吳冠中◎著　賈方舟◎主編

吳冠中藝譚

藝術人生

從誤入「藝」途到視之為信仰，
走過半世紀的創作生涯，
是功是過，任人評說

「他的一生只愛藝術，只與藝術結緣，視藝術如信仰一般神聖。」

他的叛逆精神總是讓他處在風口浪尖上倍受爭議，

他卻在風風雨雨、是是非非、恩恩怨怨中依然如故。

他一心只在藝術的創造，吐直言，訴真情，說自己想說的話，畫自己想畫的畫。

藝術的殉道者

賈方舟[01]

《吳冠中藝譚・藝術人生》即將出版，文集收入吳冠中先生陸續寫的與自己的人生相關的二十二篇文章，透過這些文章，我們不僅可以了解先生為藝術不懈奮鬥的一生，還可以知道他一生中經歷過的許許多多的人和事。這些人和事，既與他的生命、命運相關，也與他的藝術相關。因為他的人生，是與藝術緊密相連的人生，他的藝術又是從他的生命和命運中派生出來的藝術。他最初學的專業是機電，但偶然中認識了學繪畫的朱德群，從此改變他的人生航程；他從巴黎回國本來是想學在長安譯經的玄奘，把他從西方學得的藝術傳授給學生，但當時的環境並不適合，於是，他只好離開中央美院到清華大學建築系給學生教教繪畫基礎；他學習繪畫的初衷也不是做一個風景畫家，但命運的捉弄使他不得不走上一個風景畫家的道路⋯⋯

2019 年 4 月我到宜興，特意去尋訪吳冠中故居。1990 年代，寫吳冠中略傳《身家性命畫圖中》時就想去實地看看，那時吳冠中的故居還是原貌，而現在的「吳冠中故居」已經煥然一新，據說是當地一位熱愛文化的老闆出資重修並擴建成一個有展示空間的大院子。朋友陪我去的這天正好碰上休息日不開放，敲開大門說了許多好話才通融我們進去匆匆瀏覽一下 —— 並無實質性的資料可看。吳冠中的家鄉是典型的江南魚米之鄉，如他所說，「河道縱橫，水田、桑園、竹林包圍著我們的村子」。一百年前的 1919 年 8 月 29 日（陰曆閏七月初五），吳冠中就出生在這裡：江蘇省宜興縣閘口鄉北渠村一個普通的家庭。父親吳爌北是村裡少有的知識份

01　賈方舟，國家一級美術師，批評家，策展人。

藝術的殉道者

子，起初在外鄉教書，後來回到本村自己辦學兼務農，學校就設在吳家祠堂。吳冠中最初就是在父親辦的吳氏私立小學上學。

吳冠中家門前有一條河道，河水流到這裡終止了，是終端也是起點，從這個起點可以通向閘口、宜興、無錫、杭州、重慶，乃至中國乃至世界的任何一個地方。吳冠中就是從這個人生的起點上，乘著他姑爹的船離開家鄉去上學，一步步從鄉鎮到城市，從東方到西方⋯⋯

吳冠中是家中長子，父親因子女多，生計艱難，又考慮到田地少，子女長大分家後更無立錐之地，因此竭力讓子女讀書，以便將來出外謀生。吳冠中遵照父親的意願，一路考試，以優異成績升入縣立鵝山小學、省立無錫師範、浙江大學機電科，後又進入國立杭州藝專。而這一走，便再也退不回來：小學、中學、大學、留洋，從吳家門前那個小小的「港灣」一直走向巴黎 —— 全世界藝術家心目中的聖地！梵谷曾說：「藝術就像是一條水聲潺潺的溪河，把人帶往港口。」吳冠中就是沿著這條藝術之河，一步步走出中國，走向世界。

1989 年，七十歲的吳冠中已是名滿天下。那一年，他的水墨畫〈高昌遺址〉在蘇富比拍賣中以一百八十七萬港元成交，這是中國在世畫家的最高成交紀錄。六年後，〈高昌遺址〉的姊妹篇〈交河故城〉又拍出二百五十六萬的高價。在 1980 至 1990 年代，這兩個數字意味著吳冠中可以是一個富豪級別的人物了，豪宅、盛宴、香車、美女，只要他想擁有他都可以有，至少可以改善一下自己的居住空間和工作環境，比如在郊外買一個大一點的別墅，雇幾個傭人之類。多少畫家有了錢以後不都是這樣做的嗎？然而，吳冠中沒有。他依然保持著一個「平民畫家」（這是我為他命名的）的本色。他從一個水鄉的農家子弟一步步走到今天，一張畫可以賣到百萬千萬，但他依然住在平民社區，依然過著平民生活。他一天的消

費和一個普通北京市民沒有多大差別，錢對他沒有意義。燈紅酒綠、紙醉金迷、窮奢極欲的生活與他無緣；蠅營狗苟、拉幫結派、投靠政要的行為更為他所不齒。他的一生只愛藝術，只與藝術結緣，視藝術如信仰一般神聖。

還是在 1960 至 1970 年代，他不斷外出寫生，一畫就是一整天，常常是口袋裡揣兩個饅頭，一天就這樣對付過去了。他曾為自己「畫」過一幅「自畫像」：「山高海深人瘦，飲食無時學走獸。」生動地刻畫出一個為藝術獻身的苦行僧形象。有了錢以後本來可以改善一下，但他依然沒有享受優越生活的習慣。他家住方莊芳古園三室一廳的普通樓房，那個接待了不知多少大家名流、多少媒體的客廳，也只有十幾平方公尺。先生平常生活極為簡樸，沒有什麼吃的嗜好，都是很普通的飯菜，只請一個小時工為他和老伴做做飯，清掃一下房間。需要理髮了，就到樓下，坐在在人行道上臨時設的攤的小凳子上，讓退休的理髮師理個髮。除了藝術，他沒有任何的嗜好，譬如養個寵物啊，搞點收藏啊，到什麼娛樂場所玩玩啊，做些健身運動啊，他什麼都沒有。他真正是比過去寺廟裡的和尚還清心寡欲，對物質享受沒有任何欲望。有一年春節，我給他打電話表示問候，問他春節過得好吧，孩子們都回來一起過春節了吧，他居然回答說：我從來不過春節！這讓我大吃一驚，再次證明他是一個不食人間煙火的苦行僧，一個藝術的殉道者啊！他是把藝術看得和宗教一樣神聖，而他自己便是那個虔誠的宗教徒。有一次他從廣東寫生回來，一摞未乾的油畫沒有放處，他怕擠壓就只好放在自己的座位上，一路站著回到北京。那時的火車多慢啊，他居然都能忍受。1984 年，他在瀋陽評選全國美展作品，評委會安排評委到遼寧省博物館地庫參觀該館的幾件鎮館之寶，他一定要戴上口罩、屏住呼吸恭恭敬敬地看，可見在他眼裡，藝術是神聖的。

藝術的殉道者 ————————————

在改革開放前的三十年中，吳冠中曾長期處於逆境，社會大環境加於他的種種磨難，使他倍受挫折與艱辛；但也正是這樣的經歷，歷練了他的筋骨，成就了他的藝術。所歷滄桑，為他晚年的「反芻」提供了絕佳的原料。於是，「滄桑入畫」，便成為他晚年作品的基本主題。

2008 年，八十九歲高齡的吳冠中走進了 798，我和李大鈞在橋藝術空間為他策劃了一個「吳冠中 2007 新作展」。此舉不僅證明這位讓人尊敬的老藝術家所具有的心胸和創造活力，還彰顯了他所秉持的藝術態度 —— 以他的德高望重和藝術地位，他本可以在任何一個堂皇一流的美術館舉辦展覽。798 是在新世紀初才自發形成的一個以畫廊為主體的藝術社區，雖然處在中國藝術的體制之外，但卻是最能顯現中國當代藝術活力的地方。作為非官方、非中心、非主流的 798，為那些官方化、衙門化的美術機構不屑一顧的 798，其魅力正在於它的民間性和邊緣性。曾被邀請到大英博物館辦展的吳冠中願與非官方、非中心、非主流的 798 為伍，表明了他對現有藝術體制所持的態度。開放而又充滿活力的 798，是這個時代的象徵，也是吳冠中最看重的東西。這與他生前發表的一系列受到質疑的言論有著完全一致的基礎。事實上，從改革開放之初到他去世，他從來就沒有平靜地生活過。他的叛逆精神總是讓他處在風口浪尖上倍受爭議，總是讓他不安分守己，讓他惹是生非；從而也總是「腹背受敵」，不得不像魯迅那樣「橫站」。但是，他卻在風風雨雨、是是非非、恩恩怨怨中依然如故，從不妥協，也從無反悔之意。他一心只在藝術的創造，吐真言，訴真情，說自己想說的話，畫自己想畫的畫。

吳冠中在自傳《我負丹青》的前言中開宗明義：「身後是非誰管得，其實，生前的是非也管不得。」但他堅信：「生命之史都只有真實的一份，偽造或曲解都將被時間揭穿。」於是，晚年的吳冠中該做的事他都做

了，他的作品凡他看中的都分別贈送給博物館，很少一點留給了子女。他放心地走了，為這個國家，為這個國家的藝術事業竭盡了他最後的心力。他一生勤勤懇懇，卻在風風雨雨、是是非非中度過。現在的他，再不需要「橫站」，再不會感受「腹背受敵」之痛了。他給予這個世界很多，卻從沒有索取過什麼，在生活上更沒有奢華過、揮霍過、排場過。清貧樂道的他就這樣乾乾淨淨地走了，一個偉岸而瘦小的背影，慢慢消失在望不盡的天涯路上……

2019 年，是故去九年的吳冠中先生一百周年誕辰，回顧和了解他一生走過的路，對每一個學藝術的青年都不無裨益。至少我們可以從中知道，一個老藝術家是如何在逆境中艱苦卓絕地奮進，最後走向成功的。

吳冠中雖然在藝術上取得了很高成就，但他又始終是一個有爭議的人物。這是因為他愛「惹是生非」，總是愛說一些過頭的話，讓人抓住把柄不依不饒。比如他說「筆墨等於零」、「一百個齊白石也抵不上一個魯迅」，以及他對美協、文聯的毫不留情的批評。記得曾經有一個畫家跟他說，我們將推薦你擔任下屆美協主席的候選人。他說，那好啊！如果選我當主席，就兩個字：「解散！」就像這樣，他的心直口快得罪了很多人。但他是一個太真誠太直率的藝術家，我在和他的交往中，深感他的人格魅力，他直言不諱、光明磊落，在這一點上，沒有人可以跟他相比。

1935 年，在美國紐約市羅里奇博物館舉行的居禮夫人的悼念會上，愛因斯坦激動而又滿懷尊敬地說：「在像居禮夫人這樣一位崇高人物結束她的一生的時候，我們不要僅僅滿足於回憶她的工作成果，對人類已經做出的貢獻。第一流人物對於時代和歷史進程的意義，在其道德品格方面，也許比單純的才智成就方面還要大。即使是後者，它們取決於品格的程度，也遠遠超過通常所認為的那樣。」他還說：「居禮夫人的品德力量和熱

藝術的殉道者 ━━━━━━━━━━━━

忱，哪怕只有一小部分存在於歐洲的知識份子之間，歐洲就會面臨一個比較光明的未來。」

　　同樣，在我來看，吳冠中先生對於我們的「時代和歷史進程的意義」，在其為藝術的獻身精神和道德力量方面，也許比作為一個單純的藝術家更有意義。吳冠中離開了我們，我們無法不懷念先生。《吳冠中藝譚．藝術人生》就是對吳冠中一百周年誕辰的一個最好紀念。

<div align="right">2019 年 9 月 25 日於北京京北槐園</div>

家貧·個人奮鬥·誤入藝途

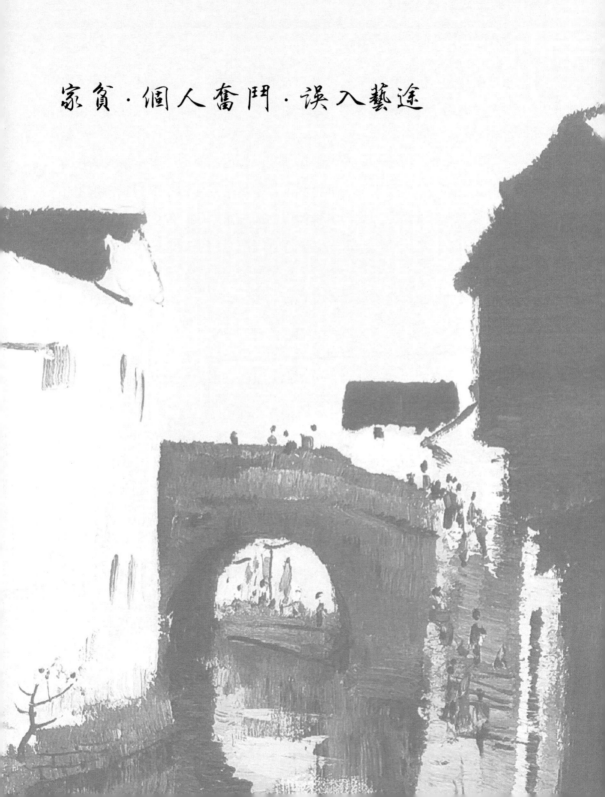

　　年過八旬，生命所餘畢竟日短，而童年猶如昨日，尚在眼前。哲人莊子對生命做出了最藝術的表達，這千古經典，這千古傑作，只四個字：方生方死。

　　江蘇宜興北渠村，一個教書兼務農的窮教員和一位大家庭破落戶出身的文盲女子結婚後，生下一大堆兒女，我是長子。父親和母親的婚姻當然是媒妁之言，包辦婚姻，愛情未曾顯現，卻經常吵架。他們共同生活一輩子，合力同心只為了養活一群子女，而且也懷有望子成龍的奢望。這虛幻的龍，顯然就是我這個長子，因我入小學後學習成績經常名列第一。我的老師、父親的同事繆祖堯就常在父親前誇獎：爐北（父親名），茅草窩裡要出筍了。

　　文盲未必是美盲，母親頗有審美天賦，她敏感，重感情，但性子急，與只求實實在在的父親真有點水火不容。母親年紀輕輕就鬧失眠，而父親的頭一碰到枕頭便能入睡，他不了解也不同情失眠之苦，甚至嘲笑母親的失眠。我從中年以後就患失眠，愈老症愈重，最是人生之大苦，我同情我那可憐的母親，上天又偏不讓我繼承父親健康的神經。誰也沒有選擇投胎的自由，苦瓜藤上結的是苦瓜子，我晚年作過一幅油畫〈苦瓜家園〉。苦，永遠纏繞著我，滲入心田。

　　苦與樂是相對而言，且彼此相轉化。我童年認知的苦是窮。我家有十來畝水田，比之富戶是窮戶，但比之更窮之戶又可勉強接近當時當地的小康之家，只因成群的孩子日漸長大，生活愈來愈困難。我家的牛、豬和茅廁擠在一起，上廁甚臭，我常常到田邊去撒尿，父親對此倒並不禁止，只是說尿要撒在自家田裡，那是肥。我家也養著雞，大約五六隻。天黑了，雞們自己回家進入窩裡。於是要提著燈去數雞的數目 —— 會不會少了一隻。然後關上雞窩的門，防黃鼠狼，這照例是我的活，我也樂意搶著做。

村裡唯一的初級小學，是吳氏宗祠委託父親在祠堂裡創辦的，名私立吳氏小學，連父親三個教員，兩個年級合用一個教室上課，學生是一群拖鼻涕的小夥伴。四年畢業後，我考入和橋鎮上的鵝山小學高小，住到離家十里的和橋當寄宿生了，小小年紀一切開始自理，這裡該是我「個人奮鬥」的起點了。一個學期下來，我這個鄉下蹩腳私立小學來的窮學生便奪取了全班總分第一名，鵝山又是全縣第一名校，這令父母歡喜異常；而我自己，靠考試，靠競爭，也做起了騰飛的夢，這就是父母望子成龍的夢吧。

1931 年，吳冠中上小學的時候

家貧‧個人奮鬥‧誤入藝途

　　虛幻的夢，夢的虛幻。高小畢業，該上中學，江南的名牌中學我都敢投考，而且自信有把握，但家裡沒錢，上不起中學。父親打聽到洛社有所鄉村師範，不要費用，四年畢業後當鄉村初小的教師，但極難考，因窮學生多。我倒不怕難考，只不願當初小的教員，不就是我們吳氏小學那樣學校的教員嗎？！省立無錫師範是名校，畢業後當高小的教員，就如鵝山小學的老師；但讀免費的高中師範之前要讀三年需繳費的初中部。家裡盡一切努力，砸鍋賣鐵，讓我先讀三年初中，我如願考進了無錫師範。憑優異的成績，我幾乎每學期都獲得江蘇省教育廳的清寒學生獎學金，獎金數十元，便彷彿公費了，大大減輕了家裡的壓力。「志氣」，或者說「欲望」，隨著年齡膨脹。讀完初中，我不願進入師範部了，因同學們自嘲師範生是稀飯生，沒前途。我改而投考浙江大學代辦省立工業職業學校的電機科，工業救國，出路有保障，但更加難考。我考上了，卻不意將被命運之神引入迷茫的星空。

　　浙大高級工業職業學校讀完一年，全國大學和高中一年級生須利用暑假集中軍訓三個月。我和國立杭州藝專預科的朱德群被編在同一個連隊同一個班，從此朝朝暮暮生活在杭州南星橋軍營裡，年輕人無話不談。一個星期天，他帶我參觀他們藝專。我看到了前所未見的圖畫和雕塑，遭到異樣世界的強烈衝擊，也許就像嬰兒睜眼初見的光景。我開始面對美，美有如此魅力，她輕易就擊中了一顆年輕的心，她捕獲許多童貞的俘虜，心甘情願為她奴役的俘虜。十七歲的我拜倒在她的腳下，一頭撲向這神異的美之宇宙，完全忘記自己是一個農家窮孩子，為了日後謀生好不容易考進了浙大高工的電機科。

　　青春期的草木都開花，十七歲的青年感情如野馬。野馬，不肯歸槽；我下決心，甚至拚命，要拋棄電機科，轉學入藝專從頭開始。朱德群影響

了我的終生，是恩是怨，誰來評說。竭力反對的是我的父親，他聽說畫家沒有出路，他夢幻中的龍消逝了。我最最擔心的就是父母的悲傷，然而悲傷竟挽回不了被美誘惑的兒子，一向聽話而功課優良的兒子突然變成了浪子。

差異就如男性變成了女性，我到藝專後的學習與以往的學習要求完全不同。因轉學換專業損失一年學歷，我比德群低了一個年級，他成了我的小先生，課外我倆天天在一起作畫，如無藝術，根本就不會有我們的友情。抗戰爆發後的 1937 年冬，杭州藝專奉命內遷，緊要時刻我自己的錢意外丟光，德群的錢由我們兩人分用。後來當時的教育部為淪陷區學生每月發放五元貸金，這微薄的貸金保證了我的藝專生活，本來我估計自己在藝專是念不完的，因沒有經濟來源。

林風眠奉蔡元培之旨在杭州創辦的國立藝術院，後改為國立杭州藝術專科學校。我 1936 年進校時，校裡學習很正規，林風眠、吳大羽、蔡威廉、潘天授（後改為「壽」）、劉開渠、李超士、雷圭元等主要教授認真教學，學生們對他們很尊敬，甚至崇拜。中西結合是本校的教學方向，素描和油畫是主體課程，同學們尤其熱愛印象派及其後的現代西方藝術。喜愛中國傳統繪畫的學生相對少，雖然潘天壽的作品和人品深得同學尊崇，但有些人仍不愛上國畫課，課時也比油畫少得多。愛國畫的同學往往晚上自己換亮燈泡學習，我和朱德群也總加夜班。圖書館裡有很多西洋現代繪畫畫冊，人人借閱，書無閒時，石濤和八大山人的畫冊也較多，這與潘老師的觀點有關。

杭州藝專教學雖認真，但很少對社會展出，有點象牙之塔的情況。日軍侵華摧毀了這所寧靜的藝術之塔，師生們被迫投入了戰亂和抗敵的大洪流。所謂抗敵，師生沿途作宣傳畫，也曾在昆明義賣作品。更有進步的同

學則悄悄去了延安，當時不知他們的去向。撤離杭州後，經諸暨、江西龍虎山、長沙、常德，一直到湖南沅陵停下來，在濱江荒坡上蓋木屋上課，其時國立北平藝專從北方遷來，合併為國立藝專。合併後人事糾紛，鬧學潮，於是教育部派滕固來任校長，林風眠辭職離去。

後長沙形勢緊急，危及沅陵，又遷校。我一直跟著學校，從沅陵遷去昆明。從沅陵到昆明必經貴陽。在貴陽遇上一次特大的轟炸，毀了全城，便匆匆轉昆明。在昆明借一小學暫住。在尚未開課之前，我發現翠湖圖書館藏有石濤、八大山人等人的畫冊，不能外借，便天天帶著筆墨到裡面去臨摹。回憶在沅陵時在校圖書館臨摹〈南畫大成〉，警報來了都要上山躲避，其實警報雖多，從未來敵機，因此我請求管理員將我反鎖在內，他自己去躲空襲，他同意了，我一人在館內臨摹真自在。昆明開課後，依舊畫裸體，只模特兒不易找，我們在教室內不斷談到模特兒，一位模特兒提出抗議：什麼木頭木頭，我們也是人麼。我看常書鴻做油畫示範，畫到細部，他用法國帶回的一根黑色的杖架在畫框上部以為手的依附，我初次見到這種學院派的作畫方式。其時吳大羽也正在昆明，我們懇請滕校長聘回吳老師，但他口是心非，只認為常書鴻便是當今第一流畫家。

警報頻頻，昆明又非久留之地，學校遷到遠郊呈貢縣安江村上課。安江村很大，有好幾個大廟，我們在大廟裡用布簾將菩薩一遮，便又畫起裸體來。1970 年代我到昆明，專訪了安江村，村裡老人們還記得國立藝專的種種情況，指出滕校長及潘天壽等教授的住址。有一位當年的女模特李嫂尚健在，我畫過她，想找她聊聊，可惜當天她外出了。

滕固病逝，教育部委呂鳳子任校長，但呂鳳子在四川璧山辦他的正則學校，因此藝專又遷到璧山去。呂鳳子接任後的開學典禮上，他著一大袍，自稱鳳先生，講演時總是鳳先生說……他談書法，舉起一支大筆，說

我這筆吸了墨有二斤重⋯⋯我聽了心裡有些反感，感到林風眠的時代遠去了。但呂先生卻對我很好，他支援創新，讚揚個性，並同意我們的請求聘請遠在上海的吳大羽，路費都匯去了，但吳老師因故未能成行，退回了路費。我即將畢業，呂先生欲留我任助教，但暑期時他卸任了，由陳之佛接任校長，呂先生寫信將我推薦給陳校長，陳之佛像慈母般親切，當即同意聘我為助教，我因決定去重慶大學任助教，衷心感謝了他的美意。

在璧山，常見到著紅衣的姑娘和兒童，那紅色分外亮麗，特別美。突發靈感，我自己應做一件大紅袍，天天披在身上，彷彿古代的狀元郎。我已是將畢業的高年級學生，我們年級的同學大都愛狂妄，校領導惹不起我們。我向同班一位較富有的女同學借錢，她問我做什麼，我說要做件大紅袍。她問，是紫紅的嗎？我說，是朱紅的。她笑了，立刻借給我足夠的錢。我飛快到布店買了布，立刻進裁縫鋪量體裁衣。裁縫師傅驚訝了，男人能穿這樣朱紅的袍？！他猶豫了，有點難色，不敢做，叫我去別家試試。我說我們下江人（四川人稱長江下游上來的人為下江人或腳底下人），男人在家鄉都穿紅袍，女的只穿綠色，你儘管放心做。好說歹說加上謊言，師傅勉強答應收下了。

等到取衣的日期，我像看成績單一樣早早去取。衣已成，順利地取回宿舍，速速穿上，同室同學讚不絕口，頗有點羨慕，問共花多少錢，似乎他們也想試試。正是晚飯時候了，大家一同到飯堂，滿堂波動起來，歡迎紅色英雄的出場，笑聲掩蓋了批評聲，我自己覺得好看，全不在乎誰的褒貶，那借給我錢的女同學也很得意她成功的資助。

走到街上，情況大不相同，行人大都嗤之以鼻，罵太怪異，他們本來就討厭下江人。一個星期後，訓導長找我去談話，說璧山警報亦多，你這紅袍擠在跑警報的人群裡，便成了日機的目標，員警必將你抓起來，所以

萬萬穿不得，趕快染掉。我到洗染店將紅袍染成黑袍，不知是洗染技術不高明呢還是那朱紅色至死掙扎，竟染成了深褐，沒有色彩傾向，顯得邋遢，我只好穿著那邋遢的袍度過寒冬。

一天到市郊，看到一批朱紅的布從高空瀉向地面，襯著其後黑色的布群，紅布似奔騰的火焰。這是一家染坊，正展晒洗染了的布。染坊能染掉各種顏色，我願朱紅不被他染黑。我為我的紅袍哀傷，就在當時寫了一首紅袍詩祭，可惜沒保留底稿，更談不上發表。紅袍只生存一周，見過她的同學們也都天各一方，垂垂老矣，她早已被歲月掩於虛無中。但據說「文革」時有大字報批我這件大紅袍，此事怎能流傳下來，我頗好奇，哪有電腦能儲存。

璧山之後遷到青木關，利用附近松林崗上的一個大碉堡作宿舍，在山下平坡蓋一批草房作教室，於是同學們每天爬山下山無數趟，體力消耗大，飯量大，偏偏飯不夠吃。避免搶飯，便按桌定量配給。於是男同學拉女同學同桌，以為女的飯量小，其實未必。人饑荒，狗亦饑荒，食堂裡總圍著不少狗。有位印尼華僑抓來一隻小狗，弄死後利用模特兒烤火的炭盆晚上燉狗肉吃，大家吃得高興，但教室裡滿是腥臭。翌晨，關良老師來上課，大家真擔心，關老師卻很諒解，並說廣東人大都愛吃狗肉。

我早該畢業了，因中間進了一年國畫系，再回西畫系便須多補一年，其實沒什麼可補的，我便到北碚附近的獨石橋小學代幾個月課，掙點錢。小學共六七個教師，女教師都希望我給畫像，我卻選了一個有特色的女生給畫像，用點彩派法，畫得像而美，但她一看，「哇」地叫了，說畫了個大麻子！於是誰也不要我畫了。當時我笑她們外行，沒水準，自己尚未意識到藝術與群眾因緣的大問題。1943年，我在青木關畢業了，畢業之後由於同學王挺琦的介紹，到沙坪壩重慶大學建築系任助教，教素描和水

彩，這是我莫大的幸運。因重慶大學和中央大學相鄰，我教課之暇便到中央大學旁聽文、史課程，主要是法文。我將工作之餘所有的時間和精力全部投入學習法文，聽大學裡高、低各班法文，找個別老師補習，找天主教堂裡的法國神父輔導，從舊書攤上買來破舊的法文小說，與各種譯本對照著讀。每讀一頁，不斷查字典，生字之多，一如當時吃飯時撿不盡的沙子稗子。讀法文，目的只一個，戰後到法國去勤工儉學，沒有錢，過浪子生活，最窮苦的生活，那麼首先須通語言。

四年沙坪壩生活中主要是學習法文，並在青年宮辦了第一次個展，還認識了朱碧琴，後來她成了我的妻子，今日白頭偕老，共同攜手於病的晚年。她畢業於國立女子師範學校，任教於中央大學和國立重慶大學附小。我覺得她平凡、善良，很美，而且是我偏愛的一種品格，令我一見鍾情。我們間的感情成長緩慢，我們拋擲在鴛鴦路上的時間也不肯過分。但有一天，我向她談了我的初戀，談到忽然感悟到她彷彿像我初戀中女主角的形象，是偶合？是我永遠著迷於一見傾心？她似乎沒有表態。近晚年時，我在香港《明報》月刊發表了《憶初戀》，情之純真與那遠逝的抗戰之艱苦都令讀者關懷，文章反響甚好，編者更希望我寫續篇。大陸的一位編者將此文投《知音》轉載，於是讀者面擴大了，連初戀者本人及其家屬也讀到了，其女兒、女婿曾來北京相訪。剛進門，其女兒一見朱碧琴，便說：真像我姨。可惜抗戰期間我們都無自己的照片，逝者如斯夫，不識自家面貌。我寫過一篇《他和她》，詳述了我們六十年來共同生活的甘苦。其中談到我出國留學時沒錢買手錶，是她猶豫之後將母親贈她的金手鐲賣了換的錶。1980 年代初我出訪印度經曼谷返國，在曼谷跟隨同機返國的使館夫人們去金店選了一個老式手鐲，預備還她。最近在龍潭湖公園裡，遇到對中老年夫婦禮貌地尊稱我「吳老」，我茫然，那位夫人原來是當年在曼

谷幫我選手鐲者,她大概讀到了《他和她》,今在園中白首相遇,能無感慨?她特別要認一認朱碧琴,因我這個美術家誇獎過她美,但誰又能留住自己的青春之美呢?!

朱碧琴決定與我結婚之前,她有一個顧慮。她的一位高班同學是我的同鄉,其父是我父的至交,都曾在鄉里當過小學校長,因之其父久知我的功課出色等經歷。這回戰亂時邂逅於重慶,他有心示意其女與我聯姻。而我,對藝術之愛是如此任性,在戀愛問題上的選擇也是唯情主義,但我對他們父女及全家都甚尊重,且不無歉意。戰後,妻到我老家分娩,其時我在巴黎,她那位高班同學還來家祝賀並備了厚禮,我們深感她氣量之大。

80年代我們住勁松,收到這位心存寬厚的同學的信,她出差住北京弟弟家,想來看望我們。其時沒有私人電話,聯繫不便,我們立即回信歡迎,等她來,並說希望小住兩天。信發出,我們天天在家等,但一直音信杳無。她猶豫了?她返東北了?竟不復一字!及許多年後,她病逝了,她弟弟家才發現我們寄去的信仍遺留在抽屜內,她沒有讀到。

重慶大學的一次全校助教會上,校長張洪沅說:助教不是職業,只是前進道路的中轉站,如不前進,便將淘汰。確乎,沒有白鬍子的助教。助教宿舍行字齋和文字齋每晚熄燈很晚,成為嘉陵江岸上一道夜的風景線。

這兩個齋裡的居民,戰後大都到西方留學了。1946年暑期,教育部選送戰後第一批留學生,在全國設九大考區,從北平到昆明,從西安到上海……同日同題考選一百數十名留歐、美公費生,其中居然有留法繪畫兩個名額。我在重慶考區參試,這對我而言是一次生死搏鬥。限額,十四年抗戰聚集的考生又眾,競試很嚴峻。年終放榜,我被錄取了,其時我已到南京。教育部通知1947年春在南京教育部中舉辦留學生講習班三周,然後辦理出國手續。山盟海誓,我與朱碧琴在南京結了婚,我們品嘗了洞房

花燭夜、金榜題名時的傳統歡樂。她很快懷了孕。我去法國，她住到我農村的老家等待分娩，我們分手攀登人生的新高地。她問生下的孩子取什麼名，我說男孩叫可雨，女孩叫可葉，她都同意。

2003 年

家貧·個人奮鬥·誤入藝途

公費留學到巴黎·夢幻與現實·
嚴峻的抉擇

公費留學到巴黎・夢幻與現實・嚴峻的抉擇

　　1947 年夏，我們幾十名留學生搭乘美國郵輪「海眼」號漂洋過海。經義大利拿坡里，留歐同學登陸換火車。離船時，頭、二等艙的外國乘客紛紛給美國服務員小費，幾十、上百美元不等，中國留學生急忙開了個會，每人湊幾元，集中起來由一代表交給美國人，美國人說不收你們四等艙裡中國人的小費。

　　留拿坡里四五日，主要參觀了龐貝遺址及博物館，便乘火車奔巴黎。車過米蘭，大站，停的時間較久。我迫不及待偕王熙民叫計程車往返去聖・馬利教堂看達文西的〈最後的晚餐〉，教堂不開放，我們的法語又講得很勉強，好不容易說明來意請求允許進去看一眼。教士開恩了，讓我們見到了那舉世聞名的模糊的壁畫，教士解釋那是被拿破崙的士兵用馬糞打猶大打成這樣子的。匆匆返回車廂，計程車費甚貴，以為人家敲竹槓，不是的，等待的時間也計價，我是生平第一次乘坐計程車。火車很快就啟動，萬幸沒耽誤時間。

　　我們的公費屬中法文化交流項目，在法費用由法國外交部按月支付，不富裕。第一天到巴黎被安排在一家旅店裡，那房間裡臥床之側及天花板上都鑲著大鏡子，看著彆扭，原來這是以前的妓院改造的旅店，少見多怪。搬過幾次旅店，最後我定居於大學城，寄寓比利時館中。大學城是各國留學生的宿舍，法國提供地面，由各國自己出資建館。當時的瑞士館是勒・柯比意（Le Corbusier）設計的新型建築，是懸空的，像樹上鳥窩。日本館保持他們的民族風格。中國呢？沒有館。據說當年建館經費被貪污了，因此中國留學生分散著寄人籬下。

　　如飢如渴，頭幾天便跑遍巴黎的博物館。我們美術學院的學生憑學生證免票，隨時過一座橋，便進羅浮宮。那時代參觀博物館的人不多，在羅浮宮有一次只我一人在看斷臂（米洛）的維納斯，一位管理員高傲地挖苦

我：在你們國家沒有這些珍寶吧！我立即反擊，這是希臘的，是被強盜搶走的，你沒有到過中國，你去吉美博物館 [02] 看看被強盜搶來的中國珍寶吧。這次，我的法語講得意外的流利。在國內時，學了法語很想找機會應用，但在巴黎經常遭到歧視，我用法語與人吵，可恨不及人家講得流暢，我感到不得不用對方的語言與對方爭吵的羞恥。我曾千方百計為學法語而懷抱喜悅，而今付出的是羞恥的實踐。但咬緊牙關，課餘每晚仍去夜校補習口語。

對西方美術，在國內時大致已了解，尤其是印象派及其後的作品令我陶醉，陶醉中夾雜盲目崇拜。因是公費生，我必須進正規學校，即國立巴黎高級美術學校。油畫系共四位教授，其中三位都屬現代派，只一位最老的杜拜（J.Dupas）屬學院派。在國內人們只信寫實技巧，對現代藝術所表達的情和美極少人體會。作為職業畫家，我們必須掌握寫實能力，我趕末班車，就選杜拜的教室，摸傳統院體派的家底。白髮老師嚴於形與體，他用白紙片貼近模特兒的後面，上下左右移動著白紙，證明渾圓的人體在空間裡不存在線。然而有一次他請幾位學生到他家看他的作品，我也去了，播放的都是他大壁畫的幻燈片，裝飾風格的，都離不開線的表現，是體的線化或線化了的體。我不喜歡他的作品，因缺乏熱情。他上課從不擺弄模特兒，讓大家畫呆呆站立著的男、女人體，自然空間，不用任何背景。從鍛鍊功力看，這確是高難度，但我對非藝術的功力無興趣。老師對我的評價，說色的才華勝於形的掌握，他總和藹地稱我：「我的小東西，我的小東西。」但「小東西」決定離開他，投入蘇弗爾皮教授（J.M. Souverbie）的懷抱。蘇弗爾皮老師觀察對象強調感受，像餓虎撲食，咬透捕獲物的靈與肉。他將藝術分為兩路，說小路藝術娛人，而大路藝術撼人。他看物件

02　巴黎吉美博物館，專門收藏陳列東方藝術品。

或作品亦分兩類：美（beau）與漂亮（joli）。如果他說學生的作品「漂亮呵！」便是貶詞，要警惕。有一回，課室裡的模特兒是身材碩大上身偏高而頭偏小的坐著的中年婦女，他先問全班同學：你們面對的對象是什麼？大家睜著眼無言以對。他說：我看是巴黎聖母院！他讚許我對色的探索，但認為對局部體面的瑣細塑造是無用的，是一種無謂的渲染，叫我去羅浮宮研究波提切利。

1940 年代，吳冠中在法國留學時在羅浮宮前留影

蘇弗爾皮是 1940-1950 年代前後威震巴黎的重要畫家，法蘭西學院院士，他的作風磅礡而沉重，主題大都是對人性的頌揚，如〈母性〉——龐大的母親如泰山，懷抱著厚重的金礦似的孩子；〈土地〉——坐鎮中央的是女媧似的人類之母，耕畜、勞動者們的形象既具古典之端莊，又屬永恆的世態；《晝與夜》……我到現代藝術館、夏伊宮等處找他的展品及壁畫，我確乎崇拜他，也是他啟發了我對西方藝術品味、造型結構、色彩的力度等等學藝途中最基本的認識。巴黎的博物館和畫廊比比皆是，古今中外的作品鋪天蓋地，即便不懂法文，看圖不識字，憑審美眼力也能各取所需，但若無蘇弗爾皮教授的關鍵性啟蒙，我恐自己深入寶山空手回。世事滄桑，80 年代後重返巴黎，博物館裡已不見了蘇弗爾皮的作品，他的同代人布拉克依然光照觀眾，我不禁悵然。感謝一位法國友人送了我一期沙龍展目，封面是蘇弗爾皮的作品〈母性〉，那一期是專門紀念他的，內有他的照片及簡短介紹。歷史的淘汰無情，而淘汰中又有遺忘後被重新發現的人和事。

　　我沒有記日記，先是覺得沒工夫，記了日記只是為自己將來看的，後來也就一直沒記了，讓生命白白流去未留蹤影。現在追憶某一天的巴黎學生生活，當然並非天天如此，但基本如此。

　　大學城的宿舍一人一間，約三十來平方公尺，包括小小浴室、一床、一桌、一椅、一書架。每層樓設公共淋浴室及煤氣灶，可煮咖啡、烤牛排。每晨有老年婦女服務員來打掃，她跪著抹地板，一直抹到床底下，抹得非常乾淨。幹完活她換上整潔的時髦服飾，走在街上誰也辨不出誰是做什麼工作的。大食堂容量大，學生們端著鋁合金的食盤排隊取菜，菜量限在飯票價格六十法郎（舊法郎）之內，如超限或加紅酒則另補錢。食堂的飯是最便宜的，品質也可以，我們總儘量趕回來吃，如趕不及，便買條麵

包、一瓶奶、水果及生牛排，煎牛排五分鐘，一頓飯就齊備了。蔬菜少而貴，水果代之，尤其葡萄多，法國人吃葡萄是連皮帶籽一起吃，只見葡萄入口，沒有東西吐出來，我也學著吃，可以。早點咖啡加新月形麵包，吃完便匆匆趕地鐵去美術學院上課，走在街上或鑽進地鐵，所有的人都一樣匆匆。油畫課室舊而亂，牆上地上畫架上到處是顏料，我趕上學校三百周年紀念，我這課室雖古老，顯然不到三百年。每天上午畫裸女，男模特極少，因人工貴，男勞力缺，而女的求職難。有一次來了個青年女模特，大家讚美她體形美，但三天後她沒有再來，後來聽說她投塞納河自殺了。同學中不少外國留學生，美國學生顯得很闊氣，帶著照相機，日本人是沒有的，我在街上往往被誤認為是越南人或日本人。十二點下課，背著畫箱就近在美術學院的學生食堂用餐，價格和品質與大學城差不多。學校下午沒有我的課，除了到羅浮宮美術史學校聽課，整個下午基本是參觀博物館、大型展覽及大大小小的畫廊，那麼多畫廊，每家不斷在輪換展品，雖然我天天轉，所見仍日日新。再就是書店及塞納河岸的舊書攤，也吸引我翻個沒完沒了。晚上到法語學校補習，或到大茅屋畫室畫人體速寫，時間排得緊，看看來不及回大學城晚餐時，便買麵包夾巧克力，邊跑邊吃。大學城晚上常有舞會，我從未參與，沒有時間，也因自己根本不會跳舞。晚上回到宿舍約十點多了，再看一小時法文書，多半是美術史之類，那時不失眠，多晚睡也不在乎。

　　復活節放幾天假，一位法國同學約我駕小舟，備個帳篷，順塞納河一路寫生去。多美的安排！我跟他先到郊外他家鄉間別墅住一宿。翌日，他扛個木條帆布構成的小舟，類似海水浴場玩兒用的，到了河岸，將帳篷、毛毯、畫箱、罐頭、麵包塞進小舟，已滿滿的，他的弟妹和女傭都說危險，但我不敢說，怕他認為中國人膽小。舟至江中，千里江陵一日還，

漂流迅速，但這位年輕法國同學感到尚不過癮，又張起小布帆，舟飛不到一小時，便覆於江中，隨波沉浮，我們兩人抓住覆舟，猶豫著是否泅水登岸，他先冒險遊到了岸，我不能游泳，且西裝皮鞋，行動十分困難，江面浩浩百來米，便只能嗷嗷待救。他呼救，四野無人，我不意竟淹死於印象派筆底美麗的塞納河中，並立即想到口袋中尚有妻和新生兒可雨的照片。當我力盡將沉沒之際，終於有一艘大貨船經過，船上人用貨船尾部攜帶的小艇將我救上沙岸。同學和我找到最近的村，撞入遇到的第一戶人家，同學打了電話，他父親立即開車將我們接回，這期間主人先為我們烤火，那裡的村民真善良。我在同學家鄉間別墅住了好幾天，有幾幅水彩速寫就是在那裡畫的 —— 在我畫集裡尚可找見。回巴黎後，我在大學城游泳池學游泳，時間少，仍未學會。

每遇暑假，總要到國外參觀，首選是義大利。戰後歐洲供應困難，在巴黎，凡糖、肉、黃油替代品等等均定量分配，憑票按月購買，彷彿我們的票證時代。我從來不進飯店吃飯，貴，都說蝸牛是法國名菜，我至今沒有記住蝸牛的法文名稱。去外國旅行，失去了大學城的學生大食堂，又進不起飯店，於是麵包夾腸之類的三明治成了我每天的主食，只是總須找個偏僻處吃，躲避人們的眼光。羅馬、佛羅倫斯、米蘭、威尼斯、拿坡里等名城的博物館及教堂都跑遍了，像烏菲茲美術館更去過多次。文藝復興早期壁畫分散在一些小城市的教堂中，為看喬托、息馬彪等人的壁畫，我到過一些偏僻的小城，印象最深的是錫耶納。我走在錫耶納的街巷中，遇一婦女，她一見我便大驚失色，呼叫起來。那大概是個節日，鄉下人進城的不少，原來這是個偏遠鄉村婦女，很少進城，更從未見過黃種人。如果中國鄉村婦女第一次見到白的或黑的洋人，同樣會大驚失色的。地球上多少差異的神祕已消逝，看來還正在消逝中，我們只等待外星人了。

在倫敦住了一個月，除看博物館外，補習英文，在中學時學的英文全忘了，因不用。在倫敦遇到一件小事卻像一把尖刀刺入心臟，永遠拔不出來。我坐在倫敦紅色的雙層公共汽車中，售票員胸前掛個皮袋，內裝車票和錢幣，依次為乘客售票。到我跟前，我用硬幣買了票，她撕給我票後，硬幣仍捏在手中，便向我鄰座的一位「紳士」售票。那「紳士」給的是紙幣，須找他錢，售票員順手將捏在手中的我付的那個硬幣找給「紳士」，「紳士」大為生氣，不接受，因他明明看到這是中國人出手的錢。售票員於是在皮袋中換另一枚硬幣找他。

1940-1950年代的巴黎大建築物外表都已發黑，稱之為黑色巴黎也合適，後來費大力全洗白了。但瑞士一向顯得明亮而潔淨，車站售票處的售票員手不摸錢幣，用夾子夾錢，其實那些錢看來都還整潔，根本不見國內那種爛票子，「非典」期間，我們對錢幣好像沒有注意把關。乾乾淨淨的瑞士，雪山、綠樹、泉水都像人工安排的，藝術意味少。水太清，魚就不來，這魚指藝術靈感倒很貼切。

我們這些留學生大都不問政治。國內內戰日趨激烈，改朝換代的大事豈能不波及每個中國人，我們持的是國民黨中華民國的護照，而國民黨將被趕出大陸，宋美齡頻頻飛美國求救，秦庭之哭已徒然。國民黨的腐敗我們早痛恨，對共產黨則無接觸，不了解，但共產黨在長江中炮打英國軍艦的消息真令我們興奮，受盡歧視的中國留學生渴望祖國的富強。中共派陸璀和區棠亮二位女同志到巴黎參加世界和平大會，大會是露天的，我也去旁聽了，在那裡見到與會的畢卡索。陸、區二位在一家咖啡店裡邀請部分留學生敘談，介紹解放戰爭的形勢和解放區對留學生的政策，希望大家學成歸國建設新中國。每個人面臨著去、留的選擇，其間關鍵是各人的專業與回國後如何發揮的問題，對生活待遇等等很少人考慮。

到巴黎前，我是打算不回國了，因國內搞美術沒有出路，美術界的當權人物觀點又極保守，視西方現代藝術如毒蛇猛獸。因之我想在巴黎揚名，飛黃騰達。當時有人勸我不要進學校，不要學生身分，要以畫家姿態出現。我想，來日方長，先學透，一面也參展春季、秋季等沙龍，慢慢創造自己獨特的風格。看了那麼多當代畫，未被征服，感到自己懷著胎，可能是異樣的中、西結合之胎，但這胎十個月是遠遠不能成熟的，不渴求早產。我陶醉在五光十色的現代作品中，但我的父老鄉親同胞們都不了解這些藝術，我自己日後創作出來的作品也將與祖國人民絕緣嗎？回憶起在獨石橋小學為女老師畫的那幅麻子像，感到落寞、茫然。可能是懷鄉情結，故而特別重視梵谷的書信中語：你是麥子，你的位置在麥田裡，種到故鄉的土裡去，將於此生根發芽，別在巴黎人行道上枯萎掉。似乎感到我將在故土長成大樹，在巴黎亦可能開花，但絕非松柏，松柏只衛護故國。當蘇弗爾皮教授預備為我簽署延長公費時，我吐露了我的想法，他完全同意這觀點，並主張上溯到 17 世紀以前的中國傳統。離開巴黎，仍捨不得，但梁園畢竟不是久留之地。矛盾不易解決，或去或留的決定經過多次反復，與熊秉明等研討無數回，最後我於 1950 年暑假離開了巴黎，投向吸引海外遊子的新中國，自己心目中的新中國，我們這些先行者當時似乎是探險者。這之前一年，我曾給吳大羽老師一封信，傾訴我的心情。大羽師保留了這信，「文革」中此信被抄走，最後得以退還，數年前，感謝大羽師之女崇力給我寄來了影本。今錄下：

羽師：

　　我試驗著更深度的沉默。但是國內紊亂接著紊亂，使我日益關懷著你們的行止和安危。

　　在歐洲留了一年多以來，我考驗了自己，照見了自己。往日的想法完

全是糊塗的,在繪藝的學習上,因為自己的寡陋,總有意無意崇拜著西洋。今天,我對西洋現代美術的愛好與崇拜之心念全動搖了。我不願以我的生命來選一朵花的職業。誠如我師所說:茶酒咖啡嘗膩了,便繼之以臭水毒藥。何況茶酒咖啡尚非祖國人民當前之渴求。如果繪畫再只是僅求一點視覺的清快,裝點了一角室壁的空虛,它應該更千倍地被人輕視!因為園裡的一株綠樹,盆裡的一朵鮮花,也能給以同樣的效果,它有什麼偉大崇高的地方?何必糟蹋如許人力物力?我絕不是說要用繪畫來作文學的注腳、一個事件的圖解。但它應該能夠真真切切,一針一滴血、一鞭一道痕地深印當時當地人們的心底,令本來想掉眼淚而掉不下的人們掉下了眼淚。我總覺得只有魯迅先生一人是在文字裡做到了這功能。顏色和聲音傳遞感情,是否不及文字簡快易喻?

　　十年,盲目地,我一步步追,一步步爬,在尋找一個連自己也不太清楚的目標,付出了多少艱苦!一個窮僻農村裡的孩子,爬到了這個西洋尋求歡樂的社會的中心地巴黎,到處看、聽。一年半來,我知道這個社會、這個人群與我不相干,這些快活發亮的人面於我很隔膜,燈紅酒綠的狂舞對我太生疏。我的心,生活在真空裡。陰雨於我無妨,因即使美麗的陽光照到我身上,我也感覺不到絲毫溫暖。這裡的所謂畫人製造歡樂,花添到錦上。我一天比一天不願學這種快樂的偽造術了。為共同生活的人們不懂的語言,不是外國語便是死的語言,我不願自己的工作與共同生活的人們漠不相關。祖國的苦難、憔悴的人面都伸到我的桌前!我的父母、師友、鄰居、成千上萬的同胞都在睜著眼睛看我!我一想起自己在學習這類近乎變態性慾發洩的西洋現代藝術,今天這樣的一個我,應該更懂得補鞋匠工作的意義,因他的工作尚且與周圍的人們發生關聯。踏破鐵鞋無覓處,藝術的學習不在歐洲,不在巴黎,不在大師們的畫室;在祖國,在故鄉,在家園,在自己的心底。趕快回去,從頭做起。先時,猶如別人的想法,我

要在這裡學上好幾年，三年之內絕不回國。覺迷途其未遠，今年暑假二年期滿我是決定回國了。原已向法政府進行延長第三年的公費手續也中止了。（編者注：後來還是延長至第三年）因為再留下去只是生命的浪費。我的心非常波動，似乎有什麼東西將生下來。苦日子已過了半世，再苦的生活也不會在乎了。總得要以我們的生命來鑄造出一些什麼！無論被驅在祖國的哪一角落，我將愛惜那卑微的一份，步步真誠地做，不會再憧憬於巴黎的畫壇了。暑假後即使國內情況更糟，我仍願回來。火坑大家一齊跳。我似乎嘗到了當年魯迅先生拋棄醫學的學習，決心回國從事文藝工作的勇氣。……

吳冠中謹上

2 月 15 日

我並非最勇敢的先行者，同學中更有先行人。1949 年 10 月中華人民共和國成立，巴黎學生會立刻掛出了五星紅旗，駐法使館來干涉，揚言要押送我們去臺灣，威脅扣發旅費。我們四十名公費生索性全部住進使館大廳，請願紅旗要掛，路費要發，使館裡亂成一團，請正在出訪的陳源教授來勸說，而我們根本瞧不起這位被魯迅諷為「寫閒話的西瀅」的陳西瀅。

學生勝利了，有些人拿到路費便提前回國了。巴黎的華僑開慶祝大會，使館的官員們識大局，也起義與會，錢泰成了光桿的國民黨末代大使。

1950 年暑假，我買了從馬賽到香港的法國「馬賽曲」號船票，自己提前從巴黎出發，到阿爾（Arle）訪梵谷的黃房子及其附近寫生過的風物，並在小旅店的小房間住了幾宿，那房間的簡陋，頗似梵谷作品的原型。接著又到埃克斯訪塞尚故居。維多利亞山是塞尚永遠的模特兒，我繞山行，移步換形探索老畫家的視野與構想。在此遇到同學左景權，便同宿相敘，

惜別依依，他是歷史學家，左宗棠的後代，當時不回國，至今仍在巴黎，久無聯繫，垂垂老矣，據說孤寂晚景，令人感傷。

　　中國學生往返買的都是四等艙。四等艙，骯髒，塞在船頭尖頂，風浪來時這裡顛得最瘋狂，那些吊住上、下床的鐵鍊條搖晃得哐當哐當響。白天，我們都爬上甲板，在甲板上租一把躺椅，舒舒服服躺著看海洋，江山臥遊，每經各國碼頭港口時，泊二三日，均可登岸觀光，這樣神往的行程，現在當屬於豪華旅遊了，一般人恐已不易享受到。舟行一月，閒著，我作過一些速寫和詩，詩見於《望盡天涯路》。

<div align="right">2003 年</div>

故園・煉獄・獨木橋

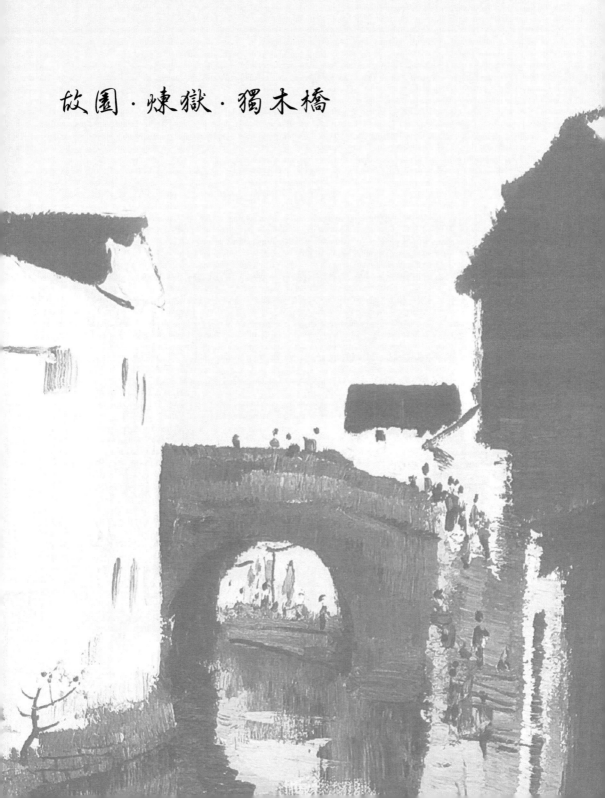

　　「馬賽曲」號去東京，抵香港，我們登陸，住九龍。應邀訪李流丹家，他出示他的木刻作品，印象不錯，他表現了人民的苦難。在飯店吃到了炒菠菜，味美，在巴黎無炒蔬菜，只有生菜或菜泥。北上，先到廣州，無親切感，因聽不懂廣東話，如初到外國，反不如在巴黎自由。乘火車去北京報到，路經無錫，下車，宿店。店主見我持護照，西裝革履，是外國來的，悄悄問要不要姑娘，我搖頭，他加一句：有好的。翌晨，搭去宜興的輪船，船經家鄉碼頭楝樹港，下船，走回家只一華里，這是我少年時代頻頻往返的老路，路邊的樹、草和稻，若是有情當相抱。父親和妻竟沒有來接，別人似乎也不相識，我默默回家。途中見小田埂上遠處一矮小老人，夾兩把雨傘前來，那確是我父親。他說昨天碧琴抱著可雨也來接過，今天小雨未來，無電話，他們只知就這幾天到家，但不知確期，今天聽到輪船叫（鳴汽笛）才又趕來接接試試，他有點遺憾昨天碧琴和可雨沒有接到我。轉眼抵家，妻抱著三歲的可雨被弟妹們圍著，都站在門前打穀場上冒著微雨等待遠行人的歸來。首先他們讓可雨給我抱，沒有見過面的孩子，他不怕生，高高興興投入我懷中。因平時他們經常訓練他：爸爸呢？法不（法國）。我的歸來對老父、老母、妻及全家都是極大的喜事，但我感覺到父母們心底有黑洞。

　　是夏天，妻穿著薄薄的衣褲，同一般農村少婦彷彿，但她樸實中不失自己的品味，委屈了她三年，她還是她，她不怨這三年有多苦，似乎站在流水中並未被打溼衣衫。紙包不住火，家裡雖不對我說，原來土改降臨，我們家被劃為地主。十畝之家算地主？有說是父親當過吳氏宗祠的會計，吳氏宗祠田多，但又不是我家的。我完全不了解地主、富農、貧農等等的界別及後果，只知家裡糧食已不夠吃，我想將帶回的不多美元先買糧食，父親連連搖手：千萬買不得！夜晚，我和妻相敘，她平靜地談解放前後的

情況，她因難產而到常州醫院全身麻醉用產鉗的驚險，家裡經濟的艱難，父母的可憐，土改的嚴峻……我們相抱而哭，我暫未談塞納河之溺及返國與否的矛盾。她倒說父親主張我暫不回來，我不禁問：「那你呢？」

「一切隨你。」我只住了幾天，便匆匆赴京，報到要緊，估計到了北京將可感受到在巴黎時聽到進步派宣揚的新中國新貌。

我是第一次到北京，故宮、老城、狹窄街道上華麗的牌坊，這吻合了我想像中的故國舊貌，所謂傳統。街上行人如蟻，一律青、灰衣衫，與黃瓦紅牆不屬於同一個時代。教育部歸國留學生接待處設在西單舊刑部街，我辦完報到手續住下後，第一件事是到東安市場買一套藍布制服，換下西裝革履，才可自在地進入人群。

接待處的工作主要是聯繫分配留學生的工作崗位，等待分配期間安排政治學習及政治報告。各行各業的留學生大都與其本專業系統有聯繫，有的很快就被聘走了，甚至幾處搶。也有沒處要的，等久了的便分配到革命大學學習，學習一年政治再看。我是打算回杭州母校，劉開渠老師在當院長，已有人開始為我與他聯繫，妻也曾表示她願定居杭州，風光氣候均宜人。離巴黎時，有人托我帶點東西給滑田友，我找到大雅寶胡同中央美術學院的宿舍滑田友家。不意在院中遇見杭州老同學董希文，他顯得十分熱情，邀我到他家小敘，問及巴黎藝壇種種情況，最後提出想到我招待所看我的作品，我很歡迎。好像只隔一二天，他真的去了舊刑部街，我出示手頭的一捆油畫人體，他一幅幅看得很仔細，說想借幾幅帶回去細看後再送回，當然可以，就由他挑選了帶走。大約過了一星期或十來天，他將畫送回，並說中央美術學院已決定聘我任教，叫我留在北京，不必回杭州去。當時徐悲鴻任中央美術學院院長，徐一味主張寫實，與林風眠相容甚至偏愛西方現代藝術的觀點水火不容，故杭州的學生也與徐系的學生觀點相

背。因之我對董希文說，徐悲鴻怎能容納我的觀點與作風，董答：老實告訴你，徐先生有政治地位，沒有政治特質，今天是黨掌握方針和政策，不再是個人當權獨攬。董希文一向慎重嚴謹，他借我的畫其實是拿到黨委通過決定聘請後才送回的，用心良苦，我就這樣進入了中央美術學院。

一經決定留京不返杭州，我立即動身回故鄉接碧琴和可雨。我們三人帶了簡陋的行李坐小船到楝樹港趕汽輪去無錫。小船從老家前的埠頭起行，父母弟妹們送到船邊，是遠行，是久別，除了小可雨興奮，人人感到別是一番滋味在心頭。在無錫搭上火車，是夜晚，可雨問，車上有床睡覺嗎？我們買的是硬座，幸有一節母子車廂，照顧了碧琴和可雨，可雨美美地睡覺了。碧琴自三年前到我老家後，這是第一回坐火車，也是生平第一回過長江北上，過長江要輪渡，極費時費事。

中央美術學院的宿舍很緊張，一時無空房，我們先租魏家胡同一家四合院的兩小間南房，無陽光。購買一張夠三人睡的大床、煤球爐、水缸、桌凳⋯⋯碧琴買菜做飯都帶著可雨，我覺得她比子君辛苦。

土改形勢愈來愈烈，父親來信訴苦，他最擔心的是幾個妹妹漸成大姑娘了，困在村裡怎麼辦，要我設法。我和碧琴商量，先將大妹妹葉芳接來北京，再慢慢尋找出路。葉芳同住在我們的小屋裡，可能是借房東家的舊木板架成床，用布簾遮掩，便是她的臥室了。我們正打聽任何工廠有否招考練習生之類的廣告，抗美援朝保家衛國開始徵兵了。參軍是美好而光榮的出路，在農村，地主家庭出身的子女對此無緣。我與美院人事處商量，他們很照顧，用學院推薦的名義葉芳居然參上了軍，而且後來被分配學習軍醫，苦難中等待的妹妹終於遇到了生機，她於是走上將以醫為人民服務的人生。

1950 年代，吳冠中與他的孩子們

徐悲鴻雖不掌握獨聘教師的特權，但他對人處事仍不失解放前的規格，新教師來，他出面請客。董希文陪著我到東授祿街徐家赴宴。除必不可少的禮貌話外，徐先生和我沒有共同語言，雖然我們是宜興同鄉，彼此鄉音均較重。幸而徐先生請了另一位客人趙望雲，他們像是有事商討，這就緩解了董希文的尷尬。席間，菜肴很新鮮，女主人廖靜文指著清蒸魚介紹：這是松花江的白魚，剛送來的。此後，我很少見到徐院長，我到院只在自己的課室裡與同學交流。我教的是一年級某班的素描，一年級一百多

學生，是全院實力最強的重點班，學生中今日知名者如靳尚誼、詹建俊、朱乃正、聞立鵬、蔡亮、劉勃舒、邵晶坤、權正環、趙友萍、張德蒂、張守義等等，這一百多學生分成七個班，教師分別是董希文、艾中信、蔣兆和、李宗津、李斛、韋啟美和我。我覺得同學們作畫小處著眼，畫得碎，只描物之形，不識造型之體面與結構，尤其面對石膏像，無情無義，一味理性地「寫實」。我竭力賦予大刀闊斧，引發各人的敏感，鼓勵差異，甚至錯覺，這其實是將蘇弗爾皮的觀點咀嚼後再餵給孩子們。同學們覺得我講得新穎，可能還不甚理解，但也試著轉換觀察角度和表現方式。其中有的同學並不接受，明顯的如蔡亮，當我要去參觀土改，派董希文來代課時，蔡亮特別高興。同學們認為蔡亮是這班最出色的尖子，但我覺得他的作業缺乏靈氣，倒表揚汪志傑感覺好，後來我被戴上天才教育的帽子。一位劉姓同學畫得好，他卻要參軍，我很惋惜，勸他不去。荒謬，這樣的教師早晚該被趕出課堂。

　　我從巴黎帶回三鐵箱畫冊，每次上課給同學們看一二本，他們興奮極了，難得看到這麼印刷精美的名畫。結合名作，我講解繪畫的多樣性，尤其重要的是古今觀念的轉變，擴大他們的眼界。令我驚訝的是，他們從未聽說過波提切利、郁特裡羅和莫迪利亞尼等名家。有同學提出，有列賓的畫冊嗎？沒有，不僅沒有，我也未聽說過列賓之名。課後我問董希文，列賓是誰，董說這是俄羅斯 19 世紀大畫家，是今日國內最推崇的大師。我回家翻法文美術史，翻到 19 世紀的俄羅斯，是有列賓之名，但只短短幾行文字介紹。幾個月後，我在王府井外文書店偶然碰見一份法文的《法蘭西文藝報》，這報我在巴黎時常看，必看的。雖是過期報紙，我也買了，好了解巴黎藝壇近況。打開報紙，頭版頭條，整版圖文介紹列賓，作者是進步詩人阿拉貢（Aragon）。我迫不及待在書店門口便先粗略流覽，開頭

第一句：提起列賓，我們法國畫家誰也不知道他是誰。原來法國畫家和我一樣孤陋寡聞。

我被編入高校教師土改參觀團，團長是南開大學歷史系主任鄭天挺，團員有清華大學土木系主任張維，北大歷史系楊人楩教授，美術學院王式廓、馮法祀及我等等，地點是湖南一帶。我讀過孫中山的民權主義，了解他主張平均地權及耕者有其田，但沒有讀過馬列主義，不了解階級鬥爭的實質內涵。這回在土改中才知道地主、富農、貧農的界別，怎樣劃分階級。看到各種鬥地主的場面，被剝削的農民氣憤時不免動手打地主，政策上不許打，打了，這叫「偏差」，「偏差」和「照顧」是我經常聽到的新名詞。地主和地主不一樣，有的殘暴，有的看來善良，甚至可憐相，但剝削是他們的共性，而他們往往並不認識自己是剝削者。他們還有另一個共性：吝嗇。有一家地主將銀子鑄成一大個整塊，藏在地窖裡，每有銀子便都燒熔了澆進去，子孫也不易偷竊花費，巴爾札克筆下葛朗台家也沒有這麼大塊的「不動產」吧。剝削制將被消滅，愚昧與落後可厭，物不盡其用，阻止了社會發展。西方資產階級利用一切物力創造新事物，中國的地主階級使社會倒退。分到了田的農民歡天喜地。接著動員參軍，抗美援朝，保家衛國。成分好的農民，分到了地的農民，這些紅光滿面的青年農民戴著大紅花氣昂昂地去保家衛國了，保衛真正是屬於自己的家園。參觀大風大浪的社會改革，是教育我們這些舊社會來的知識份子認識當前的形勢，便於自己的工作配合國家前進的方向，王式廓就在這次土改參觀返京後，創作了反映土改鬥爭場面的〈血衣〉。

返國途中，我在船上經常考慮創作題材。我構思過一幅〈渡船〉，渡船上集中了老鄉們：白髮老伯、缺牙大嬸、黃毛丫頭、豬、雞、菜筐、扁擔縱橫，苦難擠著苦難，同舟共濟，都是我的父老鄉親，被早晨的陽光照

射著，他們在笑。或者風雨黃昏，幾把黃布雨傘遮不住畏縮的人們。我從幼年到少年、青年，外出和回家，必經這渡船，這渡船美，這美是立體的，它積澱了幾代人的肖像和背影。另一幅〈送葬〉，祠堂的大白牆前一群白衣人送葬，白衣白牆間凸出一口黑棺材，代代苦難，永遠的苦難凝固在這黑色的棺材上、棺材中。還有幾幅。但參觀土改後，看了今天的農村現狀，政治鬥爭的火熱，這些構思中的作品便不能誕生，成為死胎，胎死腹中的母親永遠感到難言的沉痛。

在北京街頭遇到一位北方農民，一身靛藍衣服，形象特別好，入畫，便出錢請到我家。其時我已搬入美院大雅寶胡同宿舍，我將最大的一間開了天窗，作畫室，但夏天日晒熱得不得了，妻忍著，未吐怨言。我將這位北方老鄉畫在南方農家小屋裡，為他戴上大紅花，一個孩子伏在他身上，題目是〈爸爸的胸花〉，這是看到土改後農村參軍的啟示吧。但我的畫反映不好，被認為是形式主義的，改來改去都不行。後來又試畫別的題材，總說是醜化了工農兵，如果蘇弗爾皮老師看到這些畫，他大概會說：哼，漂亮呵！我夾在東西方中找不到路，與領導及群眾隔著河，找不到橋，連獨木小橋也沒有。妻懷了第二個孩子，我們到處找打胎的，有人介紹有個日本醫生肯做，找到他的診所，已被封門了。當妻躺在床上鬧陣痛時，我正在畫布前拚搏，沒有放下畫筆到床前安慰她，我無法掩飾自己的自私。然而，畫仍遭排斥。逼上梁山，改行作風景畫的念頭開始萌芽了。

回國後，我一直沒給秉明寫信，他等我總無音信，石沉大海，但聰明的他是讀得懂無字碑的。我終於給他寫了一短簡：我們此生已不可能再見，連紙上的長談也無可能，人生短，藝術長，由我們的作品日後相互傾訴吧！

搬進美院宿舍，住處略微寬了些，又送走了妹妹，我們預備接父母來京住一時期。但父親被劃為地主，根本不許他離開家門。好不容易母親被

批准到了北京，我們陪她各處參觀，她對皇帝家（故宮）最感興趣。但她住不慣北京，用水不便，遠不如在家到小河洗刷自由。1950 年代，北京的風沙令南方人難以忍受，她勉強住了一時期，堅決要求回去了，明知回去面對的是災難。我的月薪是七百斤小米，維持三口之家已不易，還必須支援飢餓線上的父母妹妹們，我寄的錢真是杯水車薪，救不了望子成龍的老兩口，而他們最發愁的還是妹妹們。妻設法工作。她找到大佛寺小學重操舊業，買了一輛舊自行車，每天往返於家和學校間，家裡找保姆，做飯、帶可雨。晚上，碧琴帶回一大堆作業批改，而我正迷失於藝術的苦海中，心情鬱悶，顯然這不屬於幸福的家庭。第二個孩子有宏出生後，我們真是手足無措了，請母親再來北京將幼兒帶回老家托給一位鄉間奶媽撫養。

　　我在美院教了兩年，前後兩個班，第二個班上的李克瑜、王恤珠、尹戎生等等還記得分明。剛教了二年，開始文藝整風，整資產階級文藝思想，落實到美術學院，便是整形式主義。有一個幹部班，學員都是各地普及美術工作而立場堅定的優秀黨員，有一位學員在圖書館看到了印象派的作品，大為驚喜，說這才是徹徹底底的藝術，當然他遭到了批判。但印象派像瘟疫一樣傳染開來，整風是及時的了。我曾經給同學們看過遠比印象派毒素更烈的現代作品，我原意是將採來的果實倒筐般倒個滿地，讓比我更年輕的同學們自由選取。在整風中我成了放毒者，整風小組會中不斷有人遞給我條子，都是學生們狀告我放毒的言行，大都批我是資產階級文藝觀，是形式主義。更直截了當的，要我學了無產階級的藝術再來教。當然條子都是匿名的，上課時學生對我都很熱情，對我所談很感興趣。怎麼忽然轉了一百八十度？有一次全院教師大會，是集中各小組整風情況的總結，黨委領導王朝聞就方針政策講了話，徐悲鴻也講了話，徐講得比較具體，很激動，說自然主義是懶漢，應打倒，而形式主義是惡棍，必須消

滅。我非常孤立，只滑田友在無人處拍拍我臂膀：我保護你。其實他自己是泥菩薩，未必過得了河。

整風後不久，人事科長丁井文一個電話打到大雅寶胡同宿舍，通知我清華大學建築系聘我去教課，讓我辦理調職手續，手續簡便之極。到清華後住在北院六號，北院原是朱自清等名教授的住宅，很講究，但年久失修，已十分破舊，屬清華次等宿舍了。比之大雅寶胡同則顯得闊氣，跟去的保姆恭喜我升官了，她便提出要加工資。妻已生了第三個孩子，命名乙丁，其時批我的個人英雄主義，還是當個普通一丁好。據清華的人說，他們到美院遇到丁井文，丁曾問到，吳冠中仍是「老子天下第一」嗎？去年在清華美術學院新樓設計圖的評選會中，吳良鏞向清華美院新領導及評委們說：我透露一個祕密，當年到美院調吳先生（即我）是我去點的將。因美院以教員互調的條件要調清華的李宗津和李斛到美院專任，吳良鏞知我在重慶大學建築系任過四年助教，建築設計要講形式，不怕「形式主義」，而美院正願送瘟神，談判正合拍，我披上昭君之裝出塞了。

我說出塞，是出了文藝圈子。離開了美院這個擂臺，這個「左」的比武場，在清華感到心情舒暢多了，教課之餘，在無干擾中探尋自己的獨木橋。教課並不費勁，教素描和水彩。以往只重視油畫，瞧不起水彩，為了教好課，便在水彩上下了功夫，我將水彩與以往學過的水墨結合，頗受好評，群眾最先是從水彩認識我的，我被認為是一個水彩畫家。建築師必須掌握畫樹的能力，我便在樹上鑽研，我愛上了樹，她是人，尤其冬天落了葉的樹，如裸體之人，並具喜怒哀樂生態。郭熙、李唐、倪瓚們的樹嚴謹，富人情味，西方畫家少有達此高度者。用素描或水墨表現樹可達淋漓盡致，但黏糊糊的油彩難刻畫樹的枝枒之精微。風景畫中如樹不精彩，等於人物構圖中的人物蹩腳。任何工具都有優點和局限，工具和技法永遠是

思想感情的奴才，作者使用它們，虐待它們。從古希臘的陶罐到馬諦斯的油畫，都在濃厚底色上用工具刮出流暢的線條，這予我啟發。我在濃厚的油畫底色上用調刀刮出底色的線，在很粗的線狀素底上再鑲以色彩，這色便不致和底色混成糊塗一團。如畫樹梢，用刀尖，可刮出纏綿曲折的亮線，無須再染色，我常用這手法表現叢林及彎彎曲曲的細枝，油畫筆極難達到這種效果。

當時幾乎沒有人畫風景，認為不能為政治服務，不務正業，甚至會遭到批判。後來文藝界領導人周揚說風景畫無害，有益無害。無害論一出，我感到放心，可以繼續探索前進，至於不鼓勵，不發表，都與我無關，與藝術無關，我只需一條羊腸小徑，途中有獨木橋，讓我奔向自己的目標，那裡是天堂，是地獄，誰知！建築系像一把傘，庇護了我這個風雨獨行人。

我廢寢忘食地工作令妻不滿，說教課已不成問題，何苦再這樣辛勞。其時她已調在清華附小任教，工作仍忙，乙丁尚躺在搖籃裡，須人照料，保姆有點顧不過來。有宏已斷奶，能獨力行走，於是母親再度進京，送回有宏，照料乙丁。因住房有了改進，生活較方便，母親這回住得較久，並從老家找來一個遠親當保姆，家裡的生活安排較妥，只是更窮，孩子多了，負擔加重，我們曾領過多子女津貼，甚內疚。碧琴與我結婚前，他父親反對，只一個理由，藝術家將來都窮，碧琴勇敢地嫁了我，今日品嘗她不聽父親當年勸告的苦果。

我覺得建築系的學生審美水準較高，一是文化水準較高，能看外文雜志，再是設計中離不開形式的推敲，同他們談點、線、面構成，談節奏呼應，實際已跨入抽象美領域，也正是他們專業的課題。故我有些建築師朋友往往比一般畫家同事更相知，向他們學了不少東西。學習繪畫，必然涉及造型，涉及雕塑與建築，巴黎的建築系就設在美術學院中，我天天看到

建築系學生們扛著裱著設計圖的大板在院內出出進進。清華大學建築系有一次討論繪畫，教師們都展出作品，梁思成和林徽因也展出作品參加討論，梁思成展的是水彩羅馬古建築，好像是鬥獸場，林徽因的作品也是水彩，帶點印象派的效果。她身體很弱，仍談了關於色彩的問題，結合舞臺設計，她說大幕要沉著，宜用暗紅，內幕可用粉紅，好比新娘子的內外服裝配套。梁思成留給我一個最難忘的舉動，那是他講中國建築史的第一堂課，我在旁聽，未開講前他從上衣口袋摸出一個小紅本高高舉給大家看，得意地說：「這是工會會員證，我是工人階級了！」那年月，知識份子入工會代表一個大轉變，不容易。

北京師範大學有個最不起眼的系，圖畫製圖系，系主任是衛天霖。衛天霖是油畫家，早年留學日本，作品受印象派影響而融進民間色彩，華麗絢爛，質樸厚重。印象派捕捉瞬間，作畫迅速，而衛天霖作一幅畫往往需累月之工。隨著教育形勢的發展，圖畫製圖系改為美術系，於是須加聘繪畫教師。教研室主任張安治竭力希望調我，勸我回歸文藝領域。我與衛老素不相識，與張也只在倫敦和巴黎有過幾次過從，並非老友或知己。因當時「雙百」方針的氣氛已漸濃，我很快被調去了，李瑞年比我早一步也從美院調到了師大美術系，我們又同事了。形勢發展喜人，師大的美術系和音樂系獨立成藝術師範學院，後又改為北京藝術學院，並增加了戲劇系，聘焦菊隱兼任教授，但我竟未有機會與焦先生相敘，感謝他在沙坪壩時輔導我法文之恩。衛天霖任副院長，主管美術系，他全身心投入教學工作。解放前，衛老支持共產黨的地下工作者，他家曾作過地下工作者的聯絡處，最後他攜家帶眷直接去了解放區，任教於華北大學。但美術方面的領導們認為他是印象派，屬資產階級，並不重用他。解放後，主要的黨員畫家們進北京接收，進入美術學院，而衛天霖被安排到師大這個不起眼的圖

畫製圖系。今成立藝術學院，衛老有用武之地了，我深深感到他辦好學院的決心和熱忱。他對徐悲鴻體系的師生有戒心，因他是被排斥者。我是張安治介紹去的，張安治曾是徐的學生，因對張有點戒心，也就戒心我是否是張的羽翼，驚弓之鳥，在舊社會他歷盡人際傾軋。共同工作半年後，衛老認識到我並非誰的羽翼，而且學術觀點與他相近，他從信任到寵愛我，引為心腹，力勸我任繪畫教研室主任，又將我妻從清華附小調來美術系任資料員，在極困難的條件下解決我們的住房。反右前他有職有權，聘教員的大事往往交我定奪，我推薦的，他不須考核。士為知己者死，何況辦好藝術學院是彼此的共同心願，我視衛老為長輩、老師，竭盡忠誠。美術學院如強鄰壓境，促進了藝術學院的師生們團結一致，多難興邦。

鑑於美術學院一花獨放，衛老、李瑞年、張安治和我一致主張多樣化，聘請了羅爾純、吳靜波、邵晶坤、俞致貞、白雪石、高冠華……反右後，政治掛帥，衛老也就沒有決定聘任教員的權力，改由黨內專家趙域掌握教學方向，阿老、彥涵、張松鶴等均調來了，教師陣容日益強大。藝術學院辦了八年，後期成績蒸蒸日上，漸引起社會關注，我們心底都有與美院分庭抗禮的追求，但突然，她夭折了。文化部以我們的音樂系為基礎成立中國音樂學院，戲劇系併入戲劇學院，美術系分別併入美術學院和中央工藝美術學院，留下的及附中教師到師院成立美術系。在撤銷藝術學院的大會上，蘇靈揚院長雖在臺上鼓勵大家向前看，但臺下師生多半泣不成聲，我沒有敢看衛老，這位最辛勞的創業者諒必欲哭無淚。母校的消逝，畢業生們將品嘗孤兒的滋味。衛老、阿老、俞致貞、張秋海、陳緣督及我調至中央工藝美術學院，嫁雞隨雞，我們將為工藝專業服務。

在藝術學院這八年，我面對人體，教油畫專業，竭力捏塑我心目中的藝術青年，發揮在美院遭批判的觀點，更進一步談形色美，談油畫民

族化。我帶油畫專業的學生至故宮看國畫，用西方的構成法則分析講解虛穀、八大、金農、石濤、漸江……的造型特色。在教研組教師進修會上，我從榮寶齋借來高級浮水印周昉的〈簪花仕女圖〉，請國畫和油畫教師從各自的觀點來品評，分析作品的優缺點，希望引出爭論，可惜爭論不起來。

在自己班上，我給學生看西方畫冊，講藝術品味、熱情，甚至錯覺。同學們非常興奮，但不讓外班同學旁聽，畫冊也只限本班看，怕擴散影響大了，會出嚴重後果。不講真諦，於心有愧，誤人子弟，雖然我明知普羅米修斯的命運。終於我誤人子弟了。我偏愛班上學生李付元，他色感好，作品品味不錯，我總是鼓勵他勇猛前進，心有靈犀，他確有自己的好惡，不遷就。畢業創作了，李付元的構思是畫易水送別，白衣喪服，黑的馬車，最初的小稿中黑與白營造了壯士一去兮不復還的悲劇氣氛。但不行，刺秦皇這樣的歷史題材絕對通不過，終於被扼死在搖籃裡，李付元很難找到他想畫的新題材，審稿日期又步步逼近。最後他畫了兩頭大黑牛，背景是農家院，血紅的辣椒之類什物，畫面以形的量感與色的對照凸現形式美。這畫他曾畫過，並被選入北京市美展，現在時間緊迫，便在這基礎上放大重畫作為畢業創作。我作為主導教師，覺得效果不錯，評了 5 分（當時學蘇聯的 5 分制，5 分是最高）。但党領導認為這樣無主題的牛不能作為畢業創作，決定由系裡組織評委會集體投票評分，結果《牛》只得了 2 分，不及格。李付元因此不能畢業，最後以讓他補修半年的方式結束了事件。

在藝術學院除帶領學生外出體驗生活、寫生實習外，教師每年有創作假，加上寒暑假，所以我每學期總有外出寫生的機會。1950 年代，好像還沒有畫家去井岡山，我摸石頭過河，探聽著交通上了井岡山。我愛崇山峻嶺、茂林修竹，井岡山是革命聖地，今畫革命聖地的峻嶺與修竹，當非一

般風景，便名正言順大大方方去畫了。到達心臟茨坪已頗費力，而各大哨口尚很遙遠，且只能步行，別無交通工具。我背著畫箱、畫架、兩塊三合板、水壺、乾糧、油布（南方隨時下雨）、雨傘上路，類似一個運貨人。油畫畫在三合板上，乾不了，用同一尺寸的另一塊板蓋上，四周用隔離釘隔開，畫面與蓋板不接觸，所以每次必須帶兩塊板。油布是大張的，作畫中遇陣雨，用以遮畫面防雨，我的身體便是撐開油布的支柱。而且，完成了的畫與蓋板釘合後，四周是寬縫，須防灰沙或雨點進入，大油布將其全部包嚴，並用帶子捆牢，夾在畫架上提著才能穩走數十里山路。有一次在雙馬石寫生，四野森森，羊腸小徑無行人，有點擔心猛獸來襲。有響聲，一老人提著空口袋前來看我做什麼，我剛開始，畫面尚無形，老人看一眼就走了，趕他的路。下午四點來鐘，老人背著滿滿一袋什物從茨坪方向回來了，他又來看畫，這回松、石、山等風光一目了然，他喜形於色。忽然，他放下口袋，從中摸出一塊灰褐色的東西讓我吃，那是白薯乾，他看我站著畫了一天，諒來無處吃飯，其實我帶了乾糧，工作中吃不下，要到回去的路途中才能吃。老鄉之情感人，但我們語言不通，心有靈犀，我出示自己的乾糧，謝了他的贈品。日未出而作，日已入尚不能息，因每作一幅畫須趕數十里山路，故天天摸黑出門，摸黑回招待所。最遠的一個點是硃砂衝哨口，當天絕不可能回來，便先住到中途一個農家，翌日一早趕去哨口。哨口雖是軍事險境，並不入畫，倒是途中峭壁、急流，鬱鬱蔥蔥，入畫處不少。

在井岡山共作了十餘幅風景，加上瑞金所作，都是革命聖地，人民美術出版社為此出版了一套革命聖地風景畫明信片，有些刊物也發表了幾幅，較常見的是〈井岡山杜鵑花〉那幅。井岡山管理處（今日之井岡山博物館）派人來京找我，希望我複製這套風景畫贈他們館裡陳列。

　　我樂意，複製了，他們取走作品，回贈了幾個竹製筆筒。許多年後，我翻看這批嘗試油畫民族化的作品，覺得太幼稚，便全部毀掉了，只個別的已送了人。再後來，我的作品竟成為市場寵兒，值錢了，我在一些拍賣目錄中陸續發現井岡山博物館那套油畫被出賣。70年代我再上井岡山，已有公路通各哨口，我在哨口附近作畫，下午沒有趕上返茨坪的末班車，慢慢步行返回，恐須夜半十二點才能到達，一路留心過路車，攔住一輛載木頭的卡車，但車上木頭堆得高高的，無法加人，只好擠進駕駛艙，但未乾的油畫未及包裝，沒法安置，便伸臂窗外捏著那張畫壞了的畫 ——「病兒」，「病兒」不能丟。這樣捏著賓士40-50分鐘，抵茨坪時手與臂全麻木了，再看畫，很蹩腳，不是滋味。我探問50年代贈畫的下落，無人說得清，推說人員都調動了。90年代全國政協組團視察京九路，中途宿井岡山，我以政協常委的身分詢問博物館領導關於那十幾幅油畫的下落，他先說大概只剩一二幅了，我要看，他們尋找後答覆說一幅也沒有了，也說人員都調動了，只能向我道歉。

　　1960年暑假，我要自費去海南島作畫，妻有難色，因家中經濟實在困難。我寫了一本小冊子介紹波提切利，寄上海某出版社，一直等稿費，想用這稿費去海南島，但卻被退稿了。假期不可失，我還是去了海南島。到興隆農場招待所，所裡一看我的介紹信是北京藝術學院副教授，便安排我住最高級的房間，我看那些講究的沙發衣櫃之類，怎能住得起，便說我作油畫，油色會弄髒房間，只需住職工宿舍，最後總算住入上下雙人鋪的房間，每天幾角錢，住一月也不擔憂。我鑽進椰子林作畫，奇熱無比，連油色的錫管都燙手。忘了在何處，林中小蟲特多，咬得緊，著長褲、長袖襯衣，且將袖口和衣領都包得嚴嚴實實，但回到宿店才知滿身都是紅塊塊，奇癢難忍。店主頗可憐我，說：「冇！冇！」我聽不懂廣東話，她用筆

寫，原來是蚊。我的寫生架是從法國帶回的50年代的木質製品，多功能，極方便，其中兩個銅鉤長二寸餘，缺一不可，我對畫架上的任何零件倍加注意，像戰士愛護自己的槍。但有一天晚上解開畫架與作品時，卻發現丟失了一個銅鉤，這對我幾乎是五雷轟頂，因從此無法工作。一夜難眠，翌晨順著昨天作畫後的路線一路仔細尋找，在一望無際的青綠大海中撈針，或只是撫痛的招魂。許是感動了蒼天，那銅鉤上染有紅色，萬綠叢中一點紅，居然給我找回了這遠比珠寶珍貴的銅鉤，我捧起有著顏料和朝露的銅鉤吻了又吻。這樣辛苦月餘作來的畫我自然很珍惜，但廣東返北京的火車很擠，雖是起站，什物架上早已堆得滿滿的，我有一包畫是用隔離釘隔開的，中空，壓不得，無可奈何，只好安置在我自己的座位上，我自己站著 —— 也許中途有人下車會有空位，然而竟沒有，站到北京，雙腿腫了，作品平安到家。

西藏抗暴結束後，為了粉飾西藏的和平美好，美協組織畫家入藏寫生，首選是董希文，董希文不忘舊誼，推薦我同行，我甚喜，如得彩票。我們一行三人（後又增加了邵晶坤）先坐火車到蘭州，然後乘公共汽車經格爾木去拉薩。經唐古喇山，海拔五六千公尺，氧氣稀薄，心臟弱者過不了關，需備氧氣。坐長途汽車、遠洋海輪，我從無反應，至此，汽車行駛時尚無感覺，停車腳踏土地，便感頭暈噁心，有人難受得哭了，淚珠落地成冰，這冰珠千年萬世永不消融。早晨，汽車水箱凍了打不著火，用木柴燒烤一個多小時才能開車，因此司機不願歇夜，通宵地連日地趕，眼睛熬得滿是血絲，所以總要配兩個司機。到了拉薩，配給我們專車，很闊氣。在西藏約 4-5 個月，我們先分工分路找題材。我主要畫風景，目標康藏公路的劄木，道路極難走，多塌方及泥石流。一路住兵站，也只能住兵站，兵站的共軍十分熱情。有一處兵站我忘記了地名，將到此站前風景別具魅

力，雪山、飛瀑、高樹、野花，構成新穎奇特之畫境。抵站後我立即與一路陪護我的青年共軍商定，明天大早先去畫今日途中所見之景。翌晨，提前吃早飯，青年戰士和我分背著畫箱什物上路，因海拔高，缺氧，步履有些吃力，何況是曲曲彎彎的山路。我心切，走得快，但總不見昨日之景，汽車不過二十來分鐘，我們走了四個小時才約略感到近乎昨日所見之方位，反復比較，我恍然大悟：是速度改變了空間，不同方位和地點的雪山、飛瀑、高樹、野花等等被速度搬動，在我的錯覺中構成異常的景象。從此，我經常運用這移花接木與移山倒海的組織法創作畫面，最明顯的例子如 70 年代的〈桂林山村〉。藏民很美，造型之美，即便臉上塗了血色，仍美，我在西藏畫了不少藏民。但西藏作品中最有新穎感的是扎什倫布寺，這扎什倫布寺也屬於移花接木之產品，主要是對山、廟、樹木、喇嘛等對象的遠近與左右間的安置做了極大的調度。我著力構思構圖的創意，而具體物象之表現則仍追求真實感，為此，我經常的創作方式是現場搬家寫生。

　　中學時代，我愛好文學，當代作家中尤其崇拜魯迅，我想從事文學，追蹤他的人生道路。但不可能，因文學家要餓飯，為了來日生計，我只能走「正」道學工程。愛，有多大的魅力！她甚至操縱生死。愛文學而失戀，後來這戀情悄悄轉入了美術。但文學，尤其是魯迅的作品，影響我的終生。魯迅筆下的人物，都是我最熟悉的故鄉人，但在今天的形勢下，我的藝術觀和造型追求已不可能在人物中呈現。我想起魯迅的《故鄉》，他回到相隔兩千餘里、別了二十餘年的故鄉去，見到的卻是蒼黃的天底下的蕭條的江南村落。我想我可以從故鄉的風光入手，於此我有較大的空間，感情的、思維的及形式的空間。我堅定了從江南故鄉的小橋步入自己未知的造型世界。60 年代起，我不斷往紹興跑，紹興和宜興非常類似，但比宜

興更入畫，離魯迅更近。我第一次到紹興時，找不到招待所，被安置在魯迅故居裡，夜，寂無人聲，我想聽到魯迅的咳嗽！走遍了市區和郊區的大街小巷，又坐船去安橋頭、皇甫莊，爬上那演社戲的戲臺。白牆黛瓦、小橋流水、湖泊池塘，水鄉水鄉，白亮亮的水多。黑、白、灰是江南主調，也是我自己作品銀灰主調的基石，我藝術道路的起步。而蘇聯專家說，江南不適宜作油畫。銀灰調多呈現於陰天，我最愛江南的春陰，我畫面中基本排斥陽光與投影，若表現晴日的光亮，也像是朵雲遮日那瞬間。我一輩子斷斷續續總在畫江南，在眾多江南題材的作品中，甚至在我的全部作品中，我認為最突出、最具代表性的是〈雙燕〉。

80 年代初我任教工藝美院期間，帶領學生到蘇州甪直寫生實習，我的研究生鐘蜀珩同行，邊教邊學，協助我輔導。在蘇州留園，學生們在太湖石中連繫到人體的結構與運動，在不起眼的牆上爬山虎中提煉出感人的畫面，確是領悟了我對造型觀察的啟示，並發展了我的思路，又予我啟示。往往，前班同學的實踐收穫，豐富了我對後班同學的教學。鐘蜀珩先忙於輔導，抽空才自己作畫，有一次傍晚靜園時，人們沒有發現躲在僻處的她，她被鎖在了園中，最後當她轉了一個小時還找不到出路，爬到假山高處呼喊，才救出了自己。後來她對我說，當只她一人在園裡東尋西找時，才真正體會到了園林設計之美。我們在教學中，重於培養慧眼，輕於訓練技術，尤其反對灌輸技術，技為下，藝為上。眼睛是手的老師，「眼高手低」不應是貶詞，手技隨眼力之高低而千變萬化。在蘇州上完課，學生們返京去了，鐘蜀珩隨我去舟山群島寫生，沒有課務，我們自由作畫，瘋狂作畫，我不考慮鐘蜀珩能否跟上我近乎廢寢忘食的步伐，她卻跟上了。她著藍衣男裝，一身顏料斑斑，顯得邋遢，黑黑的臉被草帽半掩，路人大概不辨是男是女。一次，我們一同在普陀海濱作畫，我照例不吃中飯。不知

故園‧煉獄‧獨木橋

鐘蜀珩自己餓了還是為了保護我的健康，去附近買來幾個包子叫我吃，她說看朱先生（我妻）的面上吃了吧，否則只好拋入海裡了，我吃了，但還是感到損失了要緊時刻。無論多大太陽，即便在西雙版納的烈日下寫生，我從不戴草帽，習慣了，鐘蜀珩見我額頭一道道白色皺紋頗有感觸，那是寫生中不時皺眉，太陽射不進皺紋的必然結果。我們離開舟山回寧波，到寧波火車站，離開車尚有富餘時間，我們便到附近觀察，我被浜河幾家民居吸引，激動了，匆匆畫速寫，鐘蜀珩看看將近開車時間，催我急急奔回車站，路人見我們一男一女一老一少在猛追，以為出了什麼事故，我們踏進車廂，車也就慢慢啟動了。這民居，就是〈雙燕〉的母體，諒來這母體存活不會太久了。

〈雙燕〉著力於平面分割，幾何形組合，橫向的長線及白塊與縱向的短黑塊之間形成強對照。蒙德里安（Mondrien）畫面的幾何組合追求簡約、單純之美，但其情意之透露過於含糊，甚至等於零。〈雙燕〉明確地表達了東方情思，即使雙燕飛去，鄉情依然。橫與直、黑與白的對比美在〈雙燕〉中獲得成功後，便成為長留我心頭的藝術眼目。如 1988 年的〈秋瑾故居〉（畫外話：忠魂何處，故居似黑漆棺材，燕語生生明如剪），再至 1996 年，作〈憶江南〉，只剩了幾條橫線與幾個黑點（往事漸杳，雙燕飛了），都屬〈雙燕〉的嫡系。

專家鼓掌，群眾點頭。我意識到自己有這樣的意向，後來歸納為風箏不斷線。風箏，指作品，作品無靈氣，像紮了個放不上天空的廢物。風箏放得愈高愈有意思，但不能斷線，這線，指千里姻緣一線牽之線，線的另一端連繫的是啟發作品靈感的母體，亦即人民大眾之情意。我作過一幅〈獅子林〉，畫面五分之四以上的面積表現的是石頭，亦即點、線、面之抽象構成，是抽象畫。

吳冠中速寫〈春風〉

　　我在石群之下邊引入水與游魚，石群高處嵌入廊與亭，一目了然，便是園林了。但將觀眾引入園林後，他們迷失於抽象世界，願他們步入抽象美的欣賞領域。這近乎我的慣用手法。蘇州拙政園裡的文徵明手植紫藤，蘇州郊外光復鎮的漢柏（所謂清、奇、古、怪），均纏綿曲折，吸引我多次寫生，可說是我走向〈情結〉、〈春如線〉等抽象作品的上馬石。我在油畫中引進線，煞費苦心，遭遇到無數次失敗，有一次特別難堪。大概是70年代末，我到廈門鼓浪嶼寫生，住在工藝美校招待所，因此師生們想看我寫生，我總躲。一次，用大塊油畫布在海濱畫大榕樹，目標明顯，一經被人發現，圍觀的人越來越多。我從早晨一直畫到下午，畫面徹底失敗，而且有不少美校的老師也一直認真在看，天寒有風，後聽說一位老師因此感冒了。一年後，我這心病猶未癒，便改用水墨重畫這題材，相對說是成功了。技奴役於藝，而技又受限於工具材料，我在實踐中探索石濤「一畫之法」的真諦。因此油彩難於解決的問題，用水墨往往迎刃而解，反之亦然，有感於此寫了篇短文《水陸兼程》：

　　從我家出門，有一條小道、一條小河，小道和小河幾乎並行著通向遠方，那遠方很遙遠，永遠吸引我前往。我開始從小道上走出去，走一段又從小河裡遊一段，感到走比遊方便、快捷。

　　我說的小河是水墨畫之河流，那小道是油彩之道。40年代以後我一直走那陸路上的小道，坎坎坷坷，路不平，往往還要攀懸崖，爬峰巒。往哪裡去呵，前面又是什麼光景，問回來的過客，他們也說不清。有的在什麼地方停步了，有的返回來了，誰知前面到底有沒有通途。歲月流逝，人漸老，我在峰迴路轉處見那條小河又曲曲彎彎地流向眼前來，而且水流湍急，河面更寬闊了，我索性入水，隨流穿行，似乎比總在岸上迂迴更易越過路障，於是我下海了，以主要精力走水路，那是80年代。

藝術起源於求共鳴，我追求全世界的共鳴，更重視十幾億中華兒女的共鳴，這是我探索油畫民族化和中國畫現代化的初衷，這初衷至死不改了。在油畫中結合中國情意和人民的審美情趣，便不自覺吸取了線造型和人民喜聞樂見的色調。我的油畫漸趨向強調黑白，追求單純和韻味，這就更接近水墨畫的門庭了，因此索性就運用水墨工具來揮寫胸中塊壘。70年代中期我本已開始同時運用水墨作畫，那水墨顯然已大異於跟潘天壽老師學傳統技法的面貌，不過數量少，只作為油畫之輔。到80年代，水墨成了我創作的主要手段，數量和品質頗有壓過油畫之趨勢。自己剖析自己，四十餘年的油畫功力倒作了水墨畫的墊腳石。我曾將油畫和水墨比作一把剪刀的雙刃，用以剪裁自己的新裝，而這雙刃並不等長，使用時著力也隨時有偏重。

感到油畫山窮時換用水墨，然而水墨又有面臨水盡時，便回頭再爬油彩之坡。70年代前基本走陸地，80年代以水路為主，到90年代，油畫的分量又漸加重，水路陸路還得交替前進。水陸兼程，辛辛苦苦趕什麼路，往哪裡去？願作品能訴說趕路人的苦難與歡樂！

1992 年，吳冠中的茶會

無論是「搬家寫生」、引線條入油畫或引塊面入水墨，都緣於風箏不斷線的思想感情，其效果也必然是中、西融合的面貌。白居易是通俗的，接受者眾，李商隱的藝術境界更迷人，但曲高和寡，能吸取兩者之優嗎？我都想要，走著瞧。80年代後，我的作品多次在海外展出，在西方我聽到一種反映，認可作品，但說如割斷「風箏不斷線」的線，當更純，境界更高。我認真考慮過這嚴峻的問題，如斷了線，便斷了與江東父老的交流，但線應改細，更隱，今天可用遙控了，但這情，是萬萬斷不得的。藝術學院的情況沒有說完。再說衛老之真情實意。藝術學院誕生於北師大，我調去時正籌備藝術學院，暫在和平門舊址上課，我住單身宿舍，衛天霖也住單身宿舍。我們第一次見面是在公共盥洗室裡，發色已蒼的老畫家正在洗油畫筆，我們彼此打量對方，彼此自我介紹，這是系主任與新教師最簡樸的見面禮節吧，而且衛老沒說一句歡迎之類的客氣話，倒是訴說一陣作油畫之艱苦，我對他肅然敬意。很自然，他沒有邀請，我沒有要求，我們一同上樓到他房裡看他正在創作中的作品。那是一幅粉紅色的芍藥，畫

未完成，已感蒼涼老辣，紅粉嬌豔全無媚色。十餘年後「文革」，衛老被迫在椅子胡同一號家中一幅一幅塗刷他的作品。他那整個東屋是作品倉庫，木架上井井有條堆滿著他的全部心血結晶，曾經，他親手，一幅一幅翻出來給我看了個飽，將畫搬回原位時也不讓我幫忙，他心中的秩序不容人打亂。我眼看著老人用白色塗料塗刷有血有肉有魂有膽的一幅幅作品時，不禁淚水盈眶。我說，我代你保存一幅試試，其實我對如何保存自己的作品還全無把握。衛老說，在全部作品中你任選一幅吧！我就選了我們初次相識，我看著他洗筆和作畫過程的那幅芍藥。改革開放後，衛老的畫在美術館和日本展出時，人們總來借這幅芍藥，最後我將這幅作品贈給了師院美術系（今首都師大美術系），那是這幅作品誕生的家園，盼後生青年們珍惜她，奠祭衛老。

善良的衛老具強烈的愛憎感，他偏護我，除了藝術觀點外，他觀察我每晨極早騎車外出寫生一幅水彩畫，畫北京一條街，回來整八點不誤上課。每週六下午騎車返清華，因家仍留在清華。藝術學院在前海北沿恭王府舊址成立後，衛老竭力為我尋找住房，並將我妻調至美術系資料室工作，我似乎是他心目中的蕭何或韓信，他要永遠留住我，因為我從美院而清華，清華而師大，怕我總是不安定。

衛老將妻調到美術系資料室，他絕未意識到這對我們家庭具有扭轉乾坤的重要性。我認識朱碧琴出於偶然，我的愛情是熾烈的，但她性格平穩，並不欣賞藝術的浪漫，似乎由於我的真誠與執著，被我拉入了愛河。是一對青年男女的情愛。她並不了解我對藝術的追求，更不了解藝術的實質，其時我專注攻法文，幾乎不作畫，她沒有看過我的畫，不了解畫家，卻將終身託付了畫家，今日追憶，我為這個純情的少女擔憂，如果我是她父親，不僅怕她日後會貧窮，該擔憂的問題太多了，我的女兒不嫁畫家。

當我從法國回來，不久調入清華後，我廢寢忘食投入藝術探索，她才開始看到這樣工作的畫家，畫家是這樣工作的，一個家庭容得下畫家嗎？她的不滿與怨言多起來，甚至說：「下輩子再也不會嫁你，除了我，誰也不會同你過下去。」確乎，她委屈了，她錯選了婚姻之路，我無法訴說自己的委屈，似乎我騙了她，但我從未騙她，是她當年走路不細心、不精明，她的善良卻換來了後悔與不幸。我們從純淨的情侶走向柴米夫妻，走向同床異夢，感情顯然有了裂縫，裂縫在自然擴大，是危險的信號！天使衛老將她調入美術系資料室，專管畫集、圖片、美術理論著作……她被迫嫁給了美術之家。她從面對小學生到面對大學生，是有些惶恐的，她努力學習鑽研，便必然成為我的學生，我陪她去看所有的重要畫展。我從巴黎帶回的馬諦斯等人的裸體畫冊，她原是很反感，從不翻閱。只有在潛移默化中，「美」才顯出其改造審美、品味、人格的巨大威力。年復年，後來她竟能在馬約爾、雷諾瓦、莫迪利亞尼等人的裸體中辨別出質感、量感及神韻之迥異。她看多了名作、師生們的作品，也重視分析我的作品了。她退休後，經常跟我到外地寫生，她不畫，她看，偶或也畫她所看到的意象，甚至幫我選物件。青春遠去，如今我們老了，每日相依著在龍潭湖公園散步，時常追憶六十年前在重慶沙坪壩鴛鴦路上的華年。

衛老帶著工作人員在恭王府附近為我找住房，總找不到，便安排我暫住學院內。房雖小，是地板，窗明几淨，我們很滿意，但只是暫住。1958年，我們搬入附近的會賢堂大雜院，大、雜、髒、亂，幾十戶住家，只兩個公共水管，一個廁所，尤其廁所髒得無法跨入。我家無法接待外賓，怕傷國體，也有非接待不可的時候，我便帶他們去看銀錠橋一帶的老北京風光，他們看到水之污濁，就不敢吃餐桌上的魚蝦了。我家五六口人，住兩間半屋，作畫極不便，作了畫常常須到窗外遠看效果，或者直接在庭院作

畫。我自認為代表性作品〈雙燕〉就誕生於此。今日破爛的會賢堂，昔日曾是有名的豪華飯莊，蔡鍔和小鳳仙曾相敘於此，衛天霖也是在此舉辦的婚禮，門外什剎海，春風楊柳，紅蓮歌妓，賞心樂事誰家院！

住得雖差，但上班上課近，步行一刻鐘便到校了，尤其對於妻，工作與家務一肩挑，予她不少方便。一輛飛鴿牌自行車是我的寶馬。我的工作調去了中央工藝美術學院，但宿舍沒有調，從會賢堂到光華路學院騎車四十多分鐘，我騎著寶馬朝朝暮暮擠在北京自行車的洪流裡，成為真正北京市的子民。我稱之為寶馬，絕非虛褒，它馱過煤餅、煙筒、過冬白菜，接送過孩子……但它最為重要的勞役是馱我到郊外作畫。在近郊寫生，我都用布，畫面也較大，作品完成後綁在後座便似平板三輪車，油色未乾，畫面朝天，穿人群，走僻巷，一路小心翼翼怕人碰，我的騎車技術也愈來愈有特色。我在會賢堂陋室住了 25 年，冬天燒爐子，白天室溫在 10 度左右，夜晚，尿盆蓋被凍住，要使勁才能揭開。寶馬不怕凍，不需侍候，卻忠心耿耿。有一次，我忽然想去香山畫白皮松林，寶馬飛快不須兩小時便趕到，但我對松林感到失望，立即回頭，寶馬也便無喘息時機。寶馬不吃草，終於漸漸衰老多病，不行了，被換了另一輛「飛鴿」，當這隻替代的「飛鴿」又飛不動時，已是 80 年代初了。藝術學院時代，離校太近，學生和同事們串門的不少，因此每當星期天或假日，妻領著孩子們上街或走外婆家，鎖上房門，放下窗簾，我被鎖在屋裡作畫，雖然光線暗，也抓住了點點滴滴的青春時光。

因為沒有下水道，住戶們都將髒水直接潑在院裡，潮溼、惡臭，但倒成了花木的沃土。我愛花，但從無工夫侍候嬌嫩的花，所以不栽，但孩子們隨便種的向日葵、野菊、木槿、葫蘆等卻瘋長。有一株木槿長得高過屋簷，滿身綠葉素花，花心略施玫紅，這叢濃郁的木槿遮蓋了我家的破敗門

庭，並吸引我作了大幅油畫，此畫已流落海外，幾度被拍賣，常見於圖錄，但畫的母體卻早已枯死了，願藝術長壽。

我和衛老一同調入工藝美院後，我們卸去了辦好藝術學院的重擔，只教點基礎繪畫，倒也輕鬆，將全部生命注入自己的創作。但悠閒的日子並不久，全校師生便下鄉「四清」，用知識份子來清理農村幹部的「四不清」問題。我隨隊去河北任縣農村朱家屯，那是窮透了的北方鄉村，我們於此與農民真正同吃同住。我住的房東家的日子比較好過，因他家只一個孩子。有一天，那孩子興奮地說朱家屯演戲了，他爬上房頂瞭望，但失望了，並未演戲，原來我們一個同志的半導體中在唱戲，他們頗為驚訝。當地吃白薯乾粉蒸的窩窩頭，其色灰褐如雞糞。顏色難看噁心，餓了便顧不得，但每咬一口都牙磣，真難下嚥。房東看了也同情我們，拿出玉米窩窩頭來，但紀律規定，不許吃房東家玉米窩窩頭。夜晚，房東家炒他們自己種的花生吃，也分給我們，我們照例不敢碰，那孩子說，你們咋不吃，這花生真香。日子久了，房東對我們的防線放鬆了，才敢取出藏在草垛裡的自行車。

我從來不怕吃苦，卻怕牙磣，幾乎頓頓吃不飽，逐漸逐漸不想吃了，不到半年，一點食欲也沒有了，有學生為我寄來胃病藥，無效，病了！回北京朝陽醫院抽血檢查，看驗血結果那天，妻焦急地等在家門口，問我怎樣，我說：肝炎，她臉色頓時刷白。醫生囑我臥床休息一月。我從無臥床休息的習慣與經驗，感到十分痛苦。妻遠去珠市口買到一張竹製的躺椅，我每天便躺在廊下看那破敗的雜院，精神已沉在死海中，我絕不善於養病，也從未得過病，人到中年，生命大概就此結束了。一個月繼一個月，驗血指標始終不降，也找過名中醫，均無效，我肯定醫學在肝炎面前尚束手無策，我開始嚴重失眠。如無妻兒，我將選擇自殺了結苦難。

2003 年

嚴寒・酷暑・土地

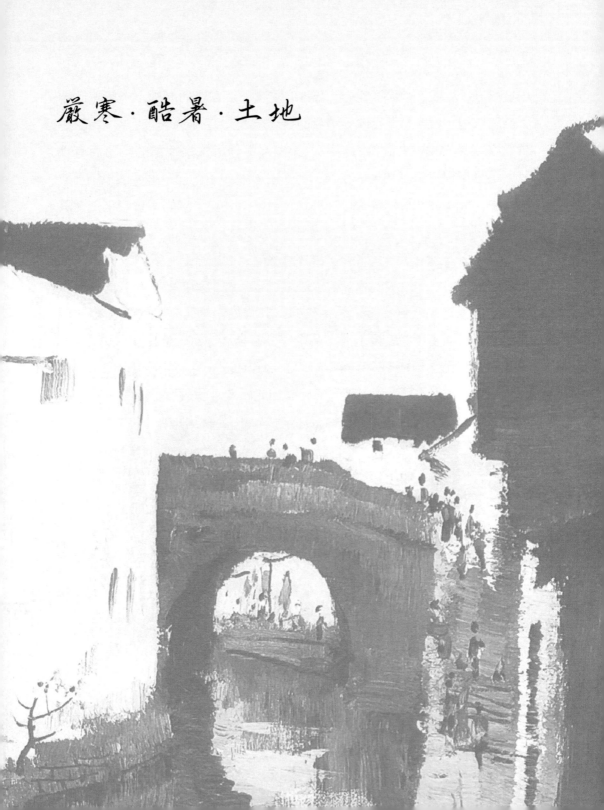

　　「文化大革命」爆發了。我因病不能參加，在我的歷史上，絕無政治污點，我很坦然。但眾目睽睽，我的資產階級文藝觀毒害了青年。由學生寫大字報來「揭」老師的毒與醜，其實大部分學生是被迫的，上面有壓力，不揭者自己必將被揭。我到工藝美院後授課不久便下鄉「四清」，放毒有限，而以往藝術學院的學生畢業後已分配各地，他們不會趕來工藝美院揭我的毒，何況，是毒還是營養，如魚飲水，冷暖自知。所以妻冷眼看：若不是撤銷了藝術學院，我的性命難保。妻隨資料室併入美術研究所，研究所設在中央美院內，暫由美院代管。在工藝美院，攻我的大字報相對少，內容也空無實證，結果我被歸靠邊站一類，我們幾個同代的教師，必須每天上午九點至十一點在系辦公室坐以待命，譏稱 911 戰鬥隊。我抱病天天坐在 911 隊部，一天一天送走明媚的陽光，至於院內貼滿的紅色大字報，我基本不看，在讀謊言與閒送光陰間，我選擇了後者。

吳冠中全家照

抄家，紅衛兵必來抄家，孩子們幫我毀滅裸體油畫、素描、速寫，這一次，毀盡了我在巴黎的所有作品，用剪刀剪，用火燒。好在風景畫屬無害，留下的衛老那幅芍藥也保住了。猶如所有的年輕學生，我家三個孩子或插隊到內蒙古、山西，或在建築工地流動勞動。接著，妻隨她的單位美術研究所去邯鄲農村勞動，我一個一個送走他們後，最後一個離開會賢堂，隨工藝美院師生到河北獲鹿縣李村勞動，繼續批鬥。當我鎖房門時，想起一家五口五處，房也是一處，且裡面堆著我大量油畫，不無關心，所以實際上是一家五口六處。

　　我們在李村也分散住老鄉家，但吃飯自己開夥，吃得不錯，所以老鄉們的評語是：穿得破，吃得好，一人一隻大手錶。勞動要走到很遠的乾涸了的河灘開墾，共軍領著，列隊前進時個個扛著鐵鍬，唱著歌，孩子們觀看這一隊隊破衣爛衫的兵，指指點點，沒什麼好看，也就散去了。我的痔瘡嚴重了，脫肛大如一個紅柿子，痛得不能走路。我用布和棉花做了一條厚厚的似婦女月經時使用的帶子，寬闊結實，加了肩帶，像穿背帶褲般，使勁挺腰將帶子托住痔瘡，這是種托肛刑吧，我在服刑中種地。共軍領導照顧老弱病殘，便將我調到種菜組，我心存感激。我管的一群小絨鴨有一隻忽然翻身死了，於是有拍馬屁的小丑報告指導員，說我階級報復，打死了無產階級的鴨子。指導員叫我到連部，要我坦白，我說絕非打死，是它自己死的，我感謝領導調我到種菜組，我是兢兢業業的。這事很快在地頭傳開了，有人問我，我說真是《十五貫》冤案，有幾個同學也評說《十五貫》。指導員第二次叫我到連部，我以為他會緩和語氣了，哪知他大發雷霆，拍著桌子吼：「老子上了《水滸傳》了，《十五貫》不是《水滸傳》嗎？你以為我沒有看過，我要發動全連批判你！」

　　大約過了兩年，連隊裡嚴峻的氣氛鬆弛下來，節假日也允許作畫了。

我的肝炎一直沒有痊癒，只是不治而已，後來情況嚴重才讓我去白求恩醫院治一時期，也不見效，絕望中我索性投入作畫中逃避或自殺。我買地頭寫毛主席語錄的小黑板製作畫板，用老鄉的高把糞筐作畫架，同學們笑稱糞筐畫家，仿的人多起來，誕生了糞筐畫派。糞筐畫派主要畫玉米、高粱、棉花、野花、冬瓜、南瓜……我這一批糞筐作品均已流落海外，是藏家們尋找的對象了。

每次在莊稼地裡作了畫，回到房東家，孩子們圍攏來看，便索性在場院展開，於是大娘、大伯們都來觀賞、評議。在他們的讚揚聲中，我發現了嚴肅的大問題：文盲不等於美盲。我的畫是具象的，老鄉看得明白，何況畫的大都是莊稼。當我畫糟了，失敗了，他們仍說很像，很好，我感到似乎欺騙了他們，感到內疚；當我畫成功了，自己很滿意，老鄉們一見畫，便叫起來：真美呵！他們不懂理論，卻感到了「像」與「美」的區別。我的畫都是從生活中剪裁重組的，東家後門的石榴花移植到西家門前盛開了。有一次畫的正是石榴庭院，許多老鄉來看，他們愛看開滿紅彤彤榴花的家園，接著他們辨認這畫的是誰家，有說張家，有說李家，有說趙家，猜了十幾家都不完全對，因為總有人否定，最後要我揭謎：就是我現在所在的房東家。大家哈哈大笑，說：老吳你能叫樹搬家！後來我便名此畫為〈房東家〉。

政治氣氛鬆弛了，軍隊的頭頭們要我們作畫了。能書法的、國畫的被召去連部為軍人們寫和畫。我也被召去，我還是學生時代跟潘天壽學過傳統國畫，大量臨摹過石濤、板橋的蘭竹。畫蘭竹最方便，便畫了一批蘭竹，也有同學要，隨便畫了就給。那是 70 年代初，傳來潘天壽逝世的噩耗，我利用現成的筆墨，作了一小幅仿潘老師的山水，並題了一篇抒發哀痛之詞，由一位同學收藏了。

下放勞動的地址也曾轉移。妻的單位美研所跟美術學院走，最後他們搬到前東壁，離我們李村只十里之遙。美院和工藝美院的教工間不少是親屬，領導格外開恩，在節假日允許相互探親。我和妻每次相敘後，彼此總要相送，送到中途才分手，分手處那是我們的十里長亭，恰好有兩三家農戶，照壁前掛一架葡萄，我曾於此作過一幅極小的油畫，並飛進一雙燕子。有一時期，我被調到邢臺師部指導文藝兵作畫，條件比連裡好多了，也自由多了，上街買一包牛肉乾寄給妻，但包裹單上不敢寫牛肉乾，怕妻挨批判，便寫是藥。妻因插秧，雙手泡在水裡太久，後來竟完全麻木了，連扣子都不能扣，她哭過多次，先沒有告訴我。有一次收到她的信，我正在地裡勞動，不禁想寫首詩，剛想了開頭：接信，淚盈眶，家破人未亡……指導員在叫我，我一驚，再也續不成下文了。

1972 年，吳冠中下放時留影

　　岳母在貴陽病危，我和妻好不容易請到了假同去貴陽。途經桂林，我們下車，我太想畫桂林了，便到了陽朔。抵陽朔已傍晚，住定後天將黑，我是首次到陽朔，必須先了解全貌，構思，第二天才能作畫，這是我一貫的作風。妻只能在旅店等候。我跑步夜巡陽朔，路燈幽暗，道路不平，上下坡多，當我約略觀光後回到旅店時，一個黑影在門口已等了很久很久，那是妻，她哭了，其時社會秩序混亂，人地生疏，確是相當冒險。翌晨，先到江邊作畫，無奈天下細雨，雨不停，妻打傘遮住畫面，我們自己淋雨。當我要遷到山上畫時，雨倒停了卻刮起大風，畫架支不住，我哭了，妻用雙手扶住畫板代替畫架，我聽到了她沒有出口的語言：還畫什麼畫！到貴陽時我的食欲漸漸好轉，因肝炎食欲長期不好，食欲好轉意味著肝炎好轉，後來檢查果然指標正常了，有人認為我作畫時是發氣功，藝術之氣功治癒了病，也許！

　　昆曲《十五貫》中，況鐘等官員啟封尤葫蘆的舊居，打開門東看看、西望望，用手指敲一下門、牆，便急忙張開紙扇遮、揮塵埃與落土，表演入微，美而真實。1973 年，我被提前調回北京，參加為北京飯店繪製巨幅壁畫〈長江萬里圖〉。我到家，啟開未貼封條的門，跨進門，立即聯想到尤葫蘆凶宅。耗子大膽地窺我，不知誰是這屋的主人。房無人住，必成陰宅，我之歸來，陰宅又轉陽宅，我應在門前種些花，祝賀這戶人家的復活。

　　大學均未開學，學院乃空城，我的全部時光可投入繪畫，且無人干擾。飢餓的眼，覓食於院內院外，棗樹與垂柳，並騎車去遠郊尋尋覓覓，有好景色就住幾天。畫架支在荒坡上，空山無人，心境寧靜，畫裡乾坤，忘卻人間煩惱，一站八小時，不吃不喝，這旺盛的精力，這樣的幸福，太難得。我一批 70 年代的京郊油畫，大都作於這一階段。待妻返回北京，我們的家有了主持，才真的恢復了家庭。不久可雨也從內蒙古被招考返京

任中學教師，一直到大學恢復招生時，他考取第一批大學生，進北京師範學院重新當學生，但他最美好的年華已留給了草原牧區。他帶回一雙碩大的牧羊氈靴，妻為我將那雙氈靴剪開，縫製成一塊平整的毯子，我用以作水墨畫之墊。我 70 年代中開始兼作水墨畫，就作這樣小幅的，大膽試探，完全背叛了當年潘老師所教的傳統規範。一張三屜桌是全家唯一共用的寫字臺，因屋裡放不下第二張桌子，這桌主要是我用，其次是妻，孩子們基本用不上。除了寫稿、寫信、寫材料，現在要用它作水墨，它兼當畫案了，妻要找寫字的時機都困難。我改用一塊大板作水墨，大板立著，我的水墨也只能立著畫，像作油畫一般，宜於遠看效果。

　　山雨欲來風滿樓，文藝界的溫度錶又直往上升。1975 年，青島四方機械廠奉命製造坦尚尼亞至尚比亞鐵路的總統車廂，邀我前去繪乞力馬札羅雪山和維多利亞瀑布，然後根據油畫織錦裝飾車廂。我不愛畫沒有感受過的題材，何況又是任務，本無興趣，但為了躲開北京的文藝高溫，便接受了青島的避暑邀請。四方機械廠中有幾位酷愛美術的建築師和工程師，成了我的新朋友，尤其鄒德儂更成了知音，他畢業於天津大學建築系，繪畫的基礎本來就很好。我的任務一完，他們便安排我們四人一同去嶗山寫生，我們住在山中共軍連部一間小屋內，很擠，僅能容身，好在我們白天都在山中寫生，雲深不知處。第一天車到目的地後，放下行裝當即隨車返回，因中途曾見一處景色迷人，我們到北九水下車，然後步行爬山返回宿處，一路跋山涉水，享受了一個無比開心的下午。但夕陽西斜，我們估計的方向卻愈走愈不對頭，山中杳無人煙，無處問路，爬過一嶺又一嶺，路消失了，攀著松樹高一腳低一腳心裡開始慌亂，因山裡有毒蛇和狼，我們雖四五人，赤手空拳的人救不了自己。天將黑，終於看見了海，但還是不知身處何地。大約八九點鐘，有人聽到遙遠的廣播，急匆匆朝救命之音奔

去，確是逃命，但大家都不敢吐露自己的惶恐。月光亮起來，廣播聲漸近，望山跑死馬，我們終於到了平地，進了村子，夜半敲開了老鄉家的門，歪歪斜斜擠在柴屋裡待天明。此地已不屬於我們所住連隊的那個縣，而是另一個縣。翌日，吃了老鄉們捕的活魚，大隊裡派了一輛拖拉機送我們回宿營地。我後來撿回拳頭大的一塊山石，青島一位同學王進家便在上面刻了「誤入嶗山」四字，此石今日仍在我案頭，天天見。在嶗山住的日子不短，管他春夏與秋冬，大家畫了不少畫，鄒德儂作了一小幅油畫，寫生在寫生中的我，形神兼備，我為之題了首詩，已只記得兩句：山高海深人瘦，飲食無時學走獸……

我提前從農村調回北京，為了創作北京飯店的壁畫〈長江萬里圖〉，那圖由設計師奚小彭總負責，繪製者有袁運甫、祝大年、黃永玉和我，袁運甫聯繫各方面的工作，稿子醞釀很久，待到需去長江收集資料，我們從上海溯江上重慶，一路寫生，真是美差。在黃山住的日子較久，日晒風吹，只顧作畫，衣履邋遢，下山來就像一群要飯的。我們去蘇州刺繡廠參觀，在會客室聽介紹後便去車間現場觀察，離去時發現祝大年的一個小包遺忘在會客室，便回頭去找，正好一位刺繡女工將之送來，她十指尖尖，用兩個手指捏著那骯髒的包拎在空中，包裡包外都染滿顏料，她不敢觸摸。我們一路陶醉山水間，與外界隔絕，但到重慶時，情況不妙，才知北京已展開批黑畫，催我們速返參加運動，壁畫就此夭折。我利用自己的寫生素材為中國歷史博物館創作了巨幅油畫〈長江三峽〉，效果不錯，人民大會堂要求移植成橫幅，我照辦了，效果也不錯，但掛過一時期後，就再未從電視上見到過，不知下落。

人民大會堂內全國各省、區、直轄市均占一廳，並負責裝潢各自的廳。湖南廳設計張掛巨幅湘繡韶山，省委邀我去長沙繪巨幅油畫〈韶山〉

作繡稿。畫幅五米多寬，高約二米，湖南賓館的一個最大的廳讓給我作工作室。畫成，照例審稿，我最怕審稿。米開朗基羅作完大衛像，教皇的代表去審稿，他欣賞之餘，顯示自己的眼力，說鼻子邊略寬了一點。米氏於是拿著錘和鑿，並暗暗抓了一把石粉，爬上梯子，在大衛鼻子邊當當敲打，同時徐徐撒下手中石粉，當審稿者說正合適了，米氏便下梯。〈韶山〉審稿那天，大小官員及工作人員來了不少，他們將一把椅子安置在靠近畫面的正中央，然後簇擁著主審進來坐進椅子，其他人均圍在其背後，屋子裡滿是人。這位主審無官僚氣，很樸實，像是一位老紅軍出身的高級領導。他左看右看，往上看時，問是否是船，諒是松枝某處像船形，微藍的天空也可誤認為水。大家一言不發，他當即拍板：行。當他站起來走出門時，回頭看畫，不禁高聲讚揚：偉大！偉大！這時他真的看到了畫的全貌。

省委和我商量稿酬，我說不要；問有什麼事要協助，我略一思索，答：能否借輛車，在貴省境內跑半月，我要畫風景。太簡單了，他們立即答應，並另找兩位青年畫家一路陪同照顧，他們是陳汗青和鄧平祥。我們快活得如出籠之鳥，振翅高飛。先到湘西鳳凰、界首，聽老鄉說：這裡風景有啥好，大庸的張家界那才叫好。聽人說好，結果大失所望，這樣的經驗不少，不過現在有車，不妨試試，於是兵發張家界。車到大庸縣，已近下班時刻，但是省委的介紹信，省委的車，縣裡豈敢怠慢，晚餐像是急促中製作的闊氣。但他們尚無正式招待所，將幾間辦公室作為我們的臨時臥房。

翌日，直奔張家界，那是只為伐木護林的簡易公路，一路坑坑窪窪，散布著大小石塊，是運木材的大卡車搖搖晃晃的通道，我們的小車不時要停下來搬開石頭，走得很慢，且一路荒禿而已，我心已涼。傍晚，車轉入

山谷，凸現茂林、峰巒，鬱鬱蔥蔥，景色大變，我想是張家界了，必然是張家界了。停車伐木工人的工棚前，工棚本很擠，又要擠進四個人，頗費調度安排。山中夜來天寒，工人們燒木柴取暖，圍火聊天，為我們介紹山之高險、野獸稀禽、風雲幻變。翌晨，我們匆匆入山，陡峰林立，直插雲霄，溪流穿行，曲折多拐，野、奇、深遠，無人跡。我借工人們擀面的大案，厚且重，幾個人幫我抬入山間，作了兩大幅水墨，再作速寫，但時日匆匆，已到返程期限。到長沙時已近年終，我寫了一篇短文《養在深閨人未識 —— 失落的風景明珠》發表於 1980 年元旦的《湖南日報》。後來張家界揚名了，我那篇短文曾成為導遊冊子的首篇，據說有一處石門還被命名為閨門。張家界的領導多次熱情邀我回去看看新貌，雖想去，總是忙，何日得重遊。

工藝美院的課程是按單元進行，當進行專業設計課時，繪畫教師便有時間外出寫生創作。除了江南，我去膠東一帶的漁村，如大魚島、石島、龍鬚島等次數甚多。為了防雨，那裡的房頂斜坡度大，厚厚的草頂，大塊石頭砌成不規則幾何形的牆，這樣的原始建築形式極大方，寓美於樸。今日這些草房諒已少見，但令我驚訝的是，1992 年我到英國南方，見到許多鄉村別墅與大魚島的漁家院的構成樣式如兄弟姐妹，只是規模較大，品質講究，在我的作品中可找見其真容。我畫過不少漁家院，都帶魚腥，有一入畫之院卻無晾晒之魚，我便將別家之魚遷入，且甚豐滿。我提著油畫在村頭走，一些老鄉圍攏來看，人們一看就知是誰家，於是有人驚叫，他家原來還有那麼多魚，因都知道這家早沒有剩魚了。

隨漁船出海最美，打上來的魚蝦最新鮮，船上都備有鍋灶，煮吃活蹦亂跳的蝦，自然鮮美之極，但漁民們不備鹽巴，我吃不慣，很遺憾。日晒風吹，我像漁民一般黑，漁民們不再稱老師，改口叫老吳了，真感無比欣

慰。老吳到食堂打飯時，往往不吃主食，專買魚蝦，人生走一回，這魚腥的青春永不再來。

我嚮往西雙版納，1978 年終於成行。聽說有傳統畫家到版納後大失所望，認為一無可畫。確乎，版納遠遠近近皆植物花木，是線構成的世界，天氣總晴朗，百里見秋毫，沒有煙樹朦朧和一抹雲山。竹樓雖美，樓下牲口糞便惡臭難當，少數民族節日才穿戴的華衣繁飾跟不上現實生活的發展。我 2002 年訪瑞麗，竟沒有了竹樓，便關心地探問版納今日，據說也大變了。變，是必然，應鼓掌，但如何寓故情懷於新形式確是橫貫於中西的大問題、大學問，但卻被人們輕視了，或者說人們還沒有解決難題的能力。竹樓與大屋頂，難兄難弟，將被消滅，或保留幾個舊樣板示眾，沒有血統後裔了。正如版納婦女的優美線條代代相繼，我們難於估計聰明的人們對未來生活的創造。

離了版納，我經大理、麗江，從危險的林場道上搭乘運木材的卡車直奔玉龍山。我由一位青年畫家小楊陪著，住到黑、白水地方的工人窩棚裡，床板下的草和細竹一直伸到床外，吃的是饅頭和辣醬，菜是沒有的。都無妨，就是玉龍山一直藏在雲霧裡，不露面。你不露面，我不走。小雨、中雨、陰天、風夾微雨，我就在這陰沉沉的天氣中作油畫。大地溼了就像衣裳溼了，色彩更濃重，樹木更蒼翠，白練更白。就這樣連續一個多星期，我天天冒雨寫生，畫面和調色板上積了水珠，便用嘴吹去。美麗的玉龍山下，溼漉漉的玉龍山下，都被捕入了我的油畫中，我珍愛這些誕生於雨天的作品。我們的窩棚有一小窗，我就睡在視窗，隨時觀察窗外，一個夜晚，忽然月明天藍，玉龍山露面了，通身潔白，彷彿蘇珊出浴，我立即叫醒小楊，便衝出去就地展開筆墨寫生，小楊搬出桌子，我說不用了。激動的心情恐類似作案犯的緊張。果然，只半個多小時，雲層又卷走了一

絲不掛的裸女，她再也沒有露面。一面之緣，已屬大幸，我破例在畫上題了詩：崎嶇千里訪玉龍，不見真容誓不還，趁月三更悄露面，長纓在手縛名山。太興奮了，但我不喜歡將詩題在畫面上，局限了畫境，後來還是將詩裁去了。

2003 年

藝海沉浮，深海淺海幾巡迴

藝海沉浮，深海淺海幾巡迴

1979 年，中國美術館舉辦我的個展，這是我的一件大喜事，但開幕時我並不在北京，在重慶北碚。我是應重慶西南師範學院美術系的邀請前去講學的。講學之餘偕美術系的老師們去大巴山寫生，我們一直深入到巴山腳下的窮山溝。時值天寒，記得用木炭或木柴烤火，但也可能是春寒，因忽然一場大雪，滿山皆白，雪止，又很快消融，消融處，一塊塊濃綠與烏黑凸現出來，迅速擴展變形，於是白與黑之間在相搏相咬，真是無比華麗的黑白抽象畫，我一直觀望這抽象藝術的演奏，實在心醉，我的多幅春雪作品大都孕育於此，或最早孕育於此。

在西南師範學院美術系所作講學的內容是關於形式美問題。新中國成立以來，一向是主題先行，繪畫成了講述內容的圖解，完全喪失了其作為造型藝術的欣賞本質。繪畫的美主要依靠形式構成，我也極討厭工作中的形式主義，但在繪畫中講形式，應大講特講，否則便不務正業了。我多次參加全國美展等大型美展的評選，深深感到那麼多有才華又肯下功夫的優秀青年，功夫下錯，全不知形式美的根本作用及其科學規律，視覺的科學規律。經常有人在其作品前向我解釋其意圖如何如何，我說我是聾子，聽不見，但我不瞎，我自己看。凡視覺不能感人的，語言絕改變不了畫面，繪畫本身就是語言，形式的語言。當時的情況，一般人對形式美一無所知，須要像幼稚園一樣開始學 A、B、C。我在西師的講學滿場沸騰，掌聲不絕，他們覺得太新鮮了，而且能理解，似乎恨相知之晚。他們學院的學報要發表，我便整理成文稿：《繪畫的形式美》。但後來並未見發表，我估計主編者有顧慮，害怕了。但《美術》雜誌卻來約了這篇稿，約稿人是吳步乃，並立即作為重點稿發出。出刊後，掀起了波瀾，當然有鼓掌的，但畢竟攻擊者眾，我成了眾矢之的，我清晰地知道自己步了普羅米修斯的後塵。

中國美術館主辦的我的個展被不少省市邀去巡展，我也被邀去作講學。我重點揭露極「左」思潮對美術的危害，甚至毀滅，我講的全是現身說法，不引經據典，我竭誠推崇「實踐是檢驗真理的唯一標準」。這些講學的觀點大致歸納在《內容決定形式？》、《關於抽象美》等文章中，陸續在《美術》雜誌上發表了。須知，當時的《美術》可說是唯一的美術權威刊物，學美術者必讀，影響極廣泛，攻擊我的文章也大都在《美術》上發表，我自知是落入是非之海了。沉浮由之，問心無愧而已。改革開放後的第一次文代會上，我被選為美協理事，接著被選為常務理事，我從未擔任過任何社會職務，這回像坐了直升機了。在第一次常務理事會上，我提出對政治標準第一和藝術標準第二的質疑。滿座默然。有人推一位權威發表意見，權威考慮一番後緩緩說：政治標準第一還是對的。我雖堅信自己的觀點，但心裡還是害怕了。後來看到作家協會的報導，他們也提出了第一第二分法不妥的問題，我才放了心。

工藝美院在新疆辦了個班，教師輪流去上課。我上完課便去吐魯番，劉永明做伴同行。目標是高昌遺址和交河故城。兩個廢墟裡均高溫四十攝氏度以上，旅遊轉一圈無妨，我要留在裡面構圖、寫生、東跑西奔，汗流浹背。我備的是整張大高麗紙，一米多見方，墊的板子很小，不斷挪動板子隨著畫面移位。紙上滴了不少汗珠，我所以用高麗紙，因它比宣紙結實，早期墨彩畫在野外寫生中完成的，基本都用高麗紙，這糊窗戶的紙在我的藝術之道中立了汗馬功勞。大約畫了一個來小時吧，構建了大局及關鍵性的局部，實在受不了暑之酷，便不得不回到宿處繼續憑印象和想像加工。宿處是地下室，舒適了，我慢慢琢磨，並將火焰山移來作高昌的背景，現實中她們永不相見，但人們心目中她們長相伴，在灼熱中共存亡，我想表現亡於灼熱天宇的高昌，從高昌念及玄奘，從乾裂的遺址中窺探玄

藝海沉浮，深海淺海幾巡迴

弈時代繁華的故國高昌。這幅畫後來在香港以及新加坡等處展出後，幾經轉手，1989 年蘇富比以 187 萬港幣創在世中國畫家的拍賣紀錄。當香港友人來電話報這一喜訊時，我並不激動，畫早已非我所屬，倒令我立即回憶在高昌的日子，想寫信告訴高昌人民這一消息，無奈高昌斷了郵路，信無法投遞。

我與劉永明又一同去了阿勒泰，此行目標主要是白樺林。新疆方面給我們配了專車，有兩三天路程。一路荒漠，天高雲淡，天地之分一線而已。忽而風狂雨暴，冰珠擊車，雷電交織，天地一片烏黑，頗為恐怖。道路已隱，草短花碎，吉普車在原野賓士，四周色調有變而不見具象之物，我們在抽象之境中靜聽宇宙節律。那年月，車少，司機俏，我們竭力和司機搞好關係，一路同吃同住，平起平坐。這位司機年歲較大，樸樸實實，並不驕橫，他背後問劉永明：老吳真是教授嗎？我們住定阿勒泰，翌晨便奔白樺林，白樺，素白的身段，那烏黑的斑點，其實都是瘡疤或被人撕去皮後留下的血紅傷殘，但卻偏偏形成了色彩美的搭配。且樹身高處又長著許多眼睛，這眼，只有上眼簾，沒有下眼簾，彷彿窺人的秋波。白樺都生長在寒地，西藏、東北、北京百花山高處，我偏愛，但少見，今進入白樺之林，森林，且悄無人影，是我多年夢想之畫境。從住處到白樺林，吉普車要爬四十多分鐘，一路亂石亂坑，車既爬又跳，東倒西歪，加足馬力，就像一頭受傷的猛獸，狂怒地衝撞，我真心疼這位半老司機，深感歉意。我們剛到阿勒泰，便已有當地的青年美工們在等待，說久仰大名，表達學習的誠意後，便事事幫忙，作各方面的嚮導。他們提出要跟我們一同去白樺林，我無法拒絕，但車擠。早上裝車待發時，他們能幹，不讓我插手，裝完所有的畫具後他們歪斜站著居然全部塞進了車。到白樺林後又是他們搶著卸車，卸完車，司機駕車返城裡加油，我告訴他傍晚來接我們回去。

我先欣賞一番新娘——白樺林，正預備作畫，悲劇發生了：不見了我的畫箱。我個人的悲劇變成了大家的悲劇，他們主要是來看我作畫的。有人立刻將自己的畫箱讓我作畫，我無奈，就打開這不習慣的工具動手作畫。忽然村口橋頭發出隆隆之聲，兒童們叫：車又回來了。司機在加油時發現我的畫箱遺忘在角落裡，幾天來的接觸，他已明白我的工作和畫箱的重要，半老之人的心地多善良呵，他冒著道路的艱難，立即將畫箱送到了白樺林。我淚溼，想擁抱他。最後，到烏魯木齊分手時，我送了他一幅自己的小畫，他也許認為是鵝毛，但確是感受到人意之重的。

返國三十年，1981年中國美術家協會派我、詹建俊及劉煥章三人訪西非三國，我作為團長，另配英文翻譯兼女祕書一人。先到奈及利亞首都阿布賈。我在黃土地上、原始森林中封閉了三十年，重見高樓大廈、現代生活，感到節奏頻率的加速。其實，阿布賈的一切新建設都是西方國家的投資，我們不懂外交與資金及權力的關係，但恰恰遇到外交部大樓被整個焚燒，全部外交檔案均消滅，據說是內部原因，自焚。殘垣猶堵路，車輛繞道。我們同時帶著各自的作品，每到一國須展示，屬文化交流。布置草草，觀眾寥寥，倒是別國使館來買了少量作品，款由我國使館轉交文聯。我們感興趣的是非洲人，他們的生活狀況與木雕藝術。特別鄉間，那才是非洲，藤樹纏綿，黑色的居民懶懶地躺在林陰裡，身上披一塊布，伸手便採來香蕉，衣食簡便。獅子山小，馬里窮。從馬里轉巴黎返北京，轉巴黎停留三天，這是我們的焦點時刻。航班誤點，抵巴黎已傍晚，我國駐法使館派人在機場接。同時，我也通知了朱德群。我注意接機的人群，先見到德群，後見到使館人員，其中居然有我留法時的老同學董宵川。大家見面握手，自我介紹，使館已安排好先到招待所住宿，但招待所遠，參觀博物館不便，大家願住市內小旅館，獲得同意。德群約我住他家，但使館有規

定，不能住私人家，因此接我們的工作人員有難色，幸而董寧川已是參贊，他拍板同意了。於是德群幫大家聯繫了便宜的旅店後（我們的公款極可憐），說定明晨一早我們到旅店陪他們去羅浮宮。於是我如脫籠之鳥，跟著德群飛向高空，四十年的別離，我們今日又共飛，不知是歡樂，是哀傷。我們的老師吳大羽在莊華岳同學的紀念冊上題詞：懷有同樣心願的人無別離。

　　我 1947 年離南京赴巴黎，德群不久隨單位離南京赴臺灣，從此斷了音訊。他 1955 年從臺灣到巴黎，首先找我，而我已返國。他借在臺灣任教時的女學生董景昭在巴黎奮鬥，那民族歧視尚很刺激的歲月，中國畫家要在巴黎立足，占一席之地，真是生存維艱，德群在巴黎藝海裡終於遊出了水面，日益引人矚目了。他當時住在公寓樓裡一個複式單元，樓下生活，樓上作畫室，堆滿了畫，畫幅均較大。他的寫實功力很強，所作景昭像在春季沙龍獲獎，但他很快轉向抽象表現，特別是斯丹埃爾（N.Stal）的回顧展予他極大的啟迪，那種大塊、強對比中隱現生活形態的作風正適合了德群北方人的口味。抽象形式，仍不過是作者具象風格的演變和進展，因作品的動律永遠緣於作者心臟的搏動。我們談四十年來彼此的路，路崎嶇，路曲折，甘苦有異同，而藝術中的探索卻異曲同工，看了作品，毋須解釋，正如我們講的是母語，不用翻譯。別後四十年來的生活談得極少，沒有工夫，也無從談起，長歌當哭，不願再歌再哭。我和景昭是初見面，當著她的面，我們的談話令她更深一層了解德群。他們客廳裡的沙發拉平便是我的臥床，這一夜，床其實是沒有必要的。翌晨，早點後，景昭已準備好一大袋吃的和喝的，是考慮詹建俊他們在羅浮宮可參觀一整天，不必為午餐費時間。待我和德群到達小旅店，詹建俊和劉煥章等早已下樓等在店門前，劉煥章心切，已顯得不耐煩，待他們見到德群為他們帶的食

物，心頭當別是一番滋味了。我們到羅浮宮後，德群說明路線等問題，交給了食物，看他們進門後便和我去看一些新畫廊，羅浮宮老樣，我們不看了。我們跑了不少地方，德群介紹我近十年來巴黎美術的新動向，而我卻感到並無多大新意，裝腔作勢者多，美術豈已山窮水盡，將被人們唾棄？熊秉明陪我到大書店參觀，我選了幾本畫冊，付款時秉明準備了支票，但我有錢，自己付了，他有點驚異，我說在非洲賣了些畫，款都交使館轉國內文聯，大使感到不很合理，因我們太窮，便先支給我們少量外幣，秉明聽了點頭有喜色。我們在母校附近往昔常去的一家老咖啡店裡長談，額頭的皺紋對著額頭的皺紋，兩個年輕人在這咖啡店裡老了三十年。秉明講一個故事，幾個白俄每隔一時期便相敘於某咖啡店，坐下後先打開一包俄國的黑土，大家對著黑土默默喝黑色的咖啡（不加糖的咖啡謂黑咖啡），我這回沒為他帶來一包黃土。他提了一個尖銳的問題：如果你當年不回去，必然亦走在無極和德群的道路上，今日後悔嗎？我搖頭，我今日所感知的巴黎與三十年前的巴黎依舊依舊，三十年前的失落感也依舊依舊，這失落感恐來自故國農村，我的出生地，苦瓜家園。

三天黃金的時光匆匆流去，我們這個微型代表團又到了戴高樂機場，德群趕到機場送別，夾了一幅他的作品送我，包得很嚴實。何日得再見，淚滴胸前，詹建俊等亦顯得黯然。

我在那令人詛咒的前海大雜院住了二十餘年，孩子們一個個長大將結婚，住房的問題比天大，燃眉之急，走投無路。忘掉那艱難的過程吧，終於在勁松分得兩個小單元房。我和妻及乙丁夫婦、小孫吳吉搬入了新居。因新樓無存車處，每日扛自行車上下樓極不便，家人也一致反對我再騎車，說年歲大了反應慢怕出事。秦瓊賣馬，我賣掉了勞苦功高的寶馬，時值 80 年代初。妻下廚雖用上了自來水、煤氣，但她上班可遠了，每天一

藝海沉浮，深海淺海幾巡迴

早出門，從勁松到前海美研所至少一小時，傍晚回家已十分疲憊。她天天擠公共汽車，有一天回家，她並不愉快地說：今天車上有人叫我老太太，讓我座位。她驚訝別人說她老了，是的，她開始老了。她索性提前退休了。於是她有機會跟我下鄉寫生，她工作以來除了下放勞動的歲月，幾乎沒有離開過北京，今隨夫君走江湖，換了人生。我們到巫山縣住下。我每次船過長江青石洞與孔明碑之間，看到華麗的石壁，緣於石紋、石洞、壁上附生的灌木、藤蘿……組成曲折纏綿的華章，苦於船速太快，難於捕獲其美其魂。故這次先住巫山，從巫山坐小船到不太遠的青石洞山村住下。青石洞是個荒村，村中僅一家農民客店，只兩間客房，一間住男，一間住女，當時並無客人，只我夫婦二人，女老闆堅持我們各住一間，頗不便。女老闆以其家面對神女峰為驕傲，坐在家門口便可畫神女峰，並確有不少畫家來過，簽名本上還有我的熟人，她誇誇其談，擺開八仙桌，招待十六方，真是個江上阿慶嫂。她奇怪我並不畫神女峰，似乎有點失望。從她家走到沿江看石壁還有較長一段路，待我到江邊坐下畫那龐大的石壁時，妻也試著畫，畫不成，她沿江觀賞去了。許久許久沒回來，我意識到隱憂，小徑極窄，懸崖萬丈，一失足成千古恨。我放下畫具沿江找她，只此獨徑別無歧途，我連叫帶跑不見人影，真著急了，這時候，我感受到不要藝術只要人了，幾乎要哭，哭我這個已被人視為老太太的妻為了我的工作而失足！很遠很遠處終於發現了她，她卻悠閒地和一位農婦聊天，重溫年輕時她那一口地道的四川腔。返京後，這篇峭壁華章我始終沒有畫好，最大的一幅丈二匹也不理想，題名〈巫峽魂〉，在臺灣歷史博物館展出時被館方要求留給他們，就留下了。離了青石洞，我們進小三峽，直至古鎮大昌，妻非嬌妻，她也同樣能吃苦，她感到我外出寫生真苦，事事相助，其實我這時的寫生條件比之 70 年代已優裕多多了。

我們到山西芮城看永樂宮，芮城窮極，人民吃不飽，願永樂宮的藝術引來遊客，救救守著傳統的苦百姓。過潼關，下洛陽，我的目標是南陽漢畫像石。偌大一個洛陽城，卻找不到我們二人的下榻處。因臨近牡丹節，將有七十餘個會議要在洛陽舉行，大小旅店已被包一空。我們坐在馬路上等，等一位熱心青年，美術愛好者，他終於幫我們找到過夜的處所，還是美術救了美術家。

牡丹我是不看的，看龍門，看滿身窟窿的龍，看早已定居海外的佛像的舊巢，舊巢空空，應標明其主人今在何國何城何處享福、落難！我們繼續趕路，到了此行終點南陽，劉秀的故鄉，皇親國戚大墓多，墓葬畫像石多，已建之漢畫館雖不宏偉，但藏品甚是宏偉，幾日徘徊其間不忍離去。一日，忽遇大群兒童，舉紅旗，由老師領著奔進館來，馬不停蹄，又匆匆出館，揚起滿館塵埃。原來那日是清明，老師領學生往烈士陵園掃墓，掃墓畢，歸途經漢畫館，順便參觀學習。我憶及初到巴黎時，上美術史課只能聽懂十之五六，自己法語聽力太差。某日在羅浮宮希臘雕刻展品前，遇一小學女教師，極年輕，正對學生們講解件件展品，講其時代背景，分析其造型特色，字字清晰，我跟著聽，句句聽懂了，這是我到巴黎後第一次享受到聽課的滿足。我們的孩子們面對傳統珍寶，毋須滿足？老師們無能給予他們滿足！就在這次旅程中，我寫了一篇短文《美盲要比文盲多》，發表於《北京晚報》。

再上黃山，妻偕行，宿北海賓館多日。下山前日天雨，我作速寫，妻為我撐傘，此情況被剛上山的一位法國人看到。北海僅一家賓館，夜晚那法國人托翻譯來訪，知我能法語，便親自來敘。我們談到巴黎，談到我的學習，談到熟人，他看了我的速寫本。最後他要求我明天讓他照一張我寫生的相片。但我們先已決定明日一早下山。他是一位較有名的攝影師，名

藝海沉浮，深海淺海幾巡迴

馬克‧里布（MarcRibout），多次到過中國，攝取中國的山水人物，曾在中國美術館舉辦過個人攝影展，應該說是國際友人吧。便約定明日一早拍攝，照完我即下山，奉贈給他兩個小時，我對時間從來是吝嗇的。翌晨微雨，我在微雨中寫生，妻照例為我打傘，估計這作品將是真實感人的，他說會寄給我，我們便告別。別後杳無音信，德群卻無意中在一本時事雜誌（Actuality）中發現了碧琴為我打傘的那張黃山照片，便剪下寄到北京。作品無任何說明，在作者眼中，我們是他獵取的婦女小腳或男人長辮，他騙取了創作資料。正如我之估計，照片是真實而感人的，是極難遇見的黃山神韻，亦收入了他的個人大本影集中。後來出版我畫集的多家出版社採用了這照片，問我有無版權問題，我說侵權的是這位法國佬。多年以後，我的知名度不斷擴展，一日，一位自稱是皮爾‧卡丹的代理人找到了我的電話，說有二十來位法國文化名人來訪中國，其中一位攝影師馬克‧裡布想採訪我，我斷然拒絕。

畫不盡江南村鎮，都緣鄉情，我到過的村鎮不少，寫過一篇短文《水鄉四鎮》，即柯橋、甪直、烏鎮、朱家角。後來聽說有周莊。1985年，我偕妻從蘇州搭輪船到了周莊，住進唯一的一家旅店，房臨街，一早便看樓下的早市，魚蝦新鮮而便宜，我們常買了拿到搭夥的幹部食堂請廚娘加工。早市過後，人散盡，頗有尋尋覓覓冷冷清清之美，我畫小橋流水人家，畫窄巷通進深深庭院，畫斷垣殘壁。我對周莊的讚語：黃山集中國山川之美，周莊集中國水鄉之美。有處老牆全係磚砌成，傾斜將塌，其上卻長著肥碩的仙人掌，返京後作了幅水墨〈老牆〉，頗有特色。有一座橋上設成平臺，臺上架了個鐵皮小商店，堵住了視野，破壞了水鄉之優美身段，我為此寫了篇《周莊眼中釘》發表於《中國旅遊報》。人微言輕，這種文章發表了也就完事了，不意引起了旅遊局和周莊所屬昆山市的關注，

啟迪他們對周莊的旅遊開發。賺錢，發財，力大無窮，誰也擋不住。今日周莊，人山人海，真如聊齋故事荒塚一夜成豪宅，因之我又寫了篇《周莊魂兮不歸》。

1980 年代，吳冠中與夫人在黃山寫生

藝海沉浮，深海淺海幾巡迴

　　1987年酷暑，中國油畫展在印度國家美術館展出，中國方面只派我一人前去參加開幕。其時中印關係處於低谷，大概由於早簽訂的文化交流協定——這個油畫展只是應景而已。我為了看印度的風情與藝術，在四十餘度的酷熱中煎熬。接待很冷淡，住一個賓館的地下室裡，使館為我送來熱水器，館方看這條件也會估計這是印方有意刁難。我要求參觀的地區往往受到限制，他們以各種理由推辭，我知道我是誤入政治外交之途了。展覽開幕前，由使館人員陪我去拜訪了一些他們當代的主要畫家，這些畫家家裡都闊綽，大宅院裡花木繁茂，豢養著大狼狗。介紹後都客客氣氣，我們送上請柬，都表示欣喜，但開幕時一個也沒出席，開幕那種冷落氣氛，令人尷尬，這是中國油畫展，時間是印度最熱的六月天。因只我一人代表中國，既是團長又兼走卒，我天天守在展廳，要聽聽反映，但幾乎沒有觀眾，畫展給誰看，展給我這個中國代表看。

　　印度的人民很美，深褐的膚色，瘦的精悍，肥的豐滿，天熱，幾乎近似裸體，婦女披輕紗，風韻翩翩。舊德里老街五彩繽紛，十分好看，雖氣味不佳，恰好我嗅覺先天不靈。坐過一次某縣地區的公共汽車，是鐵皮車，已生銹，窗極小，彷彿押犯人的車，諒來今已大變。印度不僅人美，鳥也美：孔雀。印度的女翻譯臨別時送我一把孔雀尾羽織成的團扇，極美，惜今已灰暗破損矣。

　　世界七奇之一的泰姬瑪哈陵當屬印度的驕傲，遊人必至。然而我不喜歡這種珠光寶氣之美，非美也，只是世俗的漂亮。如果楊貴妃不死於馬嵬坡，李隆基為其建豪華之陵，也很難說是怎樣的藝術形態。離陵入口尚遠處便必須脫鞋赤足前行，烈日照晒的大理石地面燙足，痛如行刑，人們忍痛要去看寶，我是深入寶陵空手回，什麼也沒有印象了。出得門來被小販緊緊包圍，強賣紀念品，我不買，他們不放，便買了一本小冊子，諒系旅

遊勝地介紹之類，後來一看，原是各式姿態的性交石刻，刻得極好，雖殘破，形神兼備，神勝於形，是有名的神廟石雕，廟因性雕刻而揚名，此真春宮也，可惜我已無時日前去，廟名太長記不住，日：KHAJURAHO。

1987年9月，香港藝術中心為我舉辦回顧展，妻同行。一朝被蛇咬，十年怕井繩。妻最怕坐飛機，因抗戰勝利從重慶返南京時，輪船、飛機緊張，都須排隊等候，我先到了南京，在衛生署找了臨時繪圖工作等待出國，妻的航班排在後期，她單位知她等結婚，照顧她，將她與另一女同志對換，提前赴寧，後來那女同志的航班失事，替代妻遭了殃。妻內疚，從此視坐飛機為險途。今和我共乘一航班，生死共命，畏懼心情大大放寬，但她又擔心此去香港首次個展，憂喜不卜。她雖第一次出國門，倒並不羨慕花花世界，和我一樣關注於展廳。開幕在晚間，已記不清主持的領導官員們，我一味等待林風眠老師，我們說好去接他，他說有人送他來，其實他是坐計程車來的。我一直緊跟他看每一幅作品，同行們也一直圍著，笑眯眯的林老師卻一言不發，最後他只說了一句評語：「基本功不錯喔。」躲開了一切媒體的炒作和是非爭論，老師只看了學生的作業，題寫了畫冊和展覽的標題。他離開展廳後，我才陪同一些重要人物，答覆媒體的提問。翌日，英文版《虎報》以《頂峰》評價我的作品，其時國內對我早已爭議紛紛，港報卻一片好評，新華社駐港分社社長許家屯看了一個小時展品，認為我正如日中天。

我和妻去訪林風眠老師，他先在電話中問有無別人，我說沒有。本來是有幾個人想乘機跟去的，但林老師總是閉門謝客，他極少出門，偶然在街上被人認出：「你是林風眠先生嗎？」「不是，不是。」找到他的寓所，按鈴，他親自來開門，倒茶，他說義女馮葉去巴黎了，家室空空，老師如深山老道，無髮無鬚，自兼打掃佛堂的小和尚。我想看畫室，他說沒有什

麼好看的，亂七八糟，看來畫室不大，反正他經常作四尺對開的畫幅。幸他身體健康，後幾天馮葉回來，他安排我們到最新建的大廈用自助餐，我和妻注意到他喝啤酒和吃肉都比我多，甚感欣慰。在他家照了許多照片，都是妻用傻瓜機拍的，卻拍得很好，都早已收錄於各類畫集和文集，有心的讀者諒已見過。許家屯先生為賀我畫展宴請少數賓客，他很高興終於請到了林風眠，席間大家對林老師最感興趣，因難得一見。林老師也很高興，說話不少，說他本名鳳鳴，自己改為風眠，不叫了，在風裡睡覺了。別人問他每天什麼時候作畫，他說多半在夜裡，大家歡息無法看到他作畫了！我插話：作畫像雞下蛋，你看著她下不出來。滿席大笑，林老師也咯咯地笑，像個孩子。其實，真正畫家下的蛋是帶血的，林老師夜半所下的帶血的蛋往往被美展拒絕。

　　第一次香港個展後，我每年為海外個展奔忙，新加坡、日本、美國、英國、法國……妻偕行。1988 年，日本西武百貨店舉辦中國博覽會，店裡展銷的商品全是中國貨，在店的心臟展出中國的文化，有樓蘭遺址圖片及黃山攝影，再就是我的水墨畫展。那是榮寶齋仲介的商業性畫展，賣得很好，西武很滿意。西武老闆和我商量，說他們明年搞巴黎博覽會，全部展銷巴黎商品，想邀我去巴黎寫生一月，我的巴黎作品展就作為巴黎商品展的心臟，並邀我妻同行，全部費用與手續辦理由西武負責。回巴黎寫生一月！我同意了，全不考慮他們商業上的企圖，妻也很樂意，是意外之喜。自從香港第一次回顧展後，我的作品在商品市場頗受青睞，香港一家美國人開的畫廊萬玉堂多方收集作品，舉行我的個展，開幕請柬發出，想預先訂畫的人太多，只能按號先後進門搶訂，晚上開幕，早上便已排隊取號，當然是家裡的傭人去排隊，香港報紙評介，說買樓房排隊的事有，為買畫排隊的事屬首例。後我在日本見到萬玉堂老闆，他說店門的玻璃都被擠破

了。其時畫價不高，西武著眼於價廉物美及我曾留學法國的條件吧。我不問市價，一味想重畫巴黎。

1989 年，春寒料峭，我與妻住入凱旋門附近的一家三星級飯店，離西武駐巴黎辦事處甚近，是他們選訂的房。我先買一本地鐵手冊，重溫學生時代的交通路線，路線基本依舊，這樣，地鐵加步行，我們看遍了巴黎的大街小巷與方方面面，今天我以中國畫家的眼來剖析學生時代的洋巴黎。我只通知了德群和秉明，不與外界及使館聯繫，一心一意、全神貫注追捕既是故鄉又屬異邦的巴黎，要解開我的巴黎情結。

從五六十年代起，我背著畫箱在野外創作，邊構思邊構圖，然後移動畫架寫生局部，整體意境是主觀營造，而局部的真實保證了浪漫的虛構都在情理中。這樣的創作過程在風雨烈日中進行了近 30 年，80 年代後，我逐漸只用速寫在當地構思構圖，懷孕，然後回到北京製作油畫或彩墨，體力消損少，分娩條件好多了。畫面也就日益趨向寫意，意象，油彩與水墨間的疆界更模糊了。這回巴黎寫生，時間緊，當然採用速寫，同時用傻瓜相機攝取一些局部形象，補充記憶。風雨無阻，我們每天早點後即帶著畫具和雨傘下地鐵，根據我計畫的日程穿透巴黎，獵取巴黎的舊貌新顏。妻也看盡了巴黎的繁華與悽愴，從紅磨坊的裸舞到斷垣殘藤及廣告板下的露宿者。我學生時代的兩地書裡談到的巴黎種種，給她印證，尤其我那母校美術學院，她當年想像是遙遠的天國，今天看到的卻是古老而並不氣派的普通院落，只點綴著許多雕像和壁畫。我寫生期間，無須打傘時，她便在附近觀光，不通語言，不敢走遠，有時在一旁小公園的長椅上休息，常有牽著狗的老太太來同她聊天，用手作聾啞語，相視而笑。午餐無定時定點，總在各處小咖啡店喝飲料吃麵包夾火腿。夜，不能再工作，找中國飯店吃中餐，我們都不愛西餐。

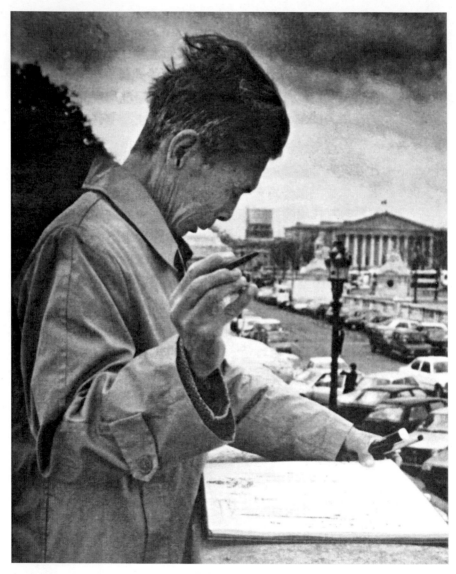

寫生中的吳冠中

　　20餘天的緊張工作，我感到資料已搜集得差不多了，兩大本厚厚的速寫，封面已很邋遢，便是這次收穫的全部珍寶。誰要偷走這兩個本，那

是逼我上吊。我開始帶她參觀博物館，大商場，並和德群及秉明約定活動日程。秉明夫人丙安及秉明姪女開車去訪梵谷墓，學生時代我沒有到過奧弗，當時也未探聽梵谷墓在何處公墓中。淒風苦雨，兩兄弟的墓碑立在牆腳的常春藤間，我們伏在墓碑上照了相，其時無有麥浪，無有烏鴉，而許多大墓上的塑膠花經雨淋後顯得分外鮮豔凸出。我只畫了梵谷所畫的教堂，自己名之曰「梵谷教堂」。另一日，德群夫婦開車到吉維尼小鎮莫內故園，在遠郊，路不近。池塘、垂柳、睡蓮、日本橋，風物依舊，鮮花盛開，可能較莫內當時更茂盛。工作室甚大，如廠房，諒晚年才能建此規模之大畫室。我在巴黎書攤上買到一張明信片，是一位白須黑衣的老頭閒坐在園林的椅子上，一看說明，就是晚年莫內坐在他的家園，正是我們此刻腳踏著的這個家園。莫內給我最深的感受是：印象派一直不被官方藝壇認可，待名滿環球，法蘭西學院為晚年的莫內提供一把交椅，他謝絕了。返京後趁印象猶新，立即動手作巴黎的油畫及墨彩畫。畫幅不大，有的甚小，是西武提供的尺寸與畫布畫框，他們是依據日本家庭居室小，掛不了大畫的實際需要。作品完成後待秋季運往東京展出，此次仍由榮寶齋仲介。展出時我和乙丁去了東京，開幕四十分鐘，作品被訂出十之八九，大部分是香港藏家和畫廊聞訊趕來搶購的，日本藏家及喜愛者反而近水樓臺未得月。西武負責人對我說：你是成功了，但我們失敗了，我們本意是培養你在日本的市場。我們想邀請你到京都奈良作畫，在東京展銷，希望你合作。我婉謝了。

這一年真忙，當完成巴黎作品，交給榮寶齋後，我便偕妻飛三藩市。兩年前三藩市中華文化中心與我訂約，於今年 6 月起我的個展在他們中心及伯明罕博物館、康薩斯大學藝術館、紐約州聖約翰博物館、底特律美術館五處巡展，為時約近兩年。我抵三藩市時正在布展，我們便應朋友之邀

藝海沉浮，深海淺海幾巡迴

先去大峽谷觀光，佳士德鑑定專家黃君實偕行。未見紐約，先看西部荒漠，未見畫廊，先看賭場。大峽谷大而無當，遠不如雲貴高原崇山峻嶺之氣勢。評論家高居翰及李鑄晉等參加展覽的開幕與晚宴。參觀展覽的洋人較多，遇到幾個專門趕來展廳的洋人，目的是找我鑑定他帶來的我的作品，水墨畫，是中國買的，有香港買的，有真的，有的是榮寶齋的木版浮水印。

有友人勸我們留下不歸，可代為安排一切。當我年輕時，通語言，熟悉巴黎，尚未戀其梁園，如今大半身已埋入故國黃土中，更拔不出來了。我們飛往東岸紐約、華盛頓、波士頓，主要是看博物館，欲閱盡天下名畫。波士頓美術博物館藏中國古代書畫著名，藏品雖多，但展出的不多。負責人吳同介紹，日本人投資正在擴展裝修日本館。明治維新時，許多古老的日本畫被拋擲出來，頗似打倒孔家店，因此波士頓獲藏不少，今日日本人悔矣，故出資在西方保護其國寶。而我在東京博物館曾見當寶貝珍藏的西方繪畫，不過是些二三流以下的東西，托崇洋之福高踞東土。紐約大都會博物館有一件龐大的中國展品，曰《明軒》，那是美國人自己出錢克隆的蘇州網師園一角殿春簃，殿春簃無水，無水則失江南園林之魂，不知是誰拍板選定了這無水的園林一角。而在美國的不少日本式園林，據說是日本人自己建造的，他們將日本式園林建設在美國土地上，讓人欣賞日本風光。唐人街雖有點像中國租界，熙熙攘攘都是中國人，但其地位遠不同於昔日上海的外國租界，甚至相反。

美國畫畫幅均大，出了博物館便難找歸宿。今日世界上似乎大畫成風，大都為了展出時凸現身手，這些畫件除博物館收藏外，展畢便成廢物。而博物館裡這類廢物亦多，建多少博物館亦容不下太多的廢物，應建一個超大的廢物博物館，容雄心勃勃的畫作進去一展，然後歸入廢物處理

場。蓬皮杜博物館的展品不斷更換、淘汰，必然需要無窮大的倉庫——廢物處理場。作品之優劣不決定於幅面之大小，弗爾美的作品最小，其價值重量非高個兒大漢能超越。無論羅浮宮、大都會、倫敦國家畫廊，觀眾最密集的還是印象派及其後的並非以大驚人的作品。我國媒體愛宣傳最大、最長、最……的作品，我對「最」很反感，華君武作過一幅漫畫，以晾晒的長長的老太婆的裹腳布比之某些自誇最長的畫作。有出息的年輕畫家，力求藝術品質之提高，丟掉以大占位的包袱，人們大都習慣於在平易合適的距離欣賞造型藝術，日本畫小幅多，是適合其居家生活環境的，藝術的最大出路是結合人民的生活與感情。

　　我只在美國逗留兩個多月，便匆匆去東京趕巴黎博覽會的開幕。在美國的展覽巡迴需一年半以上，由作品去巡迴，我走了。

　　戎馬倥傯，不斷在國際上的花花世界奔忙，不無厭倦感。於是偕王秦生去晉北河曲，由他嚮導，找黃土荒漠之典型地區，石魯確曾表達了這裡的特色。山土被雨水衝擊，滿山皆溝壑，頗似老虎斑紋。若那山形似巨大動物，或伏或臥或昂首或回顧，溝壑隨之，便活生生繪出了虎之群。我到黃土高原的第一感受便是面對了壯觀的虎群。千萬年來，虎群孕育了炎黃子孫。我看過黃土高原，引起了畫老虎的欲望，畫過老虎，再畫高原，我稱之謂老虎高原。回憶在昆明滇池看西山，都說那山嶺像臥美人，頭、胸、腿、腳，身段優美。有一次在課室中，我將模特兒臥倒近乎山嶺之起伏，同學作業中的腿寫實模特兒，大都感覺短，不舒暢。我以西山臥美人為例談錯覺，說他們作業中的腿短了五百公里，他們很快領悟繪畫中的氣勢與神韻。因之後來到蘇州園林畫太湖石時，石之形中隱隱展現著人體之伸展與蜷縮。

　　我和王秦生在貧窮的山溝趙家溝睡同一土炕，朝暮相處，似又回到了

藝海沉浮，深海淺海幾巡迴

下放李村的勞動歲月，那時我們也曾睡同一房東家的土炕。俱往矣，未往也。我們晚間訪老鄉家，此處老鄉比彼處老鄉窮多了，只有十塊錢的積蓄，便將之藏在壁洞裡，表麵糊上泥巴。鄉里幹部為我們的到來宰了一隻羊，當地有名的柏子羊，因吃了柏葉之故，味美，我吃了，甚內疚。

人，穿戴衣冠，士、農、工、商、兵與官，我都不敢畫，怕醜化。自從畫了那個「麻子」女老師，便連自己的家人也不敢畫。但畫過不少藏民，他們美，他們的形象具特色，別人也不辨我畫中人物的美醜了。此外，畫過一幅岳父的像，很成功，既像又具造型美，全家滿意。這因他本人濃眉、大眼、厚唇，是理想的老人風度，激發了我的畫意。我這幅唯一優秀的油畫肖像，卻被我岳母在「文革」中毀了，因岳父系地主成分，岳母怕留著地主丈夫的遺像貽害子孫。脫盡衣冠，赤裸裸的人，沒有了社會屬性的人，屬於造型領域中的模特兒，我半輩子在赤裸裸的人體中探尋造型規律、神韻與節奏。一部西洋美術史幾乎是人們對人體審美的發展史。跨入 90 年代，回顧四五十年代的課業，蘇弗爾皮老師的教益，但作品卻一件也沒有了，包括人體速寫都在「文革」中毀盡。於是借工藝美院一間教室，我自己雇模特兒，由鐘蜀珩陪著畫了一個月人體，我是想夢遊學生時代的巴黎課室，看看當年自己作業的面貌。然而生命不能逆流而返，我今日的人體中已融入了風景意味，難見舊時的原型了。後來將這些人體作品印集，題「夕照看人體，誰看白首起舞」！

香港在不斷拆舊街改建新樓。1990 年，香港土地發展公司邀我去繪將拆除的舊街，妻偕行，為時一月餘。我成長於舊社會，慣看舊房舊街，日久生情，常愛畫古宅老街。土地發展公司老闆也愛惜這些老街，但任務在身，不能不拆，他半開玩笑說：畫下這些將消失的美麗老街，為我贖罪吧！如果說香港的中西結合的特色引起我作畫的興趣，則探索表達這一特

色的語言卻煞費心機。屋漏痕的筆墨、中鋒或側鋒的苔點，已與今日香江無緣；莫內的大街、馬蓋（Marguet）的碼頭，也都套不上 1990 年代的東方鬧市；香港老街的狹窄與密集似乎有些鄰近郁特裡羅的小街小巷，但又全非那種淡淡的哀愁的情調。現代建築的直線、大弧線、素淨的面、穿鑿的道、鋒刃的頂……是交響樂，是龍虎鬥，是雜亂的篇章……由畫家自己去組織自己所見的斑斕人間。人間，不愛高樓愛人間，我作了幅油畫〈尖沙咀〉，畫外話：紅燈區、綠燈區，人間甘苦，都市之夜入畫圖。我愛通俗，通俗與庸俗之間往往只一步之遙，瓊樓玉宇的香港充滿著庸俗與通俗。最入畫的是即將拆除的「雀仔街」（康樂街）、李節街和花布街，亦即土地發展公司老闆同樣認為布滿了時代烙印的歷史遺跡，他一面惋惜，故請我用藝術來表現她們永恆的風采！香港彈丸之地，因爭奪空間，成了全世界最大的建築博覽會。老巴黎保住了，新巴黎拉德芳斯從老巴黎延長出去，造型的發展與歷史的延伸同步，得天獨厚。在這方面，我國的問題大，保護文物建築或力主發展都是硬道理，但兩者必然矛盾。無奈我們的磚木結構建築不爭氣，經不住歲月的考驗，自己不斷坍塌，未老先衰。

2003 年

吳冠中速寫《康樂街》

年齡飛升，眉裏宇塊墨

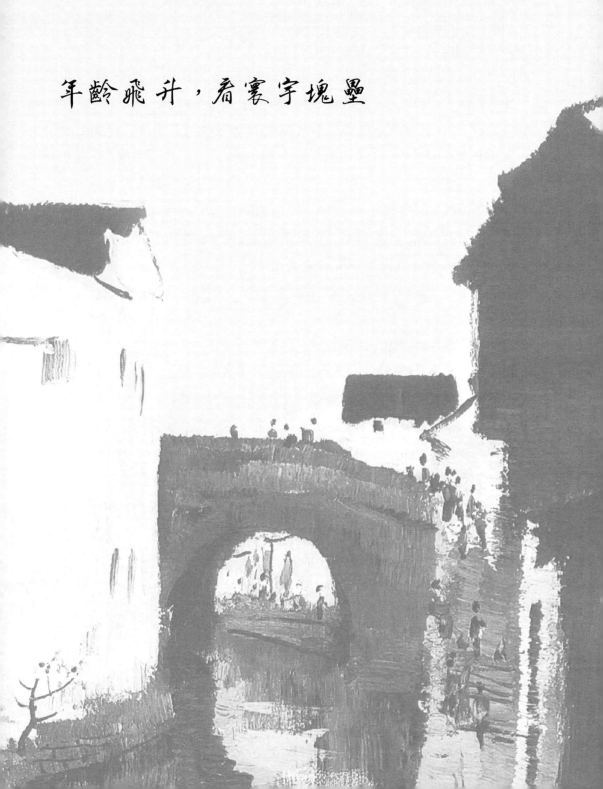

年齡飛升，看寰宇塊壘

妻自從在公共汽車上被人叫老太太後，我們無疑已進入老伴階段。她退休離開辦公室後，伴我走江湖，參觀世界上的著名城市，開了眼界。居家自己做飯，孩子們都已成家分居，平時只我們兩人生活，做飯也簡單。

1991 年早春，有一天她買菜回來，半途頭暈，在路邊坐著休息，回家後仍不好轉，暈且嘔吐。第二天，乙丁回來幫忙送 301 醫院，因該院一位名大夫是相識，憑這點關係留院觀察，無病房，臨時在樓梯下架一床，時病人已感天旋地轉，不能吃喝。我以我背支持她坐起來喝水，喝一口水便滿身是汗，看來形勢嚴重。CT 檢查尚未血栓，但顯然是腦血栓症狀。用維腦路通等藥物點滴幾天後，病情緩解，能起床走幾步，考慮等床位住入神經內科病房治療。但那位年高的名大夫認為可出院回家了，他是好意，是感到住院條件太差呢，或他其實對此非內行。我們當然信他這位相識的大夫，他應是為我們著想的。回家後兩天，病情急劇惡化，名大夫也著急了，他帶著他昔日的學生，今日神經內科真正的專家曹起龍大夫一同來家診視，曹大夫一看，說立即返院急診，再用 CT 檢查，腦血栓已形成，且栓在要害部位，有生命危險。從此我們家陷入恐慌中，兒子、兒媳輪班去301 醫院守護，小孫孫也鬧著去，不讓去，因奶奶的臉和嘴都歪了，孩子們見了會驚哭的。用了不同的藥物，只知有從毒蛇提煉的酶。也請了名中醫來診治，他背後對我說這屬三大惡症之一，搖頭表示難治。請了女護士整日守護，我奔走於勁松與 301 醫院之間，此情此景見《他和她》，我不再回憶。經過幾個月的治療，老伴一天天好轉，上天知道我們相伴的歲月不夠，補她年壽。

她回家了，女護士也跟來我家當保姆。其時法國文化部授予我文藝最高勳位，我將勳章給她看，她淡然，小孫孫先搶去看，她只說：你也真不容易。

老伴在逐步康復，開始在室內練習走步，我將畫室裡的大案拆除，騰出地方讓她學步，我只在室之一角用小畫架作小幅油畫。一日，我正作畫中，她居然倒了一杯熱茶戰戰兢兢送到我面前，我感到喜悅與悲涼，回憶遙遠的往事，追溯梁鴻與孟光。大夫說腦血栓治癒後第一年內的復發率有百分之六十，以後逐年減少。我們分外小心，一直未復發，但仍有後遺症，左眼總不舒服，睜不開。中學時代的她，眼睛是全校最美最亮的，如今老用手按撫那隻病眼，不是眼有病，是由於微血管不暢，供氧不足，當她睡倒，地心引力減弱，便舒服多了。反正，她生活得不完美了，她常自我安慰，在病前已看到了外面的世界。十二年後她病復發，住院昏迷一個星期，醫院發了病重通知，但竟又奇跡般復活了。當她昏迷期間，同室的病友評議她：這老太太年輕時一定很漂亮，看她那雙大眼睛和雙眼皮。

　　我的知名度漸漸被人利用。我有些老學生，辛辛苦苦在藝術中拚搏，少數已在美術界立住腳跟，大都默默無聞，生存維艱。我想為他們舉行一次師生畫展，利用自己的知名度，嫁出自己撫育過的老閨女。在藝術學院任教時的學生，老伴全認識，甚至比我更熟悉，因都要向她借畫冊，她的善良和耐心博得全系同學的讚譽和尊敬。她一向認為多一事不如少一事，但這回她卻竭力催促我舉辦師生展，並為參展人選問題提意見。後來師生展在歷史博物館開幕時，她已病倒住院，參展和參觀展覽的同學們要到醫院去看她，我們不讓，地址保密，但鐘蜀珩還是一人獨自前去找到了病房，在窗外偷看了情況，哭著離開了。

　　同學們對她比對我更親，她總批評我對同學對同事太嚴肅。也許她有理，但在藝術上，我永遠是嚴肅的。我原意將展覽定名為「叛徒畫展」，學生在藝術上對老師不可亦步亦趨，可以，應該，鼓勵，有背叛老師的思想和膽量。開始，大家為「叛徒畫展」的命名鼓掌，但後來冷靜下來，

「叛徒」這個可怕的名詞將引起麻煩，為免惹是非，平安展出，妥協了，
套用了毫無內涵和性格的「師生畫展」。吳大羽老師說：賊（害）人者
常是師，信人亦足以自誤。教過我的老師為數不少，我能全信他們嗎？
1995 年，香港藝術館舉辦「二十世紀中國繪畫展覽」及研討會，包括主題
展「二十世紀中國繪畫 —— 傳統與創新」及兩個專題展「澄懷古道 ——
黃賓虹」和「叛逆的師承 —— 吳冠中」，我衷心感謝賜我這頂桂冠：叛
逆的師承。

2002 年 3 月，吳冠中在香港藝術館舉辦個人畫展

記得 1979 年中國美術館舉辦我的首次個展，中央電視臺錄了像，我很高興，後來他們提出要求我作什麼畫，我沒答應，因此錄影就不播，錄影帶洗掉了，從此我對電視臺的活動不參加，很反感，太醜了。90 年代初，幾個老學生勸我上太行寫生，我樂意前去。臨出發在北京站集合時，才知他們預約了中央電視臺的攝製組隨行。我很不高興，他們一再解釋，是電視臺主動要求的。你不通知，人家怎能知曉？須知，我作畫是不願人看的，何況我早對電視臺有成見。他們一再保證攝製組絕不干擾我的工作，這種保證是廢話，但事已至此，老伴常勸我做人不要太過分，只好勉強對付了。但這次行程中，我發現孫曾田是有智慧，且是為藝術而忘我的工作狂，我們有了共同語言，在環境艱苦的太行山中，彼此看清了對方。後來孫曾田隨著我地面的腳印，想超越空間，追向時間，一直追到我的童年去。有志事成，終於我們到宜興我農村的老家去拍攝半壁殘牆猶存的舊居。遊子歸來，父母早亡的現場被老鄉們圍觀，觀眾中有人為我父母之死叫屈。我們去竹海，去周莊，孫曾田竭力在鏡裡招魂，雖畢竟不易再現我筆底的故土風貌，但他追捕了最接近原型的記錄，我也願與他協力尋覓消逝了的歲月，消逝了的生命。

1991 年，華東空前大水災，呼救聲急。其時我的畫價相對較高，且市上難求，在大家捐款、捐物、捐畫的熱潮中，我考慮到捐畫。我曾為修長城及拯救威尼斯、協助殘疾人協會、擴大潘天壽獎學金……義賣作品捐款，但次數並不多，因要求捐畫的方面太多太多了，既怕款並不能落到真正需求者手中，更怕畫賣不掉，等於騙人。這回我向組織這項活動的新華社說明，畫未賣掉前不要發消息。我選了那幅源於周莊的水墨畫〈老牆〉捐出，畫很快被一位香港人士以五十萬港幣買走，款直接公開交民政部副部長接受。媒體報導這是個人捐款的最高額。後來我到周莊，周莊也知道

這破牆賣了五十萬之事，並告訴我那破牆早拆掉了。捐畫後，我不斷收到一批批掛號信要求賜款救濟：有家裡失火的、有病危的、有負債將自殺的……人間災難本來永無止境。

錢引人墮落，畫居然也推人入獄。《北京週報》××周年紀念，索畫祝賀，我賀了，賀畫發表在當期刊物上。若干年後，我在海外看到此畫，畫上賀《北京週報》××周年的題詞猶在，真是有失《北京週報》之體面。返京後，我直接與《北京週報》領導聯繫，他們查出此畫由美編借出，美編說是吳冠中本人借去出版了，但那應請吳先生留下收條，美編說吳先生已去香港定居，無法聯繫。彌天大謊，破案在即，美編改口說畫已找回，他依照印刷品複製了一幅偽作，領導給我出示偽作，不知後來他們如何發落這位年輕的美編，我卻為給公安局填表、簽名等等花了不少工夫。這是一幅小畫，另有一幅大畫的故事。住在湖南賓館作巨幅油畫〈韶山〉期間，賓館要求為他們大廳畫一幅水墨〈南嶽松〉，大於一丈二尺。十餘年後，湖南省政協會議在湖南賓館召開，一位有眼力的政協委員發現那幅〈南嶽松〉是偽作，於是賓館領導查案，是內部一位能畫的職工仿了同樣尺寸的偽作，於夜間換下了原作，竟無人知曉。畫尚未脫手，於這位職工家搜出了原作，人們估價一百萬元，作案者入獄了，湖南的報紙、電臺均做了大量新聞報導。作案者的律師、家屬，均來京找我求救，我未接見。後作案者在牢裡寫來一封信，說他如何如何愛我的作品，又將如何改悔，但願他說了真話。

80年代住勁松時，一日，不速之客敲門，說他代表幾位對越反擊戰的戰士給我一封信，交了信便匆匆離去。信內容是這幾位前線歸來的戰士，要我為他們畫數件精品，否則小心我及家人的安全。我立即請學院保安處向公安局報案。公安人員來家詳細訊問後，便認真工作，做了類比圖像讓

我們辨認。不久後的一天，公安局來電話，說他們立即要到我家蹲點。接著幾個公安人員進來，說今天作案者可能光臨我家，叫我們一切照常生活，不要怕，但我家小阿姨早已發抖了。公安人員不時用大哥大與外面聯繫，那時大哥大是新事物，個兒大，不稱手機。過了大約兩小時，公安人員聽完大哥大，高興地說，好了，盜賊已在中途被捕，於是他們急急撤離。後來才知錢紹武收到的恐嚇信及子彈，原是同一人所為，此人早有血案，這次落網被槍斃了。

　　偷畫、盜畫令人犯法，則以畫送人總是美意吧！「文革」在李村下放勞動期間，那位指導員蠻橫無理、滿嘴髒話，誰都討厭他。相對地說，連長就和藹多了，有困難和意見願向連長反映，大家有意高唱好連長！好連長！其實是反襯指導員之可惡。連長有閒還同我們拉家常，同情我們妻離子散的境況。下放結束，我們返京，連長也復員到江南某縣城被服廠當了書記，並給我們來過信。我立即給他覆了信，並附了一小幅我的江南題材水墨畫作為留念。連長回信說收到了畫，是千里鵝毛，以後他要到北京找我們玩。很久以後，我在香港的拍賣目錄上見到了這幅所謂千里鵝毛的畫，我估計別人以極低廉之代價收購了這幅畫，甚至只用某種電器便換走了。再之後呢，一日，連長突然到了北京，敲我勁松住家的門，背了一個麻袋般大的包裹，滿頭大汗。事先全無聯繫，居然能找到我家，如果我外出了呢，我真為他委屈，趕快請他進屋休息，沏茶慰問。互道了近況，一番虛話之後，文化不高的連長直截了當說要一幅油畫，同時顯示大袋裡裝的全是床單、毛巾被之類，我連忙推辭，他說是自己廠裡的產品，小意思。待他確知我無意再贈他油畫後，他只得告辭，便聽我的話將大袋背了回去，還得出一頭大汗。我以千里鵝毛拂掉了心目中的好連長！我寫了一篇《點石成金》，談的就是以畫毀掉友情的苦澀故事。

年齡飛升，看寰宇塊壘

　　1992 年 3 月至 5 月，大英博物館舉辦「吳冠中 —— 一個二十世紀的中國畫家」展。大英博物館有一個中國展廳，展的都是古代書畫、雕塑和文物，為展一個現代中國畫家的面貌，這些珍貴的古代藝術暫時讓位給子孫。我學生時代利用暑假到大英博物館參觀，特別細看了顧愷之的〈女史箴圖〉，陳列這手卷的位置今天展示我的一幅半抽象的長卷〈漢柏〉。德群夫婦從巴黎趕來倫敦參加我畫展的開幕，我們都想再看〈女史箴圖〉，館方同意讓我們看。那國寶作品暫安置在圖書館內一個高臺上，我們爬幾級臺階上去看畫，因而後退餘地甚狹窄，要看畫之下部時，我和德群自然而然就跪下細讀了。這個子孫跪拜祖先的真實場面，有人想拍照，但此處禁止攝影。

　　我的展廳的對面，正展倫勃朗的素描回顧展，沾他的光吧，兩邊觀眾甚多，但我注意到，也有少數觀眾看過倫勃朗後，見這邊是中國畫家之展，頭也不回就離去了。當我們在館門外的大橫標前照相時，聚了些人，一位牽著狗的老太太前來看究竟，當她知道為這位中國畫家照相時，她特別熱情地與我握手，說她看過展覽，太喜歡我的作品了！我想她聽懂了下里巴人。開幕後兩天，下午，雨，館方通知我不要離開展廳，說有一位重要的評論家將從巴黎趕來。他就是《國際先鋒論壇報》藝術主管梅利柯恩（S.Melikian）。他披著雨衣趕到我的展廳，館方的負責人等都十分重視他，但彼此沒有什麼客套，他兩眼直射畫面，英語翻譯緊跟著他，他偶然發現我講了法語，立即不用翻譯，要直接用法語同我談，我說法語已生疏，他說無妨，堅持要直接談。於是他劈面便問：你離開歐洲數十年，首次回來展出，倫敦是你的首選之地嗎？我答，不是，是巴黎。他點頭首肯。我接觸到的西方著名評論家，如蘇立文（Sullivan）、高居翰（Cahill）、巴哈（Barnhart）等等，都是專門研究東方藝術尤其中國藝術的

專家，梅利柯恩似乎並不遷就中國特點論中國藝術，他站在國際論壇上一視同仁地對待各路藝術，後來讀到他的評論文章，他勇於肯定和否定，毫不掩飾自己的觀點，正如他談吐時鮮明的態度。不久，他在 1992 年 4 月 4 至 5 日的《國際先鋒論壇報》上發表了題為《開闢通往中國新航道的畫家》的文章。我有點驚訝他開頭便說：

　　發現一位大師，其作品可能成為繪畫藝術巨變的象徵，且能打開通往世界最古老文化的大道，這是一項不平凡的工作，也許為此才促使東方文物部的負責人罕見地打破大英博物館只展文物的不成文規例。凝視著吳冠中一幅幅的畫作，人們必須承認這位中國大師的作品是近數十年來現代畫壇上最令人驚喜的不尋常的發現……

1980 年代，吳冠中在大英博物館舉辦個人畫展時與朱德群合影

年齡飛升，看寰宇塊壘

　　其他《泰晤士報》等雖也不少評介，但梅利柯恩的旗幟最鮮明，且因其本人地位的重要性，我的這次歐洲之展無疑引起了關注，BBC 也做了電視報導。我將牽狗的老太太與大評論家連繫起來，將下里巴人與陽春白雪連繫起來，又回歸到風箏不斷線的思考。倫敦之展受歡迎，英國王儲來剪綵等禮遇，並沒有抹淨我 1949 年在倫敦公共汽車上受辱的烙印，潛意識中仍有雪恥的心態，但我們的現代文化還未能超越人家。我最愛看第八展廳，那是陳列希臘派特農神廟精華的專廳，全世界崇敬的古代藝術的專廳。希臘外交部一直與英國交涉要索回他們的國寶。索回國寶有理，何況是祖先的家廟。但從宣揚藝術品的價值講，大英博物館對這些人類珍寶的衛護與傳播是有功的，我們的〈女史箴圖〉等等也一直處於養尊處優的位置。如果只能到原地去看原物，則能看到原物的人群必然大大減少了，因而珍寶長期展出於重要的世界性博物館，對發揮珍寶的作用當是積極的。大英博物館不收門票，大、中、小學生、學者專家們隨時出入研究，那是一所獨特的大學，如收門票，門票高了，這大學的功能便也隨之減退。至於原物主要求退還原物，是否可考慮以文物交換作補償，同時起了文化交流的作用。我們那麼多兵馬俑，用少量去換一些西方重要藝術品，不算賣國吧！紐約人、美國人來參觀蘇州園林的有，但少，而進大都會博物館看《明軒》的多，可惜那《明軒》不理想，不足以顯示中國園林之精粹。梧桐樹高鳳凰來，當我們北京等大城市建起一流博物館，不僅展示中國藝術家的真正傑作，國際大師也將以被中國收藏為榮，那時候，中國的文化，尤其現代文化，才稱得上與國際接軌，分庭抗禮。我自己雖不算今日重要作者，1988 年為北京飯店作了 300×1500 公分的巨幅〈漢柏〉，在大宴會廳陳列過多年，宴會廳改裝修後，今不知擱置何處，我時時為之心疼，這是我最大的代表性作品，估計不會有好下場，當年曾有國外單位和藏家想

收購這巨幅，當然不可能，但我內心卻願意讓她嫁到能展示身段的地方去。人生短，作為作者，我是看不到自己作品在自己國家的命運了。

1992 年，吳冠中與蘇立文交談

　　首次回來展出，倫敦是你的首選之地嗎？梅利柯恩的第一句問話就觸到了我的要害。我想展畫於巴黎，巴黎人能從作品中聽到幾許鄉音嗎？那邊的共鳴應大於倫敦。然而店大欺客，巴黎的重要博物館不會接受今天的我，我又不願到商業性畫廊展出。還是由於德群夫婦的仲介，專門收藏東方藝術的市立塞紐齊博物館願舉辦我的個展。從規模名氣講，塞紐齊不及另一家東方藝術館吉美，我去過多次吉美，因伯希和取走的敦煌文物都在吉美，而對塞紐齊的印象不深，但塞紐齊是嚴肅的博物館，舉辦過林風眠、吳作人等中國當代藝術家展。路只能從腳下起步，我決定先到塞紐齊

展出。館長波波小姐本人是研究東方文物的，她提出對展品的要求，大英博物館展過的他們不展。我很同意這樣具個性的選擇。展品均由可雨從新加坡直接送到巴黎，省了路途保險費並妥善而快速。展期一個月，後延至兩個月。波波原約定希拉克市長剪綵，後因選舉大事希拉克無法出席而由別人替代，並代授予巴黎市勳章。開幕過後，平時觀眾不多，除了羅浮宮和奧塞，巴黎的藝術館和畫廊參觀的人都不多，畫廊門可羅雀，推門進去只自己一人，店員來招手，有點尷尬。對藝術，巴黎人是驕傲的，各自有獨特的見解，有人大罵當代藝術，說這是與人民隔離的柏林牆，要拆除柏林牆，確乎有人在拆，仍有人在築。我的展覽有些報刊報導，但並不多，不及倫敦如引進了新事物，在巴黎什麼也不新，無所謂新舊。但對真正的大師、公認的大師，大家總是承認的，我記得1949年參觀威尼斯雙年展，法國的展廳就以兩人代表：布拉克和馬諦斯，壓倒群芳。記得大概是「文革」後期威尼斯第一次吸收中國參加雙年展，中國送展的竟是剪紙，真是對「最是民族的就最是世界的」膚淺的曲解。

1980 年代，吳冠中在法國巴黎塞紐齊博物館與好友朱德群、趙無極等在一起

吳冠中創作於 1993 年的〈人體〉

　　巴黎之展，可雨、于靜（兒媳）、吳言（孫子）一家及乙丁同行，老伴病，去不了，她說她都見過，哪兒也不去了。我們一家租了個公寓，生活還方便。帶著兒孫參觀羅浮宮，感觸良多，我曾費九牛二虎之力攀登的聖殿，今天小孫孫輕易就進來了。羅浮宮人山人海，歧途多，總怕吳言丟失，隨時注意他。到底還是丟失了，來回找，最後發現他隨一群洋人坐在地上聽導遊英文講解，他能聽懂英文，吸收能量大，且對展品發表自己的品評，不是走馬觀花，他的旅程比我縮短了幾十年。

　　國內正在炒潘玉良，從妓女到國際名畫家，從傳記到電視，我很反感。四五十年代，潘玉良住在一舊樓的頂層，五層，木頭樓梯咯吱咯吱響，我們星期天有時買些水果點心去看她。這位大姐很豪爽，作品也很男性，接近野獸派作風，但品味平平而已，她用毛筆勾勒的女體格調不高，看來是為謀生而作，我國駐巴黎領事的女兒跟她學畫，使領館有時買她點

畫幫助她，顯然她的生活是艱難的，用水要下一層樓去提，我們都幫她提過水。但她倔強、正直。我勸她是否可考慮回國教書，她說徐悲鴻在世她不會回去，她同徐曾在中央大學同事，歷來觀點對立，矛盾大。郁風是她當年的學生，郁風說，徐悲鴻的教室學生多，很擠，故她選了潘玉良的教室，人少，擺畫架很寬敞。五六十年代間我在北京藝術學院任教，在「百花齊放」的政策下我和衛天霖商議聘她回國任教，我去信告訴她徐先生已故，問她是否願回國到藝術學院任教，她回信說考慮考慮。接著 1957 年反右，決定了她魂斷巴黎的歸宿。塞紐齊亦藏有潘玉良的作品，我因已找不到潘玉良的門庭，便請教波波館長，她答：不僅房子拆了，那整條街也拆了。

飲水思源，我很懷念蘇弗爾皮，是他引我進入了西方造型藝術的門庭，這位四五十年代巴黎美術界的巨擘，今已很少人提起，幾乎被遺忘了，現代博物館裡他的作品被撤下了，夏依奧宮的大壁畫也未找見。德群幫我一起找，向人打聽，書店尋他的畫冊，都無所獲，人一走，茶就涼，藝術的淘汰如此無情，如此迅猛，我為他叫屈。後來一位春季沙龍的負責人送我一期春季沙龍的展目，是紀念蘇弗爾皮的專刊，封面是他的作品：〈母與子〉。

從巴黎返京後不久，全國政協祕書處通知我，說李瑞環主席將出訪芬蘭、瑞典、挪威、丹麥、比利時，想邀我作隨員之一，徵求我意見。政治領導出訪，李主席首創帶藝術家隨行，後來並照例執行過幾次。我欣然同意，既可見見外交場合的訪問，又可欣賞北歐國家的風光。但我心裡更有一個疑團待解開。「文革」末期，我系有教師介紹駐丹麥大使秦加林先生來訪，秦先生酷愛藝術，我出示幾幅作品，他的品評都很內行，但當時不敢多談，唯恐有裡通外國之嫌。幾天後，那位介紹的教師傳言，秦大使很

欣賞我的作品，問能否為駐丹麥使館作一幅畫，讓丹麥人看看我國油畫的風貌，只是使館經費不富裕，付不了稿費。我考慮後，便無償給作了一幅油畫〈北京雪〉，就取材於我當時的住處什剎海之雪。畫成交付後，對方贈了一個西德的瓷盤，出自名家之手，雖小卻精美，至今掛在我家。隨李主席的出訪第一站到芬蘭，第二站到斯德哥爾摩時，使館一位參贊對我說，他曾當過多年信使，當他當信使時曾在丹麥使館見過我一幅油畫。一下落實了一個大問題，我的作品是到了丹麥使館無疑。但事隔多年，後來的命運呢，仍是一大疑案，如至今安然，則其品格還過得去嗎？母親對流落的孩子的關懷真是超乎常人的想像，此事我壓在心底不敢先對人說。到了丹麥，到使館活動的要緊時刻我恰恰因故缺席了，只趕上到大使官邸的晚宴。席間，李主席問大使，你們客廳內掛著吳冠中的一幅油畫，你知道嗎？大使茫然，問別人，都茫然。我心跳加速，恨不得立即返使館客廳去一看究竟，但禮節和行動上都不許可。第二天，我找個空隙專車去使館客廳，那幅〈北京雪〉確乎掛在客廳不顯眼處，作品品質和保存狀況也不差。其他裝飾品大都為瓷器、貝雕之類。我問工作人員此畫是誰作的，都不知道，有說大概是一位青年畫家的作品，畫面上只在樹的根部簽一個紅色的荼字，這是我的習慣，偏偏李主席在匆忙中發現了。我深感李瑞環對藝術是有心人，他維護過不少年輕書畫家。我第一次接觸他是他領導建設首都國際機場時，機場的全部裝飾畫由中央工藝美院成立一個小組承包，分配給我的任務是為西餐廳作一幅六米寬的油畫〈北國風光〉，表現雪裡長城。我先認真用三合板作了油畫稿，稿寬亦一米七左右，是幅完整的作品。那時聽過李瑞環幾次報告，講得極生動，解決實際問題，他對裝飾畫組的工作也大力支持，大家對他印象深刻。我作完畫很快便離開了機場，裝飾畫組工作結束時欲將我的那稿以小組名義贈李瑞環作紀念，我同意

了。歲月流逝，人海沉浮，我與李瑞環也無緣見面，後來他進入中共中央政治局常委，更無從知曉我的畫有沒有被送到他的手中。當他到政協任主席時，有了見面的機會，才知他確實收到了畫，並利用他木工的巧技與眼力，配了一個合適的框子，並邀我在畫的背面寫了一篇記述作品來龍去脈的跋。

假畫像耗子一樣多起來，而且耗子過街都沒有人叫打了。1993 年，上海朵雲軒和香港永成拍賣公司合作在香港的一次拍賣中出現了一幅〈炮打司令部〉的偽作。查《人民日報》，1967 年 8 月 5 日頭版套紅發表了《炮打司令部 —— 我的一張大字報》。當時，中央工藝美院學生王為政便以此題材創作了一幅水墨畫，表現毛主席執筆剛書就之態，背景是毛澤東的書體：炮打司令部 —— 我的一張大字報。當時作畫是不許署名的，因江青說過，農民種地，工人製產品都不署名？作幅畫還署自己的名。所以誰作畫也不敢署名，何況是這樣重大政治題材的畫。印章也不能用私人名章，王為政為此作品專刻了一章「掃除一切害人蟲」。作品署名的事也有一特殊例外，那就是〈毛主席去安源〉，那作者係王為政的同班同學劉成華。本來，照例，也沒有署名。江青痛恨有一幅出名的油畫〈劉少奇在安源〉，是侯一民所作，今出現〈毛主席去安源〉，如獲至寶，便大加讚揚，大量宣傳，並破例要標明作者，以示真實。共軍畫報社倉促間打聽作者是誰，打電話到工藝美院，電話中將劉成華誤為劉春華，成萬上億的劉春華印刷發表到了全國，域外，劉成華從此改造成劉春華了。〈炮打司令部〉和〈毛主席去安源〉在全國性展覽中並肩展出，〈炮打司令部〉的發表量也不小，被用作《中國建設》雜誌的封面及織錦等等。事隔數十年，巨幅原作已不知所終，今出現的小幅偽作係依照複印品臨摹的，除技巧拙劣外其他一概照虎畫貓，只加了一行款：吳冠中畫於工藝美院一九六：

年，進入官司後被告方說是 1966 年，那兩點是重複號，他們尚不知〈炮打司令部〉是 1967 年發表的，未發表前就作出了畫，這樣的官司還須爭辯嗎？官司前先通過文化部市場司通知朵雲軒那是假畫，該撤下，對方不理，仍以五十萬港幣拍出，並由媒體宣傳吳冠中的領袖畫像又創高價。由工藝美院代我起訴，大家認為這不值一駁的事實當很快判決。人們，善良的人們，正直的人們，大家都想得太簡單了，這一官司鬧得沸沸揚揚，竟拖了三年，最後判決是偽作時，被告拒不執行判決，上海市第二中級人民法院於 1996 年 9 月 10 日在《人民日報》及《光明日報》登載了公告，宣布此案經過與結果。法院也說這是首例假畫案，首例案的結局無疑給製、販假畫者開了綠燈。今有勇士、義士打假，邀我參加，我不積極，有人批評我哀莫大於心死。一寸光陰一寸金，我已黃金萬兩付官司。

從官司中，人與人鬥中，你將看到人之偽，人之醜，人之刁，人之奸，人原來如此不可愛，我失去了美感，失去了美的心靈，失去了藝術創作的欲望。為填補我生活的巨大空虛，我開始讀早年想讀而始終未讀懂的《苦瓜和尚畫語錄》。藝專學生時代，崇拜石濤，幾次讀先輩們注解的畫語錄，注解只是詞彙的注解，畫語實質所指，仍如天書。這次，我找來幾家的注釋本，對照著讀，彌補自己對古漢語的功力不足。我想，只要讀懂詞句，跨越語言的障礙，對石濤發自內心的藝術觀點與見解我當不難窺其隱微。這種獨立作者的獨立心得，年輕時體會不到，今年過七旬，再麻木不察，此生從藝真枉然了，這樣一部民族經典的畫論，人人皆日好劍好劍而總不出鞘，鋒芒何在？終於，我還是讀明白了畫語錄是石濤對攻擊他作品裡沒有古人筆墨者們的反擊，同時闡明了他的藝術觀與創作觀。全書的焦點是「一畫之法」。何謂一畫之法，眾說紛紜，似乎石濤設了個謎，其實石濤明明白白做出了明確的解答。第一，他特別強調感受，特設尊受

章，突出尊重自己的感受。第二，他說一畫之法是自他創造的，則他以前所有的畫法都不存在了！第三，他的一法貫眾法。越說這一畫之法越玄，無法理解了。其實，其邏輯性很強。我的歸納：作畫先憑個人感受，根據感受創造表達這種感受的方法，因每次每人的感受不同，故每次用的方法不同，這樣產生的方法即謂之一畫之法，一畫之法是談對法的觀念，反對的其實就是固定的老一套死方法。所以他說：無法之法乃為至法。這個至法就指一畫之法，已說得清清楚楚。《我讀石濤畫語錄》由榮寶齋出版後，一印再印，頗受歡迎 —— 我想發揮這部名著的作用，以有助於年輕人理解傳統中的精華。

我發表過一篇短文《筆墨等於零》，開宗明義：脫離了具體畫面，孤立談筆墨的價值，其價值等於零。我敲警鐘，是針對將筆墨的優劣掩蓋藝術本質的優劣，而所謂筆墨優劣的尺規又只是依據傳統中某些類型筆墨形態的優劣。我強調筆墨屬於技巧，技巧只是思想感情的奴才，藝無涯，筆墨的形態無常規。捅了馬蜂窩了，衛護傳統筆墨者有的根本沒有讀我的原文便無的放矢說我摧毀筆墨，摧毀傳統，將問題混淆到工具本身，有人提出毛筆應列為我國第五大發明。其實我自己同時在用宣紙、筆墨作畫，洋人說紙上的中國畫沒有了前途，我想發展紙上傳統，無疑成了一個保皇黨。知識份子的天職：推翻成見。我遠遠沒有盡到天職。

許多畫展，無須都說，且說 1997 年臺灣歷史博物館之展。到臺灣去，就像是去探祕，而手續也比出國難辦。檔先進文化部，等一個圓圈，等了好幾天，出了文化部，再進國務院臺辦，出了臺辦，再進北京市公安局，其間除了雙休日，又遇「五一」放假三天。待拿到公安部的出境證，飛香港，拿著臺灣官方寄來的入境證的副本，到駐香港的臺灣辦事處換正本。歷史博物館的記者招待會定在 9 號，我終於在 8 號晚趕抵臺北桃源國際機

場，機場海關扣下我的證件，給了收據，待離境時再憑收據領回證件。

歷史博物館剛剛結束法國奧賽博物館之展出。為了奧賽之展，一樓全部展廳裝修一新，我之展享用了現成的方便，展出效果令人滿意。開幕時他們選琵琶、笛子、二胡、古箏等演奏來呼應我點、線、面的畫面。眾多賓客中出現了老友熊秉明，他剛從巴黎飛來參加書法學術會議，館長黃光男先生請他說幾句話，他顯得太激動，思維敏捷的秉明卻有點語塞。我們一同用青天白日標誌的護照出國，今天在青天白日滿地紅的旗幟下相遇，世事、人生數十年，別是一番感觸在心頭。排開簇擁的觀眾，我和秉明在作品前悄悄細語，我要聽他尖銳的批評，但好奇的觀眾偏偏伸長了脖子湊到我們耳邊來。

記得剛抵桃園機場，有記者問我到臺灣最想看什麼，我答：看人。在我的講演會中來了那麼多聽眾，我屬手藝人，非學者，講不出什麼，要講的都在畫面中，他們看了畫還要聽講，可能也是想看人。不相識的人說，看了你的畫與人，兩者結合不起來，說我人很傳統，畫不傳統。我深深感到臺灣同胞的熱情，在飛赴臺北的機艙裡看到當日的《中國時報》報導：吳冠中今晚抵臺。剛出機艙，一群攝影記者便追著攝像，我和可雨向前走，他們超過後再倒退著走，一直拍攝到辦進關手續的視窗，同機抵達的外國人投以驚異的目光。我在國外舉辦畫展時當然碰不見這樣的禮遇，就是在內地，也不可能，像我這樣的畫家太平常了。但第一次到臺灣，各種報紙在醒目位置頻頻報導畫與人，開幕那天甚至是大標題排在頭版，這樣的熱忱，我只能得出唯一的結論：臺灣。

畫展日後要到高雄巡展，我不能久等，便先去高雄看看展廳規模並遊覽風光。陽光明亮的高雄海灘很寧靜，蔚藍的天，深藍的海，襯托出岸上白得刺眼的紀念碑，高高的碑上站立著蔣介石的銅像，他孤獨，面向祖

國，我這才注意到，這是我到臺灣後第一次見到的蔣介石像，白色碑座上大書偉大領袖四字，是于右任所書。我被優惠允許參觀山間林區，因臨近國防禁區。我在林蔭道上看到一排排赤膊跑步訓練的士兵們，個個是壯實的中華兒女，不時還呼喊保衛祖國的口號。這使我想起在廈門參觀時，見過同樣赤膊整隊跑步的共軍，一樣的膚色，一樣的口號，中華兒女都在保衛祖國。

從臺灣歸來後不久，又隨中國對外文化交流公司赴加拿大多倫多參加「中國二十世紀名家畫展」開幕式。這個展覽由加拿大保護中國文物基金會主辦，為了宣揚中國的文化，華僑們真是出錢出力，他們聯繫了皇家博物館的展廳，舉行盛大的宴會，並將到溫哥華及首都渥太華的重要博物館巡展，多難得的展示中國現代繪畫的良機！然而，我感到內疚，因展品品質說不上是一流的。誰選的？怎樣選？交流公司的負責人又有許多苦衷。

1998 年，中央工藝美術學院教師作品在巴黎國際藝術城展出，我亦被邀前去參加開幕。巴黎已不吸引我久留，我乘機約可雨從新加坡到巴黎，陪我去參觀荷蘭及西班牙，時年七十九，已漸失青年時單騎闖天下的旺盛精力。

荷蘭這個小小國度，首先通過了人類必將爭得的最基本的權利：安樂死。人無生的選擇，當有死的自由，荷蘭是人性自在的樂土。這是聞名的花之王國，我並非追花而去，只因有一個魂召喚了我一輩子，就是梵谷。我 30 年代學畫，不足二十歲，對梵谷作品一見鍾情，終生陶醉。不可理解，百餘年前巴黎的藝壇和人民卻不接受他。不喜歡他這個人是可理解的，他表姐殘忍地任火焰燒他的手而置之不理，當我後來看到她的照片，典型的一個冷酷的老寡婦。但梵谷的畫，情之火熱與色之華麗竟得不到共鳴，實在是頹廢傳統的審美觀堵塞了人性之眼目。梵谷對自己的藝術是完

全自信的，雖當時他的畫沒人要，他堅信日後將值五百法郎一幅。他的〈向日葵〉在日本創出天價時，一位日本友人對我說如梵谷醒來，他將再次發瘋。他醒來，他在阿姆斯特丹見到祖國為他建造了博物館，全世界最亮點的個人博物館，任何一日，觀眾須排隊購票，已成了荷蘭旅遊項目之首，幾乎全世界都將聽到紅頭瘋子心臟的跳躍。藝術，似乎可有可無，藝術，她又使人回歸童心，迷戀童心。

拿破崙瞧不起西班牙，說過了庇里牛斯山便屬非洲了。而馬德里建了兩座巨形而相對傾斜的樓，名曰歐洲之門。無論是歐洲之門外或庇里，畢卡索發揚了西班牙的民族性。參觀他的故居博物館，最令我注目的是有一展廳專陳列他將委拉斯貴士的一幅皇家族群像用現代手法解剖，重組成無數幅不同意向的變體變形作品，有具象、抽象、黑白、彩繪，他與他的祖先對話，用西班牙語淋漓盡致談透了繪畫之道，將祖先之道用現代語言誇張、演繹，傳播給全世界。當我並未見到這一工程前，也曾感到我國古代傑作中的現代造型因素，如周昉作品中仕女的量感美，郭熙作品中寒林的線之結構美，范寬的塊面組建美等等，也曾嘗試用油彩及墨彩來凸現這些因素，認為從古韻中引出新腔，應是對宣揚傳統與發展現代均有裨益的工作，但工作只開了個頭，便又搞別的了。其中一幅用油畫將韓滉的〈五牛圖〉中分散的五牛集中起來，相互交錯，另一幅將〈韓熙載夜宴圖〉中的歌舞伎一段賦予運動感，自題：夜宴越千年，歌聲遠！

我並不喜歡達利的怪異，但感到西班牙確是一個多奇想和富於創造力的國度，巴賽隆納的聖家堂是一件獨一無二的建築，建造了近百年吧，她永不完成，隨著時代的發展而發展，古典的和現代的藝術樣式共融於一個軀體，誰知這位歷史巨人將長成什麼模樣。敦煌壁畫有後代作品覆蓋前朝畫面的情況，除非剝掉後代作品，否則便見不到前朝畫面。雕塑或建築，

卻能前後時代重疊。我授課時對學生講過，藝術中的公式是 $1 + 1 = 1$，即作品中兩個或兩個以上的個體應結合成一個整體，〈五牛圖〉中我擬將單獨的五牛構成一個整體之牛。醫學中分割連體嬰兒是不小的手術，藝術中將分開的嬰兒結合並只賦予同個心臟，是絕對必須掌握的基本功。高帝教堂這顆心臟將派生多少新生代，人們拭目以待。

1998 年的暑天，幾個友人，多半是昔日的老學生，約我和老伴去壩上避暑，寫生。碧草連天，白雲藍天，群山弧線繪太空，清香溢太空。漫道是一片青草地，素面朝天，走近看，雜花滿地，細碎的花，以紫藍冷色為主，間有紅黃與赤赭，更有奪目的猩紅、嫩黃，分外嬌豔，那是罌粟，美在毒中，毒而美，人不察。草地，近看原來彩面朝天，而且天天月月都永葆姹紫嫣紅的青春。其實呢，每朵花只開幾天，展現了幾天的美麗後，她便枯萎，永遠消逝，讓新綻的花替代了自己。為了維護花草地的月月歲歲鮮豔，誰知有多少花朵獻出了自己僅有一次的生命。我喜歡表現花草地，我用油彩和水墨畫過無數次野草閒花。我已多年不用油畫在野外直接寫生了，這些朋友有心要看我寫生的全過程，他們悄悄準備了油畫寫生的全套工具和材料，而且都是新的，引我到這令人陶醉的壩上，等我自己爆出作畫的熱情來。我畫了山野間的一個用白樺樹枝圍成的羊圈，大家包圍著看我從第一筆開始，一直到全幅結束，像要破案似的攝下了動作的全貌及始終。老鄉們都擠過來看雜技表演，不斷發出評語和讚賞。眾目睽睽，我目中無人地作了此生最後一次油畫野外寫生，廉頗老矣尚能飯否！好漢不提當年勇，卻未忘當年苦，已記不清年月，在貴州布依族一石寨寫生，因與豬圈為鄰，蒼蠅成群，我坐在石上寫生，兒童圍觀，有淘氣者在後數我背上趴滿的蒼蠅，並興奮地高聲報數：共 81 隻。

1990 年代，吳冠中在壩上草原作畫

年齡飛升，看寰宇塊壘

我負丹青！丹青負我！

我負丹青！丹青負我！

　　1970 至 1980 年代以前，我作油畫以野外寫生為主，大自然成了我任意賓士的畫室，但回到家裡卻沒有畫室，往往在院子裡畫。作水墨畫無處放置畫案，將案板立起來畫，宜於看全貌，但難於掌握水墨之流動。80 年代住勁松，才有一間十一平方公尺的畫室，我的畫室裡沒有任何傢俱，只一大張畫案，案子之高齊膝，別人總提問為何案子如此矮，彎腰作畫不吃力嗎？正是需要矮，站著作畫，作畫時才能統攬全域。傳統中坐在高案前作畫的方式，作者局限眼前部位而忽視全貌，這有悖於造型藝術追求視覺效果的創作規律，也正是蔡元培覺察西洋畫接近建築而中國畫接近文學的因果之一。中國畫的圖，〈江山臥遊圖〉、〈清明上河圖〉、〈韓熙載夜宴圖〉、〈簪花仕女圖〉，眾多的圖都是手卷形式，慢慢展開細讀，局部局部地讀，文學內涵往往掩去了形象和形式的美醜。直到 90 年代中期，可雨協助我找到了一間近六十平方公尺的大畫室，於是我置了 2×4 公尺的兩塊大畫板，一塊平臥，另一塊站立一旁，作畫時平面和立面操作交替進行，方便多了，從此結束了作大畫時先搬開傢俱的辛苦勞動，就在 1996 至 1999 年幾年中創作了多幅一丈二尺的大畫，而我，也老之將至了。

　　1990 年，文化部在北京中國美術館舉辦吳冠中藝術展，占用樓下三個大廳，規模和規格都不小，用文化部的名義為一個在世畫家舉辦個展，尚屬首例。我應該感到滿意，我是感激的，因這意味著祖國對我的首肯，我選了十件展品贈送給國家。但展覽結束後不久，人們還未忘卻作品的餘韻，便有人策劃了連續三天的攻擊文章，一如「文革」時期大字報的再現，在《文藝報》上發表了。有人告訴我這消息，我聽了很淡然。面對各式各樣的攻擊，我無意探究其目的。過不多久，《文藝報》又採訪了我，用凸現的版面為我說了公道話。

1999 年，吳冠中在文化部舉辦的「吳冠中藝術展」巨型宣傳海報前留影

　　我經歷了幾十年文藝批判的時代，自然很厭惡，但其中情況複雜，具體事件還須具體分析。我想談對江豐的一些感受。我被調離中央美術學院

我負丹青！丹青負我！

時正值江豐任院黨委書記，即第一把手，大權在握。他是延安來的老革命，豈止美術學院，他的言行實際上左右中國整個美術界。毫無疑問，他是堅定保衛革命文藝、現實主義美術的中流砥柱，我這樣的「資產階級文藝觀的形式主義者」當然是他排斥的物件。但我感到他很正直，處事光明磊落，他經常談到文化部開會總在最後才議及美術，甚至臨近散會就沒時間議了，他在中央美術學院禮堂全院師生會上公開批評文化部長沒有文化，當時文化部部長是錢俊瑞，大家佩服江豐革命資歷深，有膽量。錢紹武創作的江豐雕刻頭像，一個花崗石腦袋的漢子，形神兼備，是件現實主義的傑作。但反右時，絕對「左」派的江豐被劃為右派，這真是莫大的諷刺。據說由於他反對國畫，認為國畫不能為人民服務，國畫教師幾乎都失業了，但這不是極「左」嗎？如何能作為右派的罪證呢？詳情不知，但他確確實實成了右派。反右後，他銷聲匿跡了。很久很久之後，前海北沿十八號我的住所門上出現過一張字條：江豐來訪。我很愕然，也遺憾偏偏出門錯過了這一奇緣。不久，在護國寺大街上遇見了江豐，大家很客氣，我致歉他的枉駕，他讚揚我的風景畫畫得很有特色，可以展覽，但現在還不到時候。糾正錯劃右派後，江豐復出，他出席了在中山公園開幕，以風景畫為主的迎春油畫展，並講了比較客觀、寬容的觀點，且讚揚這種自由畫會的活動，頗受到美術界的關注和歡迎。他依舊是在美術界掌握方向性的領導，觀點較反右前開明，但對抽象派則深惡痛絕，毫無商討餘地。大家經常說「探索探索」，他很反感：探索什麼？似乎探索中隱藏著對現實主義的殺機。我發表過《關於抽象美》的文章，江豐對此大為不滿，在多次講演中批評了我，並罵馬諦斯和畢卡索是沒有什麼可學習的。我們顯然還是不投機，見面時彼此很冷淡。在一次全國美協的理事會上，江豐講演攻擊抽象派，他顯得激動，真正非常激動，突然暈倒，大家七手八腳找硝

酸甘油，送醫院急救，幸而救醒了。但此後不太久的常務理事會上（可能是在華僑飯店），江豐講話又觸及抽象派，他不能自控地又暴怒，立即又昏倒，遺憾這回沒有救回來，他是為保衛現實主義，搏擊抽象派而犧牲的，他全心全意為信念，並非私念。

自從青年時從工程改行學藝術，從此與科學彷彿無緣了。只在蘇弗爾皮講課中分析構圖時，他常以幾何形式及力的平衡來闡釋美的表現與科學的聯繫。90年代末接觸到李政道博士，他在藝術中求證他的「宇稱不守恆」等發現。他將弘仁的一幅貌似很對稱的山水劈為左右各半，將右側的鏡像（鏡子裡反映的形象）與右側的正像合併，成了絕對對稱的另一幅山水圖像，便失去了原作之藝術美，這證實對稱美中必含蘊著不對稱的因素。我作了一幅簡單的水墨畫，一棵斜臥水邊的樹及樹之倒影，樹與樹之倒影構成有意味的線之組合時，必須拋棄樹與影之間絕對的投影規律之約束；同樣，遠處一座金字塔形的高山，那山峰兩側的線彼此間有微微的傾斜，透露了情之相吸或謙讓。李政道在「簡單與複雜」的國際科學研討會中，選用了我的一幅〈流光〉作會議的招貼畫。我的畫面只用了點、線、面，黑、白、灰、紅、黃、綠幾種因數組成繁雜多變的無定型視覺現象。我在畫外題了詞：求證於科學，最簡單的因素構成最複雜的宇宙？並道出我作此畫的最初心態，抽象畫，道是無題卻有題：流光，流光容易把人拋，紅了櫻桃，綠了芭蕉。

李政道給美術工作者很大的啟迪，我感到：科學探索宇宙之奧祕，藝術探索感情之奧祕。在李政道的影響與指導下，清華大學美術學院於2001年舉辦了大型國際性的藝術與科學展覽會與研討會。李政道創意做了一件巨型雕塑〈物之道〉，物之構成呈現為藝術形態。清華同事們鼓勵我也做一件，我無孕如何分娩？他們陪我到生物研究所看細菌、病毒等蛋白基

我負丹青！丹青負我！

因，那些在螢幕上放大了的微觀世界裡的生命在奔騰、狂舞，不管其本性是善是惡，作為生命的運動，都震撼人心，我幾乎要做出這樣的結論：美誕生於生命之展拓。我終於在眼花繚亂的抽象宇宙中抓住了一個最奔放而華麗的妖精，經大家反復推敲而確定為創作之母體，由劉巨德、盧新華、張烈等合力設計，請技師技工們製成了巨型著色彩塑〈生之欲〉，庶幾與李政道創意的〈物之道〉相對稱，陳列於中國美術館正門之左右，彷彿藝術與科學國際展之衛護、門神。在〈生之欲〉作品下，我寫了創意說明：似舞蹈，狂草；是蛋白基因的真實構造，科學入微觀世界揭示生命之始，藝術被激勵，創造春之華麗，美孕育於生之欲，生命無涯，美無涯。

翌年，我到香港，香港城市大學邀我去參加一種實驗，我在黑暗的屋子裡活動，類似作自己的畫，以身體的行動作畫，螢幕上便顯示千變萬化的抽象繪畫，真是超乎象外，我自己成了蛋白基因。

2002 年春，香港藝術館舉辦我的大型回顧展《無涯惟智 —— 吳冠中藝術里程》。這個展覽對我很有啟發，他們不僅僅張掛了我的作品，而是通讀和理解了我的藝術探索後，剖析我探索方向中的脈絡，將手法演進在不同時期所呈現的面貌並列展出，令觀眾易於看清作者的創作追求，其成敗得失，共嘗其苦樂。比方將 80 年代的〈雙燕〉到近十年後的〈秋瑾故居〉，又十年而出現的〈往事漸杳，雙燕飛了〉，三幅作品並列，我感到自己的被捕，我心靈的隱私被示眾了，自己感到震撼。關於近乎抽象的幾何構成，纏綿糾葛的情結風貌，其實都遠源於具象形象的發揮。不同時期作品的篩選與組合揭示了作者數十年來奔忙於何事。這樣的展出其實是對我藝術發展的無聲的講解，有心人當能體會到這有異於一般的作品陳列展。我非常感謝以朱錦鸞館長為首的展覽工作組的專家們，我因自己的被捕、被示眾而感到自我安慰，作者的喜悅莫過於被理解，遇知音。

由於群眾的熱烈要求，藝術館與我商量，希望我作一次公開寫生示範。我作畫一向不願人旁觀，更不作示範表演，表演時是無法進入創作情緒的。但他們解釋，如今畫家很少寫生，青少年不知寫生從何著手，而我長期不離寫生，希望不錯失這唯一的良機，給年輕一代一些鼓勵吧！我無法推辭主人的心意和群眾的熱忱，就只好作一次「服務」性的寫生示範，重在服務，難計成敗了。他們準備從第一筆落紙便開始攝像，一直到最後一筆結束，展示寫生的全過程，將作為稀有的資料檔案。對象就選維多利亞海灣，我就在藝術館的平臺上寫生，能擠上平臺的人畢竟有限，觀眾大都在大廳裡看錄影。報刊早作了報導，寫生那天，大廳裡擠滿了人，但，天哪！天降大霧，視線不及五米，維多利亞港的高樓大廈統統消失於虛無縹緲間。濃霧不散，群眾焦急，我當然不願有負群眾的渴望，便憑記憶，對著朦朧表現海港的層樓和往來的船隻，而在如何構成樓群，其落筆先後和控制平衡等手法中也許還能予人一些參考，寫生並不是抄襲物件，寫其生，對「生」的體會，人各有異。

　　事有湊巧，我的展覽 3 月 6 日在香港藝術館開幕，法蘭西學院藝術院同日投票通過吸收我為通訊院士。我屬首位中國人通訊院士，香港報刊頗為重視，甚至以藝術諾貝爾獎譽之。通訊院士只授予外國人，法國人則為院士，朱德群和趙無極均已為院士，我們都是杭州藝專的學生，林風眠校長有知，當感慨深深。

　　2003 年是農曆的羊年，我不信傳統的所謂本命年，但上個羊年，即十二年前，老伴病倒，恰恰屬我的本命年，似乎是對我頑固思想的懲戒。這個羊年孫女吳曲送來一條紅腰帶，堅持要我用，我用了，但紅色的腰帶驅不走華蓋運，老伴又病倒，情況嚴重，我也罹疾，兩人住兩個醫院，我們的三個兒子和兒媳穿梭於醫院間，實在辛苦極了，尤其乙丁，眼看著瘦

了許多。老兩口攜手進入地獄之門，倒未必是壞事。但終於還是都出院回家了，大約還有一段桑榆晚境的苦、樂行程。病後，我們住到龍潭湖邊的工作室，清靜，遠離社會活動，每天相扶著在龍潭湖邊漫步，養病。可雨和于靜從新加坡為我們兩人各買了一件紅色外衣，白髮、紅裝，加上老伴的手杖，這一對紅袖老人朝暮出現在青山綠水間。長長的垂柳拂年輕的情侶，也拂白髮的老伴，我想起《釵頭鳳》中「滿城春色宮牆柳」及陸游晚年的「沈園柳老不吹綿」，不無滄桑之感。我們被人們看眼熟了，進園門也不須出示月票，如果某天未到，倒會引起門衛的關注。也常有遊人認出我來，便客氣地回答：你認錯人了！但那神情，對方還是堅信沒認錯。日西斜，我們攜手回到公寓，一些年輕人在打網球，有一位新搬來的姑娘，並不相識，她舉著球拍向我們高呼：爺爺奶奶真幸福！

龍潭湖上，隔著時空回顧自己逝去的歲月，算來已入垂暮之年，猶如路邊那些高大的楊樹，樹皮乾裂皺褶，布滿雜亂的瘡疤和烏黑的洞。布滿雜亂的瘡疤和烏黑的洞的老樹面對著微紅的高空，那是春天的微紅，微紅的天空上飛滿各色鮮豔的風箏，老樹年年看慣了風箏的飛揚和跌落。我畫老樹的斑痕和窟窿，黑白交錯構成悲愴的畫面，將飄搖的彩點風箏作為蒼黑的樹之臉的背景，題名〈又見風箏〉；又試將老樹占領畫幅正中，一邊是晨，另一邊是暮，想表現晝與夜，老樹確乎見過不計其數的日日夜夜，但永遠看不到晝夜的終結。

春天的荷塘裡浮出田田之葉，那是苗圃，很快，田田之葉升出水面，出落得亭亭玉立，開出了嫣紅的荷花，荷花開閉，秋風乍起，殘荷啟迪畫家們的筆飛墨舞。當只剩下一些折斷了的枯枝時，在鏡面般寧靜的水面上，各式各樣的乾枝的線的形與倒影組合成一幅幅幾何抽象繪畫。我讀了一遍荷之生命歷程，想表現荷塘裡的春秋，其實想畫的已非荷或荷塘，而

著意在春與秋了，怎樣用畫面表現春秋呢！

我彷徨於文學與繪畫兩家的門前。

多次談過，我青年時代愛文學，被迫失戀，這一戀情轉化而愛上了美術，並與之結了婚，身家性命都屬美術之家了。從此我生活在審美世界中，朝朝暮暮，時時刻刻，眼目無閒時，處處識別美醜，蜂採蜜，我採美。從古今中外的名畫中品嘗美，從生活中提煉美，創造視覺美是我的天職。七十年來的家園，我對耕耘了七十年的美術家園卻常有不同的感受。我崇拜的大師及作品有的似乎在黯淡下去，不如傑出的文學作品對我影響之深刻和恆久。達文西的〈最後的晚餐〉，我同大家一樣一直崇敬著。

〈最後的晚餐〉這樣的題材，如何用形象來透視內心活動，達文西到聾啞人那裡去觀察表達情緒的動作姿態，用心至苦。如果他或別的大作家用文學來創作這一題材，我想會比繪畫更易深入門徒們和叛徒的內心。但因須要作這一重大題材的許多壁畫，畫家們的工作不得不跨越了自己業務的領域。傑利柯的〈美杜莎之筏〉表現垂死的悲慘場面，令人心驚肉跳，而及我讀了當時的文字報告，揭示了悲劇之起源於官場的腐敗，便更感受到悲劇的震撼。南京大屠殺的照片令人憤怒，當時文字記錄的實況當更令人髮指，因形象畢竟只顯示了一個切面，畫面用各種手法暗示前因後果，都是極有限的。繪畫之專長是賦予美感，提高人們的審美品味，這是文學所達不到的，任何一個大作家，無法用文字寫出梵谷畫面的感人之美，語言譯不出形象美。而文學的、詩的意境也難於用繪畫來轉譯，比如阿 Q 和孔乙己的形象，就不宜用造型藝術來固定他，具象了的阿 Q 或孔乙己大大縮小了阿 Q 與孔乙己的代表性和涵蓋面。聽說趙樹理不願別人為他的小說插圖，我十分讚賞他的觀點。極「左」思潮中，有的作家羨慕畫家，因齊白石可畫魚蝦、花鳥，而他們只能寫政治。齊白石利用花鳥草蟲創造了

獨特的美，是畫家的榮幸，也是民族文化的榮幸，他提高了社會的審美功能，但這比之魯迅的社會功能，其分量就有太大的差異了。我晚年感到自己步了繪畫大師們的後塵，有違年輕時想步魯迅後塵的初衷，並感到美術的能量不如文學。文學誕生於思維，美術耽誤於技術。長於思維，深於思維的美術家何其難覓，我明悟吳大羽是真詩人，是思想者，他並不重視那件早年繪畫之外衣，晚年作品則根本不簽名了，他是莊子。

梵谷臨終最後一句話：苦難永遠沒有終結。梵谷的苦難沒有終結，人類的苦難也沒有終結。今年，「非典」像瘟神撲向人間，將人們推向生死的邊緣，今天不知明天，人心惶惶。我們住的工作室離人群遠，成自然隔離區，兩個老人天天活動在龍潭湖園中，相依為命，老伴說，工作室本是你專用的，不意竟成了我倆的「非典」避難所。晨，夏，清風徐來，我們照例繞荷花池漫步，看那綠葉紅花和綠葉上點點水珠，昨夜剛下過雨。忽見遠處湖岸漸漸聚集了人，愈聚愈多，「非典」期間一般是避免人群聚集的，怕彼此感染，我想，這回出事了。回憶一個清晨在北海寫生，尚無遊人，而湖岸居然有數人在圍觀，我好奇地也去看，地上躺著一個通體蒼白的赤裸少婦，法醫正在驗屍，是姦殺？自殺？失足落水？是昨夜發生的悲劇。我畫過無數裸婦，見怪不怪，而對這個蒼白的死去不久的裸婦卻永遠不會忘卻。我想這回在「非典」期間恐又將見到這樣蒼白的裸婦了，便偕老伴慢慢前去看個究竟。人多，我們擠不進去，便繞到湖岸拐彎的一側遙望，原來是一個披著黃袍的年輕和尚在放生，將被放生的魚蝦裝在一個大塑膠袋裡，和尚則在高聲誦經，經卷厚厚一本，大家聽不懂，只是想看放生，都有放生的願望，人類應多行善事吧，以減少像「非典」這樣的懲罰。魚蝦在塑膠袋裡亂蹦，不耐煩了，但和尚的經不知何時念完，人群漸漸走散，我們也走開了，沒有看到魚蝦入水的歡躍和看到魚蝦歡躍的人們

的歡躍。

　　因「非典」，有些單位暫不集體上班，於是到公園裡的人多起來，有的帶著工作在林間幹活，而打牌、下棋、放風箏、遊湖的人驟增，這裡原本主要是老人和兒童們的樂園。打牌、下棋、種花、養鳥……當屬老年人安享晚年的幸福生活吧，但我全無這些方面的興趣。軀體和感情同步衰老是人生的和諧，而我在軀體走向衰頹時感情卻並不就日益麻木，腦之水面總泛起漣漪，甚至翻騰著波濤。這些漣漪和波濤本是創作的動力，但她們衝不動漸趨衰頹的身軀，這是莫大的性格的悲哀，萬般無奈，民間諺語真比金子更閃光：江山易改，本性難移。

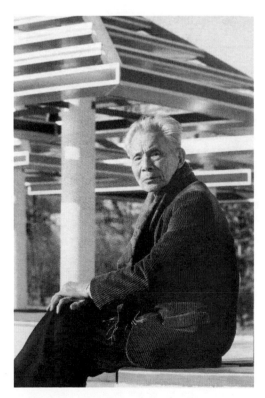

1990 年代，吳冠中在方莊住所前的街心公園留影

我負丹青！丹青負我！

　　朔風起，天驟寒，畫室空間大，冬天不夠暖和，而年老怕寒，故我們考慮搬回方莊度過今年的寒冬。離開工作室的前一天，我們從龍潭湖走回畫室的路上，秋風從背後送來一群落葉，落葉包圍著我倆狂舞，撞我的胸膛，撲我的頭髮和臉面。

　　有的枯葉落地被我踩得劈啪作響，碎了！

　　隨手抓一片，仍鮮黃，是銀杏葉，帶著完好的葉柄；有赭黃的，或半青半紫，可辨血脈似的葉絡。有一片血紅，是楓葉吧，吹落在綠草地上，疑是一朵花，花很快又被吹飛了，不知歸宿。

　　樹梢一天比一天光禿，誰也不關注飛盡了的葉的去向。

　　西風一天比一天凜冽，但她明年將轉化為溫柔的春風，那時候，像慈母，她又忙於孕育滿眼青綠的稚嫩的葉。

<div style="text-align: right">2004 年春節</div>

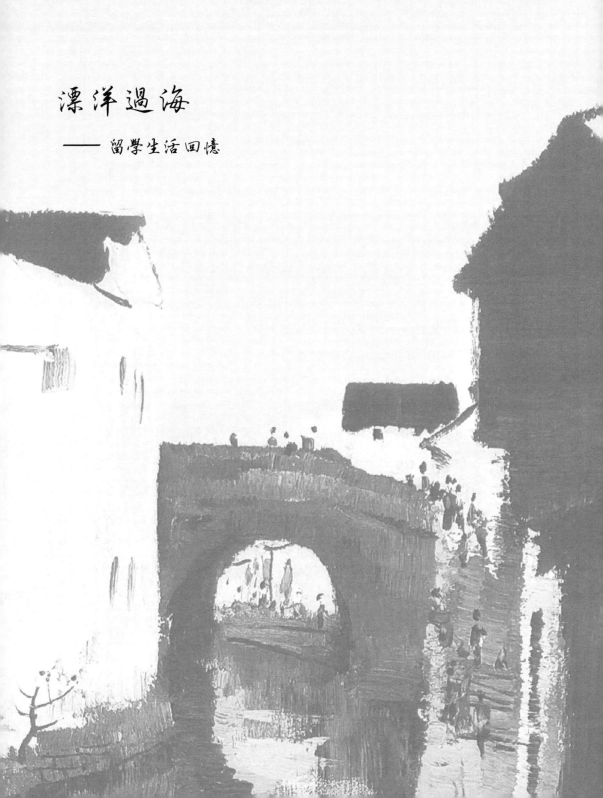

漂洋過海

——留學生活回憶

漂洋過海──留學生活回憶

美國「海眼號」海輪上有幾十位年輕中國人,是一群幸運兒,他們乘風破浪到歐美留學。海是藍的、深沉的群青、透明的翠綠,有時是淒涼的灰,或忽然發怒,變得烏黑烏黑,我們落入了無窮大的墨池中。偶然翻出了一張當年船上同學們的合影,暑天,大家一律白上衣,滿頭烏髮。曾在其中找認哪一位是自己,自己就曾這樣雄心勃勃地年輕過,其中必有自己,這就夠了,白髮滿頭的今天,何必一定要在發黃的老照片中去撫摸遠逝了的華年。

我總是愛扶在甲板欄桿上觀看海的深沉,某處漸漸發黃褐色了,翻滾的黃褐色有點像水牛之色,水牛我童年見多了,但很少見它們成群衝撞嬉戲,細看,不是水牛,是鯊魚,我看鯊魚們在大海中搏鬥,搏鬥,搏鬥與搏鬥都彼此相仿。突然一群白色的鳥掠過,那是飛魚,我見過魚之躍,初見魚之飛。

航行三兩日便靠一港口,停下來,可上岸觀光,晚間仍住船上。過了馬尼拉便到新加坡,曾被我們稱為南洋的新加坡其實只是一個落後的小鎮,路邊一些小販賣切開的鳳梨,蒼蠅亂飛。除了高高的椰子樹和檳榔樹,就沒有多少異國情調了。多年前我常去新加坡,想尋舊碼頭,人們說就是紅燈碼頭一帶,只沒有遺骸遺存了。悶、熱、溼,這是西貢的獨特氣候,邊走邊出汗,像出不了澡堂。街上老婦人都挑對籮筐,裡面似乎只幾個椰子,婦人滿嘴黑牙,很醜,那是常嚼檳榔之故。前三四年我去海防,觀察衝過橋來做生意的年輕越南人,他們的牙齒不黑了,像換了人種。越南人膚色、身高、體態都與我們相似,開口說話,才知不是一家人。由於越南當了多年法國殖民地,殖民者看殖民地人,大概都不美。50 年代在巴黎,中國人少,日本人幾乎見不著,我們這批大中華國民,大都被認作越南人,倍受殖民者的蔑視。老師、同學、同胞間葆有親情外,我見到的大

都是歧視目光。

過了西貢，漸進入大西洋的風浪區，疾風驟雨，船顛簸，我們先堅持在船頭上看海之狂暴，半個浪打來，通身溼透，船面滑極，都只能躲下艙去，以手擦臉，處處皆鹽味，耳朵裡積了許多鹽。開飯時候了，餐廳幾乎沒人，許多人嘔吐，不能進食，盆、碗、瓶、罐，均用鐵絲罩住，仍叮噹晃動。忙碌的水手們走路也跌跌撞撞，且一手扶桌椅。頭等艙在船中央，較穩，有兩個中國官員，坐的是二等艙，大概也較平安，我們學生全部是四等艙。四等艙，塞在船頭尖頂，這裡最顛狂，二層或三層吊床都是用鐵鍊捆住，海嘯人搖，鐵鍊叮噹，此處豈即海牢！幸而甲板上有躺椅可租，躺在椅上，風平浪靜時，一路觀光，飽看東方和西方日起日落，不知命運在何方。

遼闊的海洋無邊岸，忽進入羊腸小徑，那是蘇伊士運河。船停在塞得港，港中船擠，沿著巨輪腳邊圍滿許多小木船，乾瘦、烏黑的埃及人爬在高高的木船桅桿上，在搖搖欲墜的險情中用土製工藝品與船上的旅客做買賣。也有白人旅客偷出船上的餐具、桌布用來與土人交易。小偷小摸隨著水陸交通踏遍東、南、西、北，發展其前程。我並不愛那些民族工藝品，一味觀賞在海水中浮游的娃娃，才六七歲吧，動作靈活勝似青蛙，大船上的貴賓拋下一個硬幣，「蛙」立即沒入水中撿起這錢幣，高舉示眾，於是錢幣紛紛撲水，「蛙」們忙著顯示其絕技，收錢。有人丟下了半支點燃著的香煙，「蛙」用嘴在空中接住燃煙，隨即沒入水中，瞬間出水，用手高舉那支仍在燃燒著的驕傲的煙，小小年紀，被生活逼出一身絕技，遊人歡笑，父母心酸。

抵達拿坡里，美國船要回美國去了，赴歐洲的旅客統統下船。臨下船，頭、二等艙的旅客紛紛付服務員小費，幾十、幾百美元不等。中國學

生尷尬了，有聰明人建議開會，每人出一二元，派個同學當代表交給美國人，那高鼻藍眼睛的美國人說：我們不收四等艙裡中國人的小費。拿坡里靜悄悄，街上沒幾個行人，彷彿早晨四五點鐘的星期天。人哪裡去了？本來就這麼些人，從上海來的中國人想起南京路上的人潮，像是從夏天到了冬天，人都躲在家裡不出門了。這個馬蓋筆底的水上美麗城市，其名聲緣於祖先的巨大災難。維蘇威火山吞噬了所有的子民，只留下一個可怕的城名——龐貝。去龐貝，等於到古羅馬去，既已到了拿坡里，沒有人不看龐貝的。淹沒一切的火山灰保護了文物，挖盡兩千年的火山灰，古人生活的隱私徹底暴露給子孫看。吃、喝、拉撒的方式，大浴鍋的氣概，歷歷可辨，連男女交媾的姿勢，也「繪聲繪色」在枕畔床側，那是妓院。戰鬥歸來，士兵們離不開沐浴與妓女。在破敗妓院旁，依舊盛開著夾竹桃之類的豔花。人狗等等化石，像模糊的石膏所製，大都陳列於拿坡里博物館了，有的可辨腳上的草鞋痕跡，那是奴隸了，我還發現一把梳子形物，無疑是婦女所用，當時她或正在沐浴中。

　　負笈異域，我們無心旅遊，急切趕到學習之國。從拿坡里坐火車北上巴黎，必經米蘭，米蘭當時是歐洲最大火車站，須停車兩小時。我和另一同學急乎想先睹〈最後的晚餐〉，一算時間，坐計程車到壁畫所在的聖瑪麗亞感恩教堂，來回急趕是來得及的。立即出發。及至教堂，大門緊閉，時約下午五點，清冷無人，心急萬分，我們用生硬的法語向一位教士打聽如何能進門看一眼「晚餐」。教士很和藹，他看我們來自東方的虔誠，時間又如此迫切，便拿出鑰匙開了教堂門，並指引我看那世界名著，還指耶穌身上的污漬，那是拿破崙的騎兵用馬糞擲擊猶大的遺跡，也沒人去修補這破地圖似的舉世之寶。拿破崙曾打算將這偉大的「晚餐」搬回巴黎，但工程師們沒有遷動這壁畫的能力，耶穌和猶大便永遠定居米蘭了。後人將

壁畫一改再改，曾經面目全非，重新擦去重改，這工作比晴雯補裘困難多了。我面對壁畫時，感到愴然、迷惘，遠不及唐墓壁畫清晰。計程車司機提醒我們，須趕緊回車站，否則誤點了。趕到站，車正將啟動，計程車索價頗貴，他們是計時而非計程，我們則是第一次坐計程車。

火車抵巴黎，停於里昂站。一出站，覺得巴黎是黑的。那古老的牆，厚實而發黑，黑牆上掛著各種鮮豔的彩飾，彩色下滿是紅椅子咖啡店，裡裡外外閒坐著各樣服飾的仕女們，悠閒的巴黎掩著忙碌的巴黎。頭天，我們被安排在一家古老的旅店裡，這旅店有點古怪，床的兩側、床頂上鑲的都是鏡子，從各個方面都能看到睡臥中的自己，實在睡不安寧，後來別人說，這原是妓院，敗落而改作一般旅店用的。吃得很差，幾片豬頭肉，戰後法國憑肉票、糧票、假黃油票等等過日子。

住進大學城，生活安定下來，一人一間房，一床、一桌、一書架、一個小小浴室，地板是乾淨的，每晨有老太太來擦洗，常跪下擦各旮旯。工作畢，她換上漂亮的服裝上街去，法國人的工作和身分大都不外露。大學城是專供各國留學生的宿舍，法國提供地面，各國自建具民族風格之館。中國沒有館，當年建館之款被貪污掉，我們是公費生，憑法國的協助寄人籬下，我起先住過比利時館，一旁就是張揚著日本樣式的日本館，他們戰敗了，依然氣昂昂，勝利了的中國卻無立錐之地。一經住定，我們必先讀巴黎地鐵圖，厚厚一本，須背得爛熟，以後天天在全城穿行。只要不出站，一張票在巴黎地下巡迴一天。三天之內，跑遍了巴黎的主要博物館，憑美術學院的學生證，各館免票。其實不用著急，我有三年時間細細品味古今中外的藝術珍品。50 年代的羅浮宮是冷清清的，我每次進去往往只看一個館甚至一件作品。有一回我單獨看那件斷臂的米洛維納斯，整個廳裡靜悄悄。大腹便便的管理員大概閒得無聊，一步一步向我走來，我笑迎，

估計他要談談他所守護的女神像了。他臉色一變：在你們國家，沒有這些珍寶吧。刺激了民族自尊心，我的反應不慢：這是你們的嗎？這是強盜從希臘搶來的，你到過中國嗎？見過中國的藝術嗎？見過中國長城腳下的一塊石頭嗎？少年氣盛，這一鬥，他倒瘟了，可能他估計我是越南人，他在越南戰中大概吃了苦頭，說不定還是殘廢軍人，給他這個閒職，但殖民者的欺人本質未改。

我這個殖民地人民失掉一次給殖民者一拳的機會，終生耿耿。在倫敦的公車上，售票員從胸前的大袋裡給我取出一張車票，我交了一枚硬幣。接著她將這枚硬幣找給鄰座的一位「紳士」，「紳士」一見是經過中國人手裡的硬幣，拒收。售票員只好另換一幣。我捏緊的拳頭終於沒有狠打這胖「紳士」，我替中國人咽下了這口惡氣。

我為學藝來，為朝聖來，遭了歧視，仍須學藝，帶著敵情觀念學習，分外勤奮。西方藝術中的人本精神，偉大作者們的熱情、純情，對造型科學的剖析，是遠遠超過我在國內時的所知的。

藝術是人情，梵谷的向日葵是一群個性鮮明的肖像，向日葵長得再茂盛，人們不會因之而瘋狂。西方現代文化吸引我，因其從現實出發，從性情出發，張揚個性，挖前人未曾覺察的情之奧祕。作者從一個畫像者進入了窺視感情深層的探索者，揚棄早已被照相替代的形象之複製工作，開始進入思索、想像、創造的造型空間。我記得上基礎課時，蘇弗爾皮說這種立體的渲染毫無意義，著眼點應在構架建築，你畫一個裸體，好像輪廓、比例、肌肉都近物件，但其組建系統全是虛浮的，沒有內在的緊密連繫，拋掉這些高低不平的肉團團，去羅浮宮去看看波提切利的作品，他主要用線造型，但強勁堅韌，非斤斤於立體高光者所能望其項背。我們的任伯年也主要畫人物，概念地作些符號，估計他連赤裸裸的真人也未觀察過，更

談不上對人之真形的探究。崇洋，大多數人罵，但了解洋人對人體的深入鑽研，任伯年無疑是大大落後者，對衣著皮毛之浮面模仿，我們一向就以為是大畫家的本領了。

構成、空間劃分、如何處理平面、錯覺與直覺，這一系列的知識對我是全新的，而且覺得其中大有道理，是寬闊的繪事正道。回憶十八描、披麻皴、畫龍點睛等等祖傳祕方，都附屬於造型規律之中，有什麼特別體系呢？體系無非是科學規律，有價值者皆入體系，偽造體系，欺世盜名。

飢餓的我，大口吞食西方的肉和奶，但自己又未必能吐出奶來，久違媽媽種的青菜、粗茶淡飯，青年的發育未必完全。「美」這種特殊糧食更須普遍吸收營養，東、西雜食，才能成長健美者，偏食者瘦、病，屬淘汰行列。藝術是人情的成長、感情的發育，發育中的藝術排斥別人瞎指揮，「崇洋」、「崇古」都是囚中生銹的鐵鍊，其壽不長，要斷。

我雖屢遭歧視，但還是覺得西方許多制度和生活習慣比我們強。吃飯分食，夫妻同餐也各用各的一份，衛生，我甚至覺得刀叉比筷子合理，易於清洗消毒，這個幾千年的習慣看來在中國江山不倒。

西方前進，緣於科學與創新，孫子不如爺爺，這個家庭能不敗落嗎？我沒有見過我的爺爺，但我相信我是不會同意爺爺的觀點的。這倒不是數典忘祖，那麼多爺爺大都要被忘卻。出色的爺爺、偉大的爺爺，像李時珍，他一生在草叢中尋尋覓覓，探尋為子孫治病的良藥，他實踐、摸索，造福人類，但他生在那貧窮落後的時代，事倍功半，並未能創造出醫學上的偉績。西方的爺爺們在解剖屍體，化驗血液，試驗病毒，主觀上與李時珍是異曲同工，救治人類，只是隔了海洋，彼此不易切磋，大家吃虧。易於漂洋過海的今天，人類文化突飛猛進，是子孫之幸。但東西間的隔膜依然存在，莫名其妙的保守勢力難道只是為了民族自尊？是怕飯碗會被時代

打破，尚有義和團的心胸吧。

　　偏偏人人愛美，藝術的欣賞是沒有國界的，藝術作品既無國界，漂洋過海來取經，負有打通東、西精神，彼此擴展審美的重任，意識形態間的戰爭漸漸轉化為異國良緣。對於這個大問題，我們還正在觀望一幕幕的優劣表演。幸而，現在從上海到巴黎不須再在四等艙裡吭當一個月，十個小時便從浦東直抵戴高樂機場。崇洋者漸失假洋鬼子的優勢，崇古者也難固守自封圍牆了。古國！我們多想看到你的新生。將金人玉佛之類統統踏倒地，魯迅的話沒有過時，只鼓勵我們創新。我這個出身於貧窮農村的孩子，在巴黎生活三年，有意無意間吸收了洋人的思維方式、審美見解，甚至生活方式。對於大家庭，幾世同堂，忠孝的觀念，都在我的內心起了巨大的變化，實事求是的精神替代虛偽客套的中國傳統「美德」── 往往是虛假。外國的騙子當然多，但我遇到的中國騙子更多，無論如何，中國人的素養比西方人尚差了許多，無疑，中國社會比西方社會混亂得多多，中國的農民騙子在迅速增長，那個「工農兵」的偶像消失了。篩選一次人品吧，誰家垃圾多？我這個中國窮人生活在西方的豪華社會中，卻感到須學習他們的某些品格。我崇洋了？絕不。我在法國沒有享受過法國生活，吃的是大學城食堂「六十法郎的飯票」，但我深深感到要改變我們的傳統生活、思維方式，動搖這個落後大國思想保守的固執。

　　在藝術上，去留學，當學習人家時隨時比較自己傳統的優劣，無奈自己的落後處處暴露，趕不上時代了，保守的人們大呼保衛傳統，往往並未分析傳統的真諦，只為了保住自己的飯碗而想永遠躺在傳統的軟床上。

　　保衛非物質文化遺產的呼聲響徹雲霄。正因非物質遺產的精華是非物質的，她是流變的，她一度繁榮，又一度衰敗，不同於典藏於博物館的凝固之寶。新版《牡丹亭》獲得好評，《牡丹亭》繼續向前走，仍順風，還

遇逆風？非物質文化遺產之保存必須著力於創新，靠人，靠發展，不進則退，力爭青勝於藍而非一代不如一代。問題實質是在靠更新、發展，無創新、無發揚的民族遺產必然遭淘汰、消滅。今日搶救一途，搶救如救病，多活三五年、七八年，仍在險情搶救中，唯新生才能代替衰亡。騾子不能生育，有些藝術品種難有後繼，我寫過一篇《戲曲的困惑》，談了憂心。

衰敗，新陳代謝，是自然規律，聯合國無奈，人類無奈。我們為了保住非遺的金牌，工夫都用在了非遺之外，爭取經濟實惠，其實不少非遺是根本失去了非遺之價值。民間，民間當然也愛藝術，創造藝術，但限於條件，民間藝術依靠的是智慧，民間藝術的發展是智慧的比賽而非材料的競爭。我們經常請一些民間藝人出國獻技，弘揚傳統文化，無論剪紙、刺繡、牙雕，想以技驚人，雖然有些外國老人、婦女喜愛這種那種技法，但能入大雅之堂的應是藝，技、藝之間，時乖千里。

伯希和等人盜去的中國文物書畫陳列在吉美博物館，我每每比較我們的傳統與印象派等現代繪畫，這是我全身心投入的事業，也是漂洋過海的目的。我也拉法國同學一起看，聽他們對兩方面的比較。我們這些年輕人，對這些作品一視同仁，只看藝術效果，不關心其出身。什麼中國畫的特殊體系等空洞名詞，改動不了藝術造型的硬規律，與感情表達的軟規律。我夾在東、西之間，也不覺其間有何敵對情緒。新舊之際、東西之際無怨頌，唯真與偽為大敵，吳大羽老師的話沁人心脾。

但是，還是有一隻分量不輕的帽子壓在頭上。我，從意識形態，及審美角度審視，同我的同胞已有了不少的差異，我回到他們之間，豈將成異類！水墨畫、油畫等等技法之差異，我感不到什麼壓力，但，思想意識，我可能被視為叛徒了，如不叛，逆來順受，我是一個沒出息的子孫，只從事我認為乏味的，甚至錯誤的事業，無異幫著出賣自己的祖國，毀滅自己

的民族。我的前途看來將在矛盾、痛苦中沉浮。漂洋回來，自己背回了一個大包袱，當我看到廟裡的大肚和尚，羨慕其自在。漂洋過海回來便得不到這美妙的坦然。

想多了解一些法國人的生活，我報名參加同學們假日的活動。那一次是步行到夏特大教堂朝山進香，共一百餘人。夏特是哥特式建築名作之一，離巴黎一百多公里，參加朝山者並非都是基督徒，全憑志願，但旅程是辛苦的，全部步行，晚上分散宿在農家的馬棚裡。馬棚當然不乾淨，法國同學卻仍脫光衣服，睡在自備的一個布袋裡，抽緊布袋，蛇蟲、小動物就進不去了。抵達夏特教堂，演戲唱歌，瘋狂地歡樂著，有人拉我進去參與角色，我不好意思，只能像呆子似的旁觀，但深深覺得他們的學生生活生動活潑，與祖國教育的呆讀書差異甚大。

復活節假日長，同班同學拉我一同沿塞納河一路寫生，他自備小舟，這是美差。頭天住到他父親的鄉村別墅，翌日一早，他和他家保姆扛著一隻木支架蒙帆布面的小船直奔塞納河邊。船裡塞滿了畫架、顏料、罐頭、麵包，這是二人一週的糧食。我看波濤凶險，小舟輕微，感到太危險，但事到臨頭，中國人害怕了？我咬牙下船，船飛速衝入江中，那年輕人還感不過癮，又用布簾作帆，千里江陵一日還，不過半小時我們就連人帶舟翻在江心了。郊區的塞納河白浪滔滔，像是長江，我們二人扶船呼救，四野無人。形勢漸迫，他冒險游上了岸，大力呼救，險情中幸遇一貨船經過，他們解下大船尾部的救人小舟救出了一對倒楣的美術學生。我們投奔遇到的第一戶農家，主人給烤火、換衣、打電話，此地的人民真善良，我記住了這裡的天、地和大江。兩天後，我用水彩銘記了這個鄉村風貌。

回祖國去，我背著一籃經卷或毒草回祖國去，救不了民族，怕也不了解人們落後的、保守的思想意識、審美觀念，我是人生道上一個被推來推

去的小卒，但自己不服氣，依舊想橫站著戰鬥，殉道於人的心靈。平時不進商店，臨離去時到田園大街轉，那些豪華的商品大都是為女人服務的，我也看不明白。偶見一條擺在突出位置的項鍊，呵，項鍊，莫泊桑講過的故事，項鍊依然高傲地在田園大街上放著光芒。

<div style="text-align: right">2007 年</div>

漂洋過海—留學生活回憶

坐耶　賣藝

生耶　賣藝

　　崇拜藝術，崇拜藝術家，視之如聖，其時自己正年輕，熾熱如火，純情如水。進入了巴黎美術學院，那是象牙之塔嗎？肯定不是，但自以為應該就是了。課餘天天到博物館、美術館看那些舉世名作，當看到自己的教師蘇弗爾皮的作品同馬諦斯、畢卡索、布拉克等權威相並陳列著時，似乎覺得自己也到了藝術的高層峰頂，進入了峰頂的群落，是這群峰中的子民了，暗自得意地俯視藝海眾生。

　　畫廊多多，隨便參觀，除了什麼開幕活動，平時門可羅雀，看不出營業，不知老闆靠什麼謀生。有時也在其間遇到蘇弗爾皮等名家之作，也是出售的，買不起，便總去觀摩。我記得教授薪金是月薪八萬法郎，很富裕，他們作了畫只展出，指領美術方向，無須出售作品，作品更不會迎逢商品趣味。所以當我看到他們的作品出現在畫廊時，覺得與商品無關，其實，也是商品，就是商品，只是我尚不明白此中甘苦。

　　一個假日，我去蒙馬特高地舉世聞名的售畫廣場參觀，賣畫的和買畫的頭碰頭，賣畫的伸手要法郎，買畫的裝腔作態擺姿勢 —— 看來大都是外國人，買一幅法國畫家為自己畫的像，帶回遙遠的祖國去，是一種顯示。同樣，法國風光、法國色情，也就在這廣場上風箏似的飄向四方。藝術，這盤中雜菜，酸、甜、苦、辣，交流著各國文化，包容著古今中外。雅俗之間，毋須爭辯，品味高低，難於改變。但自從那次去了高地，我再也不願去第二次，那是乞丐之群，我和我的同行都屬這個群落。美術學院同學們夾著畫夾背著畫箱都是為了趕去高地兜售作品。崇高，藝術的崇高，開始在我心目中坍塌。

　　巴黎遠郊楓丹白露有個巴比松小村，密樹濃蔭，地僻人稀，一些陶醉於大自然之美的窮畫家來此聚居，成了舉世聞名的畫家村。貧窮哺育了藝術。米勒等人在質樸的農民生活中，在對藝術的虔誠中，創造了〈拾

穗〉、〈晚禱〉……娛人眼目的圖畫，可有可無，畫家的生活也就沒有保障，紐約蘇荷區的畫家群與巴比松時代大異了，但作畫、賣畫，賣了吃飯，吃了再畫，盼望畫價日日上漲，其本質是一樣的。畫賣不掉，何不換個行業，比如販鹽，人人要吃，中國古代的鹽商就曾大發其財，他們發了財，隨隨便便買喜愛的畫，揚州八怪也就靠他們活命。在錢的面前，畫算是什麼東西呢。畫而優則仕，當了佩紫魚之官的閻立本，算是頭面人物了，皇帝一高興，在眾官面前叫他伏在池邊畫鴛鴦，他羞愧得冒汗，不願子孫步他後塵。

然而繪畫並非只是為娛人眼目，畫家也並非都僅僅為了吃飯而畫圖兜售。他們有時像撲火的蛾，鍾情火焰而焚身。梵谷為賣不掉畫而發愁，但他仍瘋狂地畫，他作畫的動力是什麼，天曉得。我初見他那群向日葵，是瘋子相，個個噴吐胸中塊壘，頭顱擲處血斑斑。玄奘所遇的白骨精和許仙所娶的白娘子是妖精，妖精何來？千年修練而成。修練成精是謊言，但這千年難遇的精靈，是確具真正的藝術素養者。具有藝術精靈的人才極稀罕，古今中外如此，這千真萬確。心靈手巧者不少，多半能達到畫匠、畫工、畫王……的水準，但能深入藝門或攀登頂峰的藝術家鳳毛麟角。

時代發展，技藝發展，文化發展，審美發展；生存競爭，偽劣假冒發展更為迅猛。誤導再誤導，學畫能發財，於是「美術」垃圾遍地，國家民族的文化塗地。中國大地上，畫家村已如雨後春筍，諒來其間情況錯綜，良莠不齊。一次，我悄悄去了一個畫家村莊，想看看最底層的同行們的艱辛與苦樂。那是一個北國的荒村，瘦瘦的樹幹，搖曳在黃土地上，枝葉尚稀，散落的民房犬吠甚凶，為防盜。畫家的條件也大有差異，有的畫室頗大，且作品不斷售出，將步入小康了，主人說這裡條件不錯，政府也協助，比在圓明園時期好多了，我說你們像羊群一樣擇水草而遷，他得意地

生耶　賣藝

笑了，但他說最近還是有兩個自殺的。我說天下畫家的命運都一樣。

城裡畫廊濟濟，展覽密集，與其說這是文化繁榮，實質是為爭飯碗而標新立異、嘩眾唬人，與有感而發的藝術創作之樸素心靈不可同日而語。藝術發自心靈與靈感，心靈與靈感無處買賣，藝術家本無職業。豐子愷畫過一幅漫畫，畫一個高瘦的黑衣詩人在鼻邊聞一朵花，背後兩個商人悄悄語：詩人是做什麼生意的？

我初中時很愛看豐子愷的漫畫，跟著他的眼觀察人間萬象。後來進了藝術專門學校，覺得豐先生的畫簡單，便疏遠了。如今廣覽天下圖畫，千奇百怪，裝腔作勢，令人噁心者多，再看豐先生之作，親切感人，乃真人之情，真人之藝。今大師滿天飛，以大欺人，耍弄愚人，豐先生之作，畫不盈尺，沁人心肺，廣及大眾，是人民的大師。大師者，慈母也。

載《文匯報》2007 年 6 月 5 日

回顧

回顧

　　科學探索宇宙之奧祕，文藝探索人情之奧祕。傑出的藝術作品揭示喜怒哀樂，抒發情之困惑與渴望，往往使想掉淚而掉不下來的人們掉下了眼淚。文化發展中，藝術彷彿是哨兵，她展拓審美，提高敏感，缺失了藝術，文化便乾癟、枯萎。

　　然而，有人說文藝是政治的螺絲釘；又有人對文藝作品的評價規定：政治標準第一，藝術標準第二。1950 年代初，當我從巴黎回到祖國，我不願所尊崇的藝術做政治打工仔，從此開始了我苦難的藝術生涯，孤獨，挨批，躲向邊緣。

　　蘇弗爾皮教授令我尊敬，他說：藝術有兩路，小路藝術娛人，大路藝術撼人。我一心想搞大路藝術，祖國最觸目驚心是貧窮與苦難，我要揭示苦難，但不被許可，必須畫虛假的工農兵模式。我構思的一些表現民族苦難的題材，如「渡船」、「送喪」等等，便只能胎死腹中，懷著死胎的母親永遠感到難言的沉重。

　　王國維說：一切景語皆情語。走投無路中我投向風景，在風景中吐露我對山河之真情，那是對祖國之真情，民族之真情，真愛。我從自己的故鄉及魯迅的鄉土起步。白牆黛瓦、拱橋曲水，小小的帆船，鵝群嘈嘈皆鄉音……這裡是我的避風港了，彷彿塞尚回到艾克斯，投入了維多利亞山懷抱。村前村後，河南河北，我開始面對景物解構、重構，點、線、塊、面織入畫圖，力求結構之美，雖畫面面貌常變，老鄉們仍識得是我故鄉。我將這些畫題為〈童年〉、〈雙燕〉。嬰兒時代見到的第一隻飛鳥是燕子，因她築巢在我們家裡。

　　每當假期或授課有餘暇，我便背起畫具到鄉村、深山、老林、雪峰、海角……幾乎踏遍青山，像獵人尋尋覓覓，捕捉靈感，創造新作。我六七十年代的作品貌似寫生，其實根據自己的感受和構思，將不同地點的

景物織入我的意境。篳路藍縷，我往往被鄉人誤認是修雨傘的或收購雞蛋的。

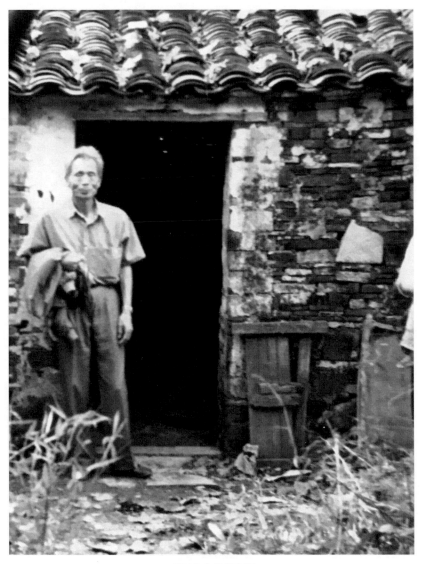

吳冠中在故居留影

回顧

　　80年代後，我更多傾向於意象，簡約，也就更接近中國傳統繪畫的寫意。畫面紛繁的線多起來，情意纏綿，因此往往直接用水墨來替代油畫，追求油畫難以達到的效果。水陸兼程，交替的工具使用加速了我油彩與水墨的交融。我曾將中國古代傑作和西方現代傑作比作啞巴夫妻，雖語言不通，卻深深相愛。我想改變這種啞巴困境，不同時代不同民族的藝術傑作應彼此擁抱交流。藝術無國界，「中國畫」這道圍牆彷彿是柏林牆，我屬拆牆者。

　　年輕時在巴黎學習，我很討厭文學性繪畫，視覺的造型藝術不須文學的干擾。一味講究形式，所謂有意味的形式，這意味又是什麼？其實也屬意境的範疇。中國文人畫以意境為上，形式之美往往因意境而削弱。文人漸漸以詩替代了繪畫的本質美，畫上題詩，詩與畫同床異夢，混淆了文學與繪畫的界別。這種情況我十分反感，但我認為蘇東坡「詩中有畫、畫中有詩」的觀點是高見。在中國，人們看畫不會止於純形式，總要尋找畫的含義，高明者更進入了詩意，詩的韻律與畫的節奏的配合是中國知識分子賞畫的高水準了。但大多數人民對造型美是無知的，他們只看畫了什麼物象，美盲遍地。我生活在十幾億人民的國度，我的觀眾是廣大的人民，我竭力要求自己能被他們逐步接受，我的企望是「專家鼓掌，群眾點頭」。「陽春白雪」最終會轉變成「下里巴人」，永遠不被接受的「陽春白雪」只能默默消失。我曾將作品比作風箏，出色的作品飛得高高，但她那條線連繫著地面的母土，連繫著人民的情愫，斷了線的風箏便失去了藝術的一切。

　　我憑自己的鞋底走羊腸小徑，走獨木橋，深山叢林，攀懸崖，望盡天涯路，沒有考慮退路。從高峰失足滾到另一個山崖，真的發現了異樣的湖山，一切都入了夢境，都蕩漾於倒影中。真正的大歡喜，不僅忘了疲勞，

也不知道自己是青年、中年、老年，我超越了自己，超越了地球，超越了宇宙。我迷惘、驚喜，那是夢吧？不是，不是夢，正是我藝術經歷的縮影。

　　魯迅《野草》中的過客永遠向前走，日將暮，他問老翁前面是什麼地方，老翁說是墳。小女孩說，不，不的，那邊有百合花、野薔薇，我常去玩的。墳之後呢？不知道。

<div align="right">2007 年</div>

回顧

走出象牙塔

—— 關於前國立藝術專科學校的回憶和寧放

走出象牙塔—關於前國立藝術專科學校的回憶和掌故

　　1935 年前後的國立杭州藝術專科學校，正處於最寧靜的時期，學生學習認真，教室裡無人喧鬧，只聽得木炭條在紙上嚓嚓的作畫聲。競爭是劇烈的，誰也不肯缺課，下午無業務課時教室鎖門，倒是常有學生跳窗戶進去作畫，逃避理論課，不重視文化修養，認為技術是至高的。下午課程少，我們低年級學生便都出門畫水彩寫生：蘇堤垂柳、斷橋殘雪、接天蓮葉、平湖秋月……濃妝淡抹的西湖確是夠令人陶醉的。傍晚，各人將自己的作品裝入玻璃框，宿舍裡每天有新作觀摩，每當看到別人出了好作品，我便感到一陣刺激，其間夾雜著激動、妒忌與興奮，盼望明天的到來，盼望明天自己的作品是最出色的。林風眠校長、林文錚教務長，教授們如吳大羽、劉開渠、蔡威廉、雷圭元等老師，幾乎清一色都是留法的；從授課方式和教學觀點的角度看，當時的杭州藝專近乎是法國美術院校的中國分校，王子雲老師返國前，就是學校的駐歐代表。校圖書館裡畫冊及期刊也是法國的最多，塞尚、梵谷、高更、馬諦斯、畢卡索……我們早就愛上了這些完全不為中國人民所知的西方現代美術大師。學校裡教法文，但認真學的學生太少了，招生時本來就不夠重視文化課，有些學生連中文都不很通，對外文更害怕，見了法文老師黃紀興先生都躲著走，黃先生教學是很嚴厲的。因此看畫冊看圖不識字，不求甚解，學人家的氣派，不易辨感情的真偽。當時的課程是前三年素描，後三年油畫（指繪畫系），對西方現代藝術採取開放態度，但在教室裡的基本功方面，要求還是十分嚴格的。當年的同學們今天分散在國內外，都已是花甲之人，回憶學藝之始，評析教學中的功過，如魚飲水，冷暖自知，當能提出較客觀的意見。每天上午的業務課都是西洋畫，每週只有兩個下午學中國畫。雖然潘天壽老師的藝術和人品深為同學們敬佩，但認真學的人還是少，認為西洋畫重要，中國畫次要。因為中國畫課時少，又基本從臨摹入手，所以少數愛好國畫的同

學便在晚間畫中國畫，背著舍監（宿舍管理員）自己偷偷換個大燈泡。潘老師偏重於講石濤、石谿、八大，構圖、格調、意境倒也正是西方現代出色的藝術家們所追求和探索的方面，但當時同學們學得淺、窄、偏，自然還談不上融會貫通。

正當學校將籌備建校十年大慶的時候，七七事變，日本帝國主義發動了侵華戰爭，寧靜的藝苑裡也掀起了抗日宣傳活動。本來從不重視宣傳畫，這回卻連老師教授們也動手畫大幅宣傳畫了，而且都是用油彩畫在布上的。我記得李超士老師畫的是一個人正在撕毀日旗，題名〈日旗休矣〉，方幹民老師畫個穿木屐的日本人被趕下大海，吳大羽老師畫一隻血染的巨手，題款：我們的國防不在北方的山岡，不在東方的海疆，不在……而在我們的血手上。戰爭形勢發展得快，杭州危急，1937 年的冬季，學校不得不倉皇辭別哈同花園舊址，全校師生乘坐木船逃避到諸暨縣的鄉下去。諸暨也不是久留之地，便又遷向江西龍虎山張天師的天師府去，似乎那裡還能重建失去了的象牙之塔！

那時候，不少同學不再跟學校逃難，直接去參加抗戰工作。我們依附著學校的，也只能各自找火車或汽車的門路，到江西貴溪縣報到，然後三三兩兩，自由組合，步行一百來華里到龍虎山。我和朱德群、柳維和等數人到得較早。龍虎山裡的「嗣漢天師府」相當宏偉，還不很破舊，看來可容納我們學校，只是桌椅板凳都缺，我們睡地鋪，也許這裡是避亂的桃花源吧，但又如何進行教學呢？正當我們爬上張天師的煉丹亭等處參觀，尋找美好的寫生角度時，有師生途中遭到了盜匪的襲擊，學校於是改變定點龍虎山的計畫，決定先回貴溪縣集中，住在貴溪的天主堂裡。家鄉已淪陷的戰區學生，斷了經濟來源，大都連伙食費也交不起了，我曾和彥涵及朱德群就在天主堂的門洞角落裡同鍋煮稀飯填肚子。

走出象牙塔—關於前國立藝術專科學校的回憶和掌故

　　車、船、步行，鷹潭、長沙、常德，最後學校定居湖南沅陵老鴉溪。這時國立北平藝術專科學校也從北平流落到南方，教育部下令兩校在沅陵合併，改名國立藝術專科學校，取消兩校的校長，由林風眠、趙太侔（原北平藝專校長）及常書鴻三人組成校務委員會。龐薰琹、李有行、王臨乙、王曼碩等許多老師就是那次從北平來的。北平和杭州早都淪陷了，南北兩校的師生跋涉來到沅江之濱，但未能同舟共濟，卻大鬧起學潮來。不久，教育部任命滕固來任校長，林風眠和趙太侔相繼離開了學校。學潮平息後，我們又開始了如飢似渴的學習，學校已蓋起木板教室，教室裡依舊畫裸體。一路奔波，沿途也組織了宣傳隊，畫過抗日宣傳畫，但思想深處並不以為那些也是藝術，如今有了木板畫室，便又權作象牙之塔。雖然認為只有畫人體才是藝術基本功的觀念不可動搖，但生活的波濤畢竟在襲擊被逐出了天堂的師生們，他們跌入了災難的人群中，同嘗流離顛沛之苦，發覺勞動者的「臭」和「醜」中含蘊著真正的美。大家開始愛畫生活速寫，在生活中寫生：趕集的人群、急流中的舟子、終年背筐的婦女、古老的濱江縣城、密密麻麻的木船、桅檣如林、纜索纏綿、帆影起落……挑、抬、扛、呼喊、啼哭……濃郁的生活氣息包圍著我們，啟示了新的審美觀，在杭州時頂多只能畫畫校內小小動物園裡的猴子和山雞，那「春水船似天上座」的西子湖實在太平淡了！同時出現了新風尚：湖南土產藍印花布被裁縫成女同學的旗袍、書包，確乎顯得比杭州都錦生的織錦更美！

寫生中的吳冠中

　　雖然僻處湘西，仍常有日本飛機來襲的警報，一有警報便停課，大家分散到山坳裡躲藏。事實上日機一次也沒來投過炸彈，我便利用警報停課的時間，躲在圖書館裡臨摹〈南畫大成〉，請求管理員將我鎖在裡面，他自己出去躲藏。那時制度不嚴，他善意地同意了，我今天還感激他的通融，讓我臨完了許多長卷。就當警報聲中我鎖在圖書館裡臨古畫的時期，羅工柳、彥涵等不少同學離開了學校，據說是出外謀生，直到解放後才知他們是去了延安。留在學校的我們，破衣爛衫，依靠教育部每月五元的「戰區學生貸金」生活。

走出象牙塔──關於前國立藝術專科學校的回憶和掌故

　　敵人步步緊逼，長沙大火，沅陵又不能偏安了，學校決定搬遷昆明。搬遷計畫分兩步走，先到貴陽集中，再赴昆明。靠一位好心的醫生給我找了不花錢的車（當時叫「黃魚車」），我省下了學校發給的旅費，用以買畫具材料。到貴陽又住進一個天主堂，幾人合用一張小學生的課桌，於是有人偏重練習書法，有人專門出外畫速寫。速寫，那是離開杭州後才重視的寶貴武器，董希文畫速寫最勤奮，盧是練書法最有恒心。我們遇上了慘絕人寰的貴陽大轟炸。每遇空襲警報，我們便出城畫速寫。那一天，我爬到黔靈山上作畫，眼看著一群日本飛機低飛投彈，彈如一陣黑色的冰雹，滿城起火，一片火海，我丟開畫具，凝視被死神魔掌覆蓋了的整個山城，也難辨大街小巷和我們所住天主堂的位置。等到近傍晚解除警報，我穿過煙霧彌漫的街道回去，到處是屍體，有的大腿掛在歪斜的木柱子上，皮肉焦黃，露著骨頭，彷彿是火腿。我鼓著最大的勇氣從屍叢中衝出去，想儘快回到天主堂宿舍。但愈往前煙愈濃，火焰漸多，烤得我有些受不了，前後已無行人，只剩我一人了，才發覺市區道路已根本通不過，有的地方餘彈著火後還在爆炸，我急急忙忙退回原路，從城外繞道回到了天主堂。天主堂偏處城邊，未遭炸，師生無一罹難，只住在市區旅店的常書鴻老師等的行李炸毀一空，慶倖人身無恙。

　　大轟炸促使學校更迫切遷往昆明。做出遷移決定後，有幾位勇敢的同學如李霖燦（今任臺北故宮博物院副院長）和夏明等，他們決心徒步進入雲南。他們步了徐霞客的後塵，也可說是藝術宮裡青年學生深入生活的先鋒。我曾收到李霖燦沿途寄我的明信片，敘述各地風土人情，並配有鋼筆插圖。就是他明信片上速寫的玉龍雪山使我嚮往玉龍數十年。1978 年，我終於到達了玉龍山，在麗江提起李霖燦，有些老人還記得他，他當年深入少數民族，長期苦心鑽研納西族文字，著書立說，後來以少數民族文字專

家的身分進入了臺灣地區研究院。

　　學校遷昆明後，在市里借了個小學開課。因是當時唯一的一所國立藝術專科學校，國內許多有名望的藝術家都曾先後來校任教，許多在地方藝術學校學習過的學生也轉學來，於是畫風就更多樣，但水準也更不齊了。同時，由於招生考試放鬆，教學要求已不嚴，學生中有些人並不想認真學藝，只是假個棲身之處，混張文憑，於是有人在搞各式各樣的活動，進步的和反動的，有人學英文想當美軍翻譯，有人想當電影明星，談戀愛之風盛行起來，對對雙雙形影不離，這在杭州時是絕對禁止的。仍不乏苦學苦鑽的苦學生，有一位祁錫恩，學習解剖學苦無完善的教本和滿意的教師，便自己土法編制，將從表層到深層的肌肉用多層圖紙畫出後製成活動解剖圖，可一層層揭視，所下的功夫驚人。

　　這時候，滕固校長宣布，請來了傅雷先生當教務長，大家感到十分欣喜，對傅雷是很崇敬的。傅雷先生從上海轉道香港來到昆明，實在很不容易，他是下了決心來辦好唯一的國立高等藝術學府的吧！他提出了兩個條件：一是對教師要甄別，不合格的要解聘；二是對學生要重新考試編級。當時教師多，學生雜，從某一角度看，也近乎戰時收容所。但滕校長不能同意傅雷的主張，傅便又返回上海去了。師生中公開在傳告傅雷離校的這一原由，我當時是學生，不能斷言情況是否完全確切，但傅雷先生確實並未上任視事便回去了，大家非常惋惜。在昆明搞過一次規模較大的義賣畫展，展出部分師生的作品，用售票抽籤得作品的辦法，售款全部捐獻抗日。

　　空襲又頻，學校遷到滇池邊呈貢縣的安江村上課。幾個村莊裡的數座大廟分別作了教室和宿舍，於是要在廟裡畫裸體，確曾費了不少努力。事過四十餘年，一切都漸淡忘，前幾年過昆明，我抽暇去安江村尋訪舊時蹤

跡，才又憶起當年教學與生活的點滴。人生易老，四十年老了人面，但大自然的容貌似乎沒有變，只是人家添多了，吉普車能曲曲彎彎顛顛簸簸地進入當年只有羊腸小徑的安江村了。我彷彿回到了童年的故鄉，向父老們探問自己的家，很快就找到了地藏寺舊址，今日的糧倉，昔日的男生宿舍。安江村還有兩家茶館，一家就在街道旁，裡面聚集著老年人，煙氣茶香，談笑風生。我和同去的姚鐘華同志等進茶館坐下，像是開展對抗日戰爭時期國立藝術學府在這個偏僻農村活動的外調工作。老年人都記得「國立藝專大學」，他們是當年情況的目擊者。有人說，「我家曾留有一本常書鴻的書，裡面有許多照片和圖畫」，「有一本書裡畫有老師和學生的像，有的像不畫鼻子和眼睛（指一本畢業紀念冊）」，「你們那個亞波羅商店……」我們驚訝了，從老農嘴中聽到亞波羅，真有點新鮮，我也茫然記不清是怎麼回事了。「亞波羅商店不是賣包子、麵條、花生米嗎？」我才回憶起當年有幾個淪陷區同學，課餘開個小食品店掙錢以補助學習費用。「你們見什麼都畫，我們上街打醬油，也被你們畫下來了，還拿到展覽會展覽。」在佛廟裡畫裸體，這更是給老鄉們留下了難忘的記憶，他們記得畫裸體時如何用炭盆生火，畫一陣還讓憩一憩，並說出了好幾個模工的姓名，其中一位女模工李嫂還健在，可惜未能見到這位老太太，估計我也曾畫過她，多想同她談談呵！「你們如不搬走，本計畫在此蓋新房、修公路，戰爭形勢一緊張，你們走得匆忙，留下好多大木箱，厚本厚本的書，還有猴子、老鷹（靜物寫生標本）……直到解放後還保存著一些。」我們問村裡有沒有老師們的畫，他們說多得是，有西畫、國畫、人像……「誰家還有？」「破四舊都燒掉了。」最後我們重點找潘天壽、吳茀之和張振鐸老師合住過的舊址，憑記憶找到了區域位置，但那裡有兩三家都住過教師，房子結構和院落形式都相似，一時難肯定是哪一家，偏偏關鍵的老

房東又外出了。

正如老鄉所說，由於戰爭形勢緊張，越南戰局危及昆明，學校又從安江村搬遷四川璧山縣。滕固校長卸職，由呂鳳子先生接任校長，呂先生先已住在璧山縣辦正則中等藝校，也由於這個方便藝專才遷到了璧山縣。在安江村時期，已由潘天壽老師等提出中國畫與西洋畫分家，獨立成中畫系。呂先生自然也是贊助國畫獨立的，於是招生也就分別考試，中畫系學生的素描基礎大都較差，而更像文質彬彬的書生，背詩誦詞，年輕輕已具古色古香的文人氣派。我自己是魚和熊掌都捨不得，本來西畫學得多，因為崇拜潘老師，一度轉入中畫系，但感到不能發揮色彩的效果，後又轉回西畫系，因之必須比別人多學一年。

璧山縣裡借的「天上宮」等處的房子不夠用，便在青木關附近的松林崗蓋了一批草頂木板牆教室，學生宿舍則設在山頂一個大碉堡裡，上山下山數百級，天天鍛鍊，身體倒好，就是總感到吃不飽。先是搶飯，添第二碗時飯桶裡已空，每人都改用大碗，一碗解決，有人碗特大，滿裝著高如寶塔的飯，他坐下吃，你對面看不到他的臉。後來改用分飯的辦法，以桌為單位平均分配，於是男同學極力拉女同學編成一桌，總還是感到餓和饞。有一回，我們幾個人打死一條狗，在一位廣東同學的指導下，利用教室裡畫人體的炭盆煮狗肉吃，當然是夜間偷著吃，第二天教室裡仍是腥味熏天，關良老師來上課，大家真擔心！

畫人體，畫人體，千方百計畫人體，畢業後便永遠與人體告別！歷屆畢業同學到哪裡去了？誰知道！自尋門路去了！黃繼齡在昆明刻圖章，據說有點小名氣，董希文去了敦煌，盧是隨王子雲老師的文物考察團去了西北，這些都是最難得的機會。現在輪到我畢業了，先努力想找個中學圖畫教員的工作，結果在一個小學當了臨時代課教員，幸而不久在國立重慶

走出象牙塔──關於前國立藝術專科學校的回憶和掌故

大學建築系找到了助教工作，教素描和水彩，實在是太偶然的好機會了，令同學們羨慕。我於是開始全力攻法文，等待時機到巴黎去，那裡才有我一直追求的堅厚偉大的象牙之塔吧！我那可憐的母校，背著一群苦難的兒女長途顛沛流離的娘親，又從青木關搬遷到了磐溪，由陳之佛先生接任呂鳳子的校長。

終於盼到了日本侵略者的投降，1946 年，國立藝術專科學校又一分為二，回到了杭州和北平，這便是今天中央美術學院和浙江美術學院的前身。我也終於鑽進了巴黎堅固的象牙之塔，在那有三百年歷史的美術學院裡安心畫人體，解除了在風雨飄搖中不斷搬遷的憂慮。我確乎在人體中學習到基本功和不少造型藝術的重要因素，但一味鑽進去，感到此中已找不到藝術的出路和歸宿。巴黎的蒙瑪律特有一處廣場麇集著賣畫的藝人，畫得都很沒意思，許多畫家還以當場畫像招徠主顧。這裡正被世界各國的旅遊者們視為巴黎的名勝風光，我在巴黎的幾年中只去看過一次，一看立即感到一陣心酸，這些乞兒一般的同道們大都也曾在象牙之塔里受過嚴格的技法訓練。我開始對長期所追求的象牙之塔感到虛空和失望！而被趕出杭州後一路的所見所聞：泥土和江流、貧窮和掙扎、血腥和眼淚……不斷向我撲來，而且往往緊齧著我的心臟，當年我總怨這些無可奈何的客觀現實在干擾我們的學習，時時在摧毀我們的象牙之塔！在海外初次讀到《在延安文藝座談會上的講話》時，對生活源泉的問題特別感到共鳴，大概就是由於先已體驗了生活實踐與藝術實踐的關係，認識到永難建成空中樓閣的象牙之塔吧！我回到了自己的國土上，重新腳踏實地地走路。路，只能在探索中找尋，在人民中找尋！

1985 年

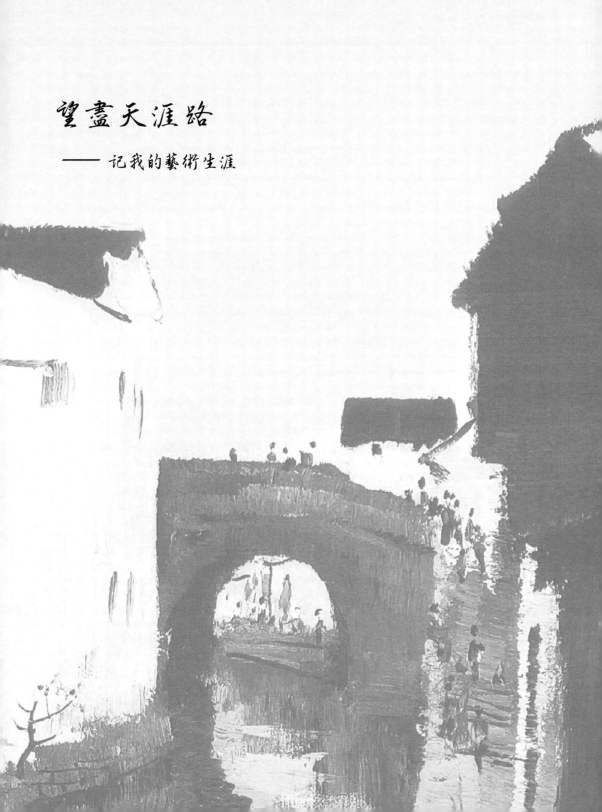

望盡天涯路

—— 记我的藝術生涯

望盡天涯路─記我的藝術生涯

　　1982 年春天的一個下午，我和秉明走進巴黎私立的業餘美術學校「大茅屋」。

　　三十年前，我每天上午到巴黎美術學院學習，下午參觀博物館、畫廊，到魯弗爾（指羅浮宮）美術史學校聽課，晚間除去補習法文的時間外，便總是在這裡畫人體速寫。

　　「大茅屋」雖非茅屋，也確是簡陋的，但這裡麇集著世界各國的藝術家，男女老少，人頭濟濟，還是老樣子、舊氣氛。只是我沒帶畫夾，也忘掉流失了的三十年歲月。

　　出了「大茅屋」，我們進入附近一家小咖啡店，也是三十年前常去的老店，相對坐下，額頭的皺紋對著額頭的皺紋，昔日的同窗已是兩個年過花甲之人。雕刻家熊秉明現任巴黎大學東方語言文化學院中文系的主任，我呢，是以中國美術家代表團團長的身分，剛訪問了西非三國，路經巴黎返國。我總不忘記秉明講過的一個故事，說有三個寓居巴黎的俄國人，他們定期到一家咖啡店相聚圍著桌子坐下後，便先打開一包俄國的黑土，看著黑土喝那黑色的咖啡。我很快意識到忘了帶一包祖國的土，那撒進了周總理骨灰的土！我立即又自慰了，因我很快就要飛回北京，而秉明近幾年來也曾兩度返國。

吳冠中與熊秉明談話

那是多年前的事了，他寫信告訴我，他將自己的寓所題名「斷念樓」。在戀愛糾紛中，愛憎的交錯中，人們也許下過斷念的決心，但對母親，對祖國之愛真能斷念嗎？我覆信偏偏直戳他的痛處：「樓名斷念，正因念不能斷也！」留在巴黎的老同學不止秉明，還有法學博士志豪、史學家景權……及著名畫家無極和德群，他們都各自做出了貢獻，為祖國爭得了榮譽。秉明問：「如果你當年也留在巴黎，大致也走在無極、德群他們的道路上，排在他們的行列裡，你滿意嗎？」我微微搖頭，秉明也許知道我會搖頭，這搖頭的幅度遠及 30 年，60 年！

　　1946 年，我和秉明等四十人考取了留法公費，到巴黎學習。我曾打算在國外飛黃騰達，不再回沒有出路的舊中國。憑什麼站住腳跟呢？憑藝術，為藝術而生是我當時的唯一願望。花花世界的豪華生活於我如浮雲，現代藝術中敏銳的感覺和強烈的刺激多麼適合我的胃口啊！我狂飲暴食，一股勁地往裡鑽。魯迅說，吃的是草，擠的是奶。但當我喝著奶的時候卻擠不出奶來，我漸漸意識到模仿不是藝術，兒童和鸚鵡才學舌。雖然水仙不接觸土壤也開花，我卻缺乏水仙的特質，感到失去土壤的空虛。當別人畫耶誕節時，我想端午節，耶穌與我有什麼相干！雖然我也沒有見過屈原，但他像父親般令我日夜懷念……我不是一向崇拜梵谷、高更及塞尚等畫家嗎？為什麼他們都一一離開巴黎，或扎根於故鄉，或撲向原始質樸的鄉村、荒島？我確乎體驗到了他們尋找自己靈魂的苦惱及其道路的坎坷。我的苦悶被一句話點破了：「缺乏生活的源泉。」

　　憎恨過政治腐敗、生產落後的舊中國的遊子懷鄉了！故鄉的父老兄妹是可親的，可惜他們全都看不懂我的藝術，無知是他們的罪孽嗎？貧窮絕不是他們的過錯。我們畫室來了一個體態美麗的女模特兒，受到大家的讚揚，但只畫了三天便曠課不來了，別人說她投塞納河自殺了。誰也不知她

為什麼自殺，但我眼前卻浮現了童年見過的幾個上吊和投河的青年女屍，她們原都是我認識的美麗的好人。

回想當年離開上海到歐洲去，是搭的美國海輪，船將抵義大利的拿坡里港，旅客們將登岸換火車，船上頭、二、三等艙的旅客紛紛給服務員小費，一二十美元的小費人家看不上眼，我們四等艙裡的中國留學生怎麼辦？開個緊急會，每人出一二元，集成數十元，派個代表送給服務員。人家美國人說，不要我們四等艙裡中國人的小費。有一年暑假，我在倫敦度過，經常乘坐那種二層樓似的紅色汽車，那車中售票員掛著皮袋，售票的方式同今天北京的情況彷彿，也同時用硬幣和紙幣。有一回我用一個硬幣買了票，身旁一位胖紳士接著拿出一張紙幣買票，售票員將剛才我買票的那個硬幣找補給他，他輕蔑地搖搖頭，售票員只好另換一個補給他。

巴黎美術學院與羅浮宮博物館只隔一條塞納河，一橋相通，趁參觀人少的時候，我們隨時可進館去細讀任何一件傑作。我一人圍著米洛的維納斯轉，轉來又轉去，正好沒有什麼人參觀，靜悄悄的，似乎可以同愛神交談哩。大腹便便的管理員向我姍姍踱來，我想他大概閒得發慌，來同我談談藝術解悶吧，便笑臉相迎。他開口了：「在你們國家哪有這樣珍貴的東西！」我因缺乏急中生智的才華而受慣了悶氣，這回卻突然開竅了：「這是你們的東西嗎？這是希臘的，是被強盜搶走的。你們還搶了我們祖先的腦袋，吉美博物館裡的中國石雕頭像是怎樣來的？」

1982 年從巴黎返國後，我又去了西安，在霍去病墓前，在秦俑坑前，在碑林博物館的漢唐石雕前，我想號啕痛哭，老伴跟隨我，還有那麼多觀眾，我不敢哭。哭什麼？哭它太偉大了，哭老鷹的後代不會變成麻雀吧！

我的老家在宜興縣的農村，家裡有十餘畝水田，父親是鄉村小學教員，本來還可成小康之家吧，但弟弟妹妹有七八人，生活就很不容易，我

必須外出尋找生路，去念不用花錢的無錫師範。為了節省路費，父親向捕魚為生的姑夫借了他家的小小漁船，同姑夫兩人搖船送我到無錫去投考。招生值暑天，為避免炎熱，夜晚便開船，父親和姑夫輪換搖櫓，讓我在小艙裡睡覺。但我也睡不好，因確確實實已意識到考不取的嚴重性，自然更未能領略到滿天星斗，小河裡孤舟緩緩夜行的詩畫意境。小船既節省了旅費，又兼作宿店和飯店，船上備一隻泥灶，自己煮飯吃。但船不敢停到無錫師範附近，怕被別的考生及家長們見了嘲笑。從停船處走到無錫師範，有很長一段路程，經過一家書店。父親曾來此替小學校裡買過一架風琴，認得店裡的一位夥計，便進去問路。那夥計倒還算熱情，引我們到路口代叫了一輛人力車。因事先沒講好價，車夫看父親那土佬兒模樣，敲了點竹杠，父親為此事一直嘮叨不止，怨那夥計：「見鬼，我要坐車何必向他問路，坐車哪有不先講價錢的！」

老天不負苦心人，他的兒子考取了。送我去入學的時候，依舊是那個小船，依舊是姑夫和他輪換搖船，不過他不搖櫓的時候，便抓緊時間為我縫補棉被，因我那長期臥病的母親未能為我備齊行裝。我從艙裡往外看，他那彎腰低頭縫補的背影擋住了我的視線。後來我讀到朱自清先生的《背影》時，這個船艙裡的背影便也就分外明顯，永難磨滅了！不僅是背影時時在我眼前顯現，魯迅筆底的烏篷船對我也永遠是那麼親切，雖然姑夫小船上蓋的只是破舊的篷，還比不上紹興的烏篷船精緻。慶賀我考進了頗有名聲的無錫師範，父親在臨離無錫回家時，為我買了瓶汽水喝，我以為汽水必定是甜甜的涼水，但喝到口，麻辣麻辣的，太難喝了。店夥計笑了：「以後住下來變了城裡人，便愛喝了！」然而我至今不愛喝汽水。

師範畢業當個高小的教員，這是父親對我的最高期望。但師範生等於稀飯生，同學們都這樣自我嘲諷，我終於轉入了極難考進的浙江大學代辦

望盡天涯路—記我的藝術生涯

的工業學校電機科，工業救國是大道，至少畢業後職業是有保障的。幸乎？不幸乎？由於一些偶然的客觀原因，我接觸到了杭州藝專，瘋狂地愛上了美術。正值那感情似野馬的年齡，為了愛，不聽父親的勸告，不考慮今後的出路，毅然轉入了杭藝專。下海了，從此陷入茫無邊際的藝術苦海，去掙扎吧，去喝那一口一口失業和窮困的苦水吧！我不怕，只是不願父親和母親看著兒子落魄潦倒。我羨慕沒有父母，沒有人關懷的孤兒、浪子，自己只屬於自己，最自由，最勇敢。抗日戰爭爆發了，我隨藝校遷到內地去，與淪陷區的家鄉從此音信斷絕，真的成了浪子，可以盡情地、緊緊地擁抱我將為之獻身的藝術了。

「水往低處流，人往高處走。」青年人總是不安於自己的現狀。我已經當了大學的助教，已經超出了父親的當小學教員的最高期望。大學校長在一次助教會議上說：「助教不是職業，只是前進道路中的中轉站……」當時確實沒有白鬍子助教，要麼早已改行了。留學！這是助教們唯一的前程，夜深沉，我們助教宿舍裡燈光不滅，這裡是名副其實的留學生預備班。我的老師們大都是留法的，他們談起過勤工儉學的留學生涯，也有因沒有路費便到海輪上充當水手混出國的，自然這也便是我追蹤的一條窄路了。沒有錢，只要能出了國，便去做苦工，或過那半流浪式的生活，一切為了至高無上的藝術！但要混，首先要通法語，否則怎麼混得下去呢？後來我才知道，不通法語混下去的「留學生」也還是有的，那就是靠了娘老子給的許多許多的錢。我於是下決心攻讀法文。在藝術學校時奮力鑽研藝術技巧，對法語學得很馬虎。亡羊補牢，猶未為晚。我利用沙坪壩大學區的有利環境，到中央大學外文系旁聽法文，同時兼聽初、中及高級班法文，餓得慌啊！經人介紹認識了焦菊隱先生，跟他補習法文；又經人介紹認識了近郊天主堂裡的法國神父，只要他約定了時間，無論是鵝毛大雪

或是暴雨之夜，泥濘滑溜的羊腸小徑，從未能迫我缺一次課。精力還有剩餘，到重慶舊書店裡搜尋到一批髒舊破爛的法文小說，又找來所有的中文譯本，開始逐字逐句對照著讀，第一本讀的是《茶花女》，其後是《莫泊桑小說選》、《包法利夫人》、《悲慘世界》……讀了高高一堆了，每讀一頁，往往得花上半個小時以上的時間，手裡一直捏著那本已被指印染得烏黑烏黑的字典。當時吃的糙米飯裡滿是沙子、稗子、碎石子，人稱百寶飯，吃飯時邊吃邊撿，全神貫注，吃一碗飯要花許多工夫。我突然發覺，這與我讀法文撿生字時是多麼相似！撿，撿，那一段撿生字和沙子的生活多值得懷念啊！

喜從天降，日本投降了。此後不久，教育部考選送歐美的公費留學生，其中居然有兩個繪畫名額，我要拚命奪取這一線生機。我的各門功課考得都較滿意，唯有解剖學中有關下頜骨的一個小問題答得有些含糊，為此一直耿耿在懷，悶悶不樂。到沙坪壩街頭去看耍把戲解解愁吧，那賣藝人正擺開許多虎骨和猴頭，看到那白慘慘的猴頭下頜骨，真像箭矢直戳心臟似的令我痛心！直到幾個月後，留學考試放榜，我確知被錄取了的時候，這塊可惡的下頜骨才慢慢在我心頭鬆軟下去。

我到了巴黎了，不是夢，是真的，真的到了巴黎了。頭三天，我就將羅浮宮博物館、印象派博物館（奧賽博物館）和現代藝術美術館（法國國立現代藝術美術館）飽看了一遍，我醉了！然而我的黃皮膚和矮小個兒，那一身土裡土氣的西裝，受不到人們的尊敬。雖說明顯地表示蔑視的事例不算太多，但觸及自尊，誰不敏感呢！有一回，我到義大利偏僻的小城錫耶納去看文藝復興早期的壁畫，在街頭，有一個婦女一見我便大驚失色地呼叫起來。她大概是鄉下人，從未見過東方人，她的驚恐中沒有蔑視和惡意，但透過她這面鏡子，我還是有自知之明的。我用人家的語言和人家

望盡天涯路─記我的藝術生涯

談話，說得不如人家流暢，自己很感彆扭，心情不舒暢。在國內，我曾以能講點法語為榮，在巴黎，反因為什麼不能用自己的語言和人談話，感到低人一等！留學，留學，留在異邦，學人家的好東西。那些好東西自己沒有，委屈些吧，忍氣吞聲也要學到手。我曾利用假期，兩次到義大利參觀博物館，卻一回也沒有進過餐廳。麵包夾香腸比重慶的百寶飯要高級多了，但找個躲著吃的地方卻不太容易。

　　半年，一年，我首先從同學和老師處逐漸地得到真心實意的尊重和愛護。繪畫這種世界語無法撒謊，作品中感情的真假、深淺是一目了然的，這不是比賽籃球，個兒高的未必是優勝者。那是在三年公費讀完的時候，蘇弗爾皮教授問我：要不要他簽字替我申請延長公費？我說不必了，因我決定回國了。他有些意外，似乎也有些惋惜。他說：「你是我班上最好的學生，最勤奮，進步很大，我講的你都吸收了。但藝術是一種瘋狂的感情事業，我無法教你……你確乎應回到自己的祖國去，從你們祖先的根基上去發展吧！」教授感到意外是必然的，我原計劃還要住下去，如今改變初衷，突然決定回國，也出乎自己的意料。天翻地覆慨而慷，從異邦看祖國，別人說像是睡獅醒來了。不，不是睡獅之醒，是多病的母親大動手術後，終於恢復健康了。我已嘗夠了孤兒的滋味，多麼渴望有自己健康長壽的母親啊！那時，解放區的兩位女代表在巴黎一家咖啡店裡，同我們部分留學生相見，張掛起即將解放的全國形勢圖，向我們講解共產黨對知識份子的政策，歡迎我們日後回國，參加新中國的建設。形勢發展得很快，待到中華人民共和國成立時，我們在學生會裡立即掛起了五星紅旗。於是學生會與國民黨的大使館之間展開了激烈的鬥爭，國民黨的大使曾以押送去臺灣來威脅我們，但不久使館裡的好幾位工作人員起義支援學生了。形勢發展很快，在我們留學生的腦海中，也掀起了波濤，回不回國的問題像一

塊試金石，明裡暗裡測驗著每個人對祖國的感情。回去？巴黎那麼好的學習環境，不是全世界藝術家心目中的麥加嗎，怎能輕易離開？何況我只當了三年學生，自己的才華還未展露，而且說句私房話，我這個黃臉矮個兒中國人，有信心要同西方的大師們來展開較量！不，藝術的較量不憑意氣，腳不著地的安泰[03]便失去了英雄的本色，我不是總感到幽靈似的空虛嗎？回去，藝術的事業在祖國，何況新生的祖國在召喚，回去！我已經登上歸國的海輪了，突然又後悔了，著急起來，急了一身汗，醒來原是一夢。啊，幸而我還睡在巴黎！過幾個月，還是決定要回去。終於登上海輪了，確實登上了海輪，絕不是夢了，那是 1950 年夏天。

歸航途中，遊子心情是複雜的，也朦朧，我情不自禁地在速寫本的空白處歪歪斜斜記下了一些當時的感受，且錄一首：

我坐在船尾，
船尾上，只我一人。波濤連著波濤，
一群群退向遙遠。
那遙遠，只是茫茫，沒有我的希望。猛記起，我正被帶著前進！
落日追著船尾，
在海洋上劃出一道斜輝，那是來路的標誌……

我並不總坐在船尾，而更多地憧憬著來日的藝術生涯。河網縱橫的家鄉，過河總離不開渡船，壓彎了背的大伯，臉上有傷疤的大叔，粗手笨腳的大嬸，白鬍子老公公，多嘴的黃毛丫頭…還有阿 Q 吧，他們往往一起碰到渡船裡來了，構成了動人心魄的畫面。我想表現，表現我那秀麗家鄉的苦難鄉親們，我想表現小篷船裡父親的背影和搖櫓的姑夫，我想表現……我想起了玄奘在白馬寺譯經的故事，我沒有取到玄奘那麼多經卷，但我取

03　安泰是希臘神話中的英雄，但他一離地面便失去力量。

到的一些造型藝術的形式規律，也是要經過翻譯的，否則人民的大多數不理解。這個翻譯工作並不比玄奘的輕易，需要靠實踐來證明什麼是精華或糟粕，我下決心走自己的路，要畫出中國人民喜愛的油畫來，靠自己的腳印去踩出這樣一條路。

　　到北京了，我這個生長於南方的中國公民還是第一次見到北京。在北京天安門的觀禮臺上，我看到第一個國慶日日浩浩蕩蕩的遊行隊伍。我這矮個兒拔高了，我的黃臉發紅光了。我被分配到中央美術學院任教，我多麼想將西方學來的東西傾筐似的倒個滿地，讓比我更年輕的同學們選取。起先，同學們是感興趣的，多新鮮啊，他們確確實實願意向我學習。過了一年多，文藝整風了，美術學院首先反對「形式主義」，說我是形式主義的堡壘，有人直截了當地提出，要我學了社會主義的藝術再來教課。社會主義的藝術到哪裡去學？我不知道，大概是蘇聯吧！說來慚愧，當我給同學們看過大量彩色精印的世界古今名家專集後，他們問有沒有列賓的，我不覺一怔，列賓是誰？我不知道。我曾以為自己幾乎閱盡世界名作，哪有連名字都不知道的大畫家呢！查法文的美術史，其中提到列賓的只寥寥幾行，我的知識太淺薄了！有一天，在王府井外文書店見到一份《法蘭西文學報》，頭版頭條大標題介紹列賓，這報刊我在巴黎時常看，感到很親切，便立即買回家讀。那是著名的進步詩人阿拉貢寫的介紹，文章頭一句便說：「提起列賓，我們法國的畫家恐怕很少人知道他是誰。」啊！是這麼回事，我幾乎要以此來原諒自己的孤陋寡聞了！我所介紹的波提切利、夏凡納、塞尚、梵谷、高更……同學們一無所知，但他們也很想了解。然而有人說我是在宣揚資產階級的形式主義，並說自然主義只是懶漢，而形式主義才是真正的惡棍，對惡棍不只是應打倒的問題，要徹底消滅。造型藝術中的形式問題，沒有人認真研究。什麼是形式主義，誰也不敢去惹。

在那些「無產階級立場堅定」的人的眼裡，我這個從資本主義國家留學回來的「資產階級知識份子」，滿身是毒素，他們警惕地勸告同學們別中我的毒。我終於被調到清華大學建築系，教教水彩之類偏於「純技法」的繪畫課程。後來又離開清華到藝術學院任教，那已是提出「雙百」方針的時候了。

1980 年代，吳冠中在清華大學講課

　　我被調出美術學院，不只因教學觀點是屬於資產階級的，還有創作實踐中的彆扭與苦惱。連環畫、宣傳畫、年畫……我搞不好，硬著頭皮搞，心情並不舒暢。我努力想在油畫中表現自己的想法，實現歸國途中的憧憬，但有一個緊箍咒永遠勒著我的腦袋 ——「醜化工農兵」。我看到有

些被認為「美化了工農兵」的作品，卻感到很醜。連美與醜都弄不清，甚至顛倒了 —— 據說那是由於立場觀點的不同，唯一的道路是改造思想。我真心誠意地下鄉下廠，與工農群眾同吃同住，吃盡苦中苦，爭做人中人。勞動，批判，改造；再勞動，再批判，再改造，周而復始地鍛鍊，直到「文化大革命」。我想自己是改造不好的了，不能再表現我觸摸過他們體溫的鄉親們，無法歌頌屈原的子孫了！但我實在不能接受別人的「美」的程式，來描畫工農兵。逼上梁山，這就是我改行只畫風景畫的初衷。

潘光旦先生在思想改造匯報中寫過的幾句話，我一直忘不了，因為寫得真實：「農民看到我用的手帕，以為是絲的（其實是布的），我很難過。他們辨出我抽的煙絲同他們抽的原來是一樣的，我感到高興。」我住在農民家，每當我作了畫拿回屋裡，首先是房東大娘大嫂們看，如果她們看了覺得莫名其妙，她們絕不會批判，只誠實又謙遜地說：「咱沒文化，懂不了。」但我深深感到很不是滋味！有時她們說，高粱畫得真像、真好。她們讚揚了，但我心裡還是很不舒服，因我知道這畫畫得很糟，我不能只以「像」來欺蒙這些老實人。當我有幾回覺得畫得不錯的時候，她們的反應也強烈起來：「這多美啊！」在這最簡單的「像」與「美」的評價中，我體會到了農民們樸素的審美力，文盲不一定是美盲。而不少人並非文盲，倒確確實實是美盲，而且還自以為代表了工農兵的審美與愛好。1982 年我去了華山，在華山腳下，有些婦女在賣自己縫製的布老虎，那翹起的尾巴尖上，還結紮著花朵似的彩線，很美。我正評議那尾巴的處理手法，她解釋了：不一定很像，是看花花麼，不是看真老虎！

172

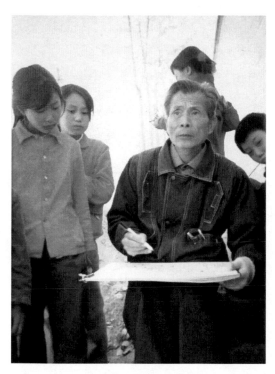

寫生中的吳冠中

我並不以農民的審美標準作為唯一的標準，何況幾億農民也至少有千萬種不同的審美趣味吧。我並沒有忘記巴黎的同學和教授，我每作完畫，立刻想到兩個觀眾，一個是鄉親，另一個是巴黎的同行老友，我竭力要使他們都滿意。有人說這不可能，只能一面倒，說白居易就是雅俗共賞的追求者，因之白詩未能達到藝術的高峰。但我還是不肯一面倒，努力在實踐中探尋自己的路，不過似乎有所側重，對作品要求群眾點頭，專家鼓掌。

「搜盡奇峰打草稿」。三十個寒暑春秋，我背著沉重的畫具踏遍水鄉、山村、叢林、雪峰，從東海之角到西藏的邊城，從高昌古城到海鷗之島，住過大車店、漁家院子、工棚、破廟……鍛鍊成一種生理上的特異功能：當我連續作畫一天時，中間可以不吃不喝。很多朋友為我這種工作方式擔心，有時中間勉強我吃個饅頭，結果反倒要鬧消化不良的毛病。我備的乾糧，總是在作完畫回宿處時邊走邊啃，吃得很舒服。那才是西太后的窩窩頭呢。飲食無時學走獸，我特別珍惜這可貴的生活能耐，這是我三十年江湖生涯中所依靠的「後勤部長」啊！如今齒危兮，髮斑白，怕我這位忠心耿耿的「後勤部長」亦將退休了！「旅行寫生」一詞，本不含有什

麼惡意或貶義，只在「文化大革命」中被批判為「遊山玩水」。但我一向很不喜歡稱我的工作為「旅行寫生」。我不是反對別人在遊山玩水中同時寫生，只是我自己從未體驗過邊旅行邊寫生的輕鬆愉快。1959年酷熱的夏天，我利用暑假，自費到海南島去，背著數十公斤的油畫材料和工具，坐硬座車先到廣州。火車晚點，抵廣州時已是晚上十點來鐘，站上排著好幾條長長的隊伍，我兩肩背著兩手提著笨重的行李，一步一步挪動著排在隊尾，弄不清隊頭的情況，只好全憑別人的指點。我不懂廣東話，別人給我比畫，到底還是弄錯了，排了半個多小時的隊，才看出我原來是排在買西瓜的行列裡。於是重新排入登記旅店的隊，再排乘坐三輪的隊，及至抵達遙遠的一家小旅店時，店主人說沒有空床。我說是登記處指定來住的，他說那是昨天的空床，此刻已是半夜一點多了。從廣州返回北京時，我的行李已變成大包的油畫，畫在三合板上，油色未乾透，畫與畫之間留有空隙，千萬不可重壓，但行李架上已積壓得滿滿的了。無可奈何，只好將畫安置在自己的座位上。我從廣州站到北京，站腫了腿，但油畫平安無恙地到家了，我很滿意。

「四人幫」倒臺後，我的情況好起來，被邀請出去作畫和講學的機會多起來，坐飛機、坐軟臥，而且當地總有不少美術工作者照顧著，陪同下去作畫，有時還有攝影工作者跟著，拍攝我作畫的鏡頭。我很不喜歡那些表現畫家作畫的鏡頭，絕大多數都是裝腔作勢，反使觀眾誤解畫家的工作。風和日麗的好天氣，一群人前呼後擁地圍著我一同到野外寫生，攝影師忙開了，要我這樣、那樣地擺姿勢，有時我正工作緊張，連蚊子咬在手臂上都抽不出手去拍打，可我卻往往要為攝影而變換位置。

1979年的冬末，我在大巴山中寫生，冒著微雨爬上高山之巔，去畫那俯視下的一片片明鏡似的水田。天寒手凍，居然還有一位青年女畫家羅同

志堅持著跟我上山。我們在公路邊選定角度，路邊的小樹尚未發芽，便將傘遮在它瘦瘦的軀幹根部，勉強遮著點畫面和調色板，人蹲著畫，張開著雙臂的背又從另一面保護了畫面。細雨不停，我們的背溼透了，手指逐漸僵硬起來。這都不算什麼，最怕那無情的大卡車不時在背後隆隆駛過，激起泥漿飛濺。快！我們像飛機轟炸下掩護嬰兒的媽媽，急忙伏護畫面，自己的背上卻被泥漿一再地揮寫、渲染，成了抽象繪畫。真可惜，這時卻沒有跟蹤的攝影師！

　　我之不喜歡「旅行寫生」這名詞，不僅是由於它會令人誤以為寫生是輕鬆的旅行，更由於它是對寫生的實質的一種誤解，「旅行寫生」不意味著只是圖畫的遊記嗎？最近有人問我對文人畫看法，我說文人畫有兩個特點，一是將繪畫隸屬於文學，重視了繪畫的意境，是其功，但又往往以文學的意境替代了繪畫自身的意境，是其過；另一特點是所謂筆墨的追求，其實是進入了抽象的形式美的探索，窺見了形式美的獨立性。由於對西方現代藝術的愛好，我重視形象及形式本身的感染力，魚和熊掌都要。我不滿足於印象派式的局限於一定視覺範圍內的寫生；我也不滿足於傳統山水畫中追求可遊可居的文學意境。我曾長期採用在一幅畫中根據構思到幾個不同地點寫生的方式，並用其所得組織畫面，我謂之邊選礦，邊煉鋼。目的是想憑生動的形象來揭示意境。多數群眾從意境著眼 —— 他們先聽歌詞。而對美術有較深修養的專家則重視形式，分析曲譜。作者嘔心瀝血，在專家與群眾之間溝通，三十年過去了，三十年功過任人評說。

　　我本來年年背著畫箱走江湖，而「文革」期間，在部隊管理下勞動的那幾年中，每天只能往返於稻田與村子間，談不上「旅行寫生」了。但背朝青天、面向黃土的生活，卻使我重溫了童年的鄉土之情。我先認為北方農村是單調不入畫的，其實並非如此，土牆泥頂不僅是溫暖的，而且造型

簡樸，色調和諧，當家家小院開滿了石榴花的季節，燕子飛來，又何嘗不是桃花源呢！金黃間翠綠的南瓜，黑的豬和白的羊，花衣裳的姑娘，這種純樸渾厚的色調，在歐洲畫廊名家作品裡是找不到的。每天在寧靜的田間來回走好幾趟，留意到小草在偷偷地發芽，下午比上午又綠得多了，並不寧靜啊，似乎它們也在緊張地奔跑哩。轉瞬間，路邊不起眼的野菊，開滿了淡紫色的花朵，任人踐踏。我失去了作畫的自由，想起留在巴黎的同行，聽說都是舉世聞名的畫家了，他們也正在自己的藝術田園裡勤奮耕作吧，不知種出了怎樣的碩果。會令我羨慕、妒忌、痛哭吧！沒有畫筆，我在腦子裡默寫起風景詩來：

> 村外，水渠縱橫，
> 路邊，葦塘成片……

我的詩情畫意突然被一件意外的事情擊個粉碎。由於我的痔瘡嚴重起來，走路困難，領導讓我留在村子裡副業組養鴨。感謝領導的照顧，我工作中格外兢兢業業。但偏偏有一隻黃毛乳鴨突然死了，有人說我心懷不滿，打死鴨子是階級報復，於是解剖小鴨，說內臟無病，只頭骨有青色，證明是打死的。指導員根據「無產階級立場堅定者」的匯報，要我向群眾檢查打死鴨子的思想根源。天哪，我怎能打鴨子呢？但像我這樣資產階級立場的人，講話只能算是頑抗，指導員要發動全連批判我。夜晚，我這一向不哭泣的人落淚了，睡在同一炕上的同學勸慰我，我說這簡直是《十五貫》。第二天，這位同學用不平的口吻在群眾中評議此事，並又重複了我引的《十五貫》比喻。指導員又把我叫到連部，我以為他可能發現了自己的武斷與粗暴，要同我談談思想了吧！然而他更加憤怒了，聲色俱厲地責問我說過了什麼，我愕然了。他盛怒之下卷了卷衣袖：「老子上了《水滸傳》了！」我更摸不著頭腦，他看我確是尚未開竅，補充道：「《十五貫》

不是《水滸傳》嗎？你以為只你聰明，我沒有看過嘛！」但他終於沒有能發動起全連對我的批判會，因絕大部分黨員和群眾都主張先調查研究。

在部隊勞動鍛鍊的末期，有一些星期日允許我們搞點業務，可以畫畫了。托人捎來了顏料和畫筆，但缺畫布。在村子裡的小商店，我買到了農村地頭用的輕便小黑板，是硬紙壓成的，很輕，在上面刷一層膠，就替代了畫布。老鄉家的糞筐，那高高的背把正好作畫架，筐裡盛顏料什物，背著到地裡寫生，倒也方便。同學們笑我是「糞筐畫家」，但仿效的人多起來，形成了「糞筐畫派」。星期日一天作畫，全靠前六天的構思。六天之中，全靠晚飯後那半個多小時的自由活動。我在天天看慣了的、極其平凡的村前村後去尋找新穎的素材。冬瓜開花了，結了毛茸茸的小冬瓜。我每天傍晚蹲在這藤線交錯、瓜葉纏綿的海洋中，摸索形式美的規律和生命的脈絡。老鄉見我天天在瓜地裡尋，以為我大概是丟了手錶之類的貴重東西，便說：「老吳，你丟了什麼？我們幫你找吧！」

1973年前後，我回到北京，打開鎖了多年的凶宅似的宿舍，老伴和下鄉插隊的孩子們也陸續返回。我在自己的家裡作起畫來，不必再提心吊膽。我又開始走江湖，擁抱大好河山，新作品又一批批誕生了。然而好景不長，「黑畫」風波又起，我將自己的畫分成許多包分散地藏到與美術界無關係的親友家去。心想，也許等我火葬後，它們將成為出土文物吧！

真正能心情舒暢地作畫，那是在「四人幫」被粉碎以後了。家裡畫不開大幅油畫，畫了也無法存放，我便同時用宣紙作起大幅水墨畫來，畫後便於卷折存放。在油畫中探索民族化，在水墨中尋求現代化，我感到是一件事物之兩面，相輔相成，藝術本質是一致的。1979年，我的個人畫展在中國美術館舉行，展出的油畫和水墨畫便是我探索的雜交品種。我不否認是藝術中的混血兒。有人愛純種，說油畫要姓油，國畫要姓國，他們的理

由與愛好，誰也干預不得，但在東、西方藝術之間造橋的人卻愈來愈多，橋的結構日益堅固，樣式也日益新穎，我歌頌造橋派！

劉姥姥進大觀園，長期與外界隔膜，突然回到三十年前的學習舊地巴黎，在現代藝術的光怪陸離中，有時感到有些眼花繚亂，有時又不無一枕黃粱之歎！看了非洲的、美洲的、日本的、南斯拉夫的與菲律賓等等的現代藝術，感到歐美現代藝術確是世界化了，面目在雷同起來，頗多似曾相識之感，儘管是五花八門、日新月異，但真正動人心弦的作品並不太多。藝術的發展不同於科學的飛躍，它像樹木，只能在土壤中汲取營養，一天天成長，標新立異不是藝術，揠苗助長無異自取滅亡，但那種獨創精神和毫無框框的思路，對我們則是極好的借鑑。在巴黎，在已成名家的華裔老同學們的作品中，我感到一種與眾不同的親切，聽到了鄉音，雖然他們的作品是抽象的，但像故國的樂曲，同樣是熟悉的。也由於這東方故國之音吧，他們在西方世界贏得了成功！歐美現代藝術的世界化與民族藝術的現代化之間是怎樣一種關係呢？其間有一見鍾情的相愛，又有脾氣不同的彆扭。我珍視自己在糞筐裡畫在黑板上的作品，那種氣質、氣氛，是巴黎市中大師們所沒有的，它只能誕生於中國人民的喜怒哀樂之中。遺憾的是，世界人民看不到或太少見到我們的作品。三十年前的情景又顯現了。又記起了回國不回國的內心尖銳矛盾，恍如昨日，不，還是今日。回國後三十年的酸甜苦辣，我親身實踐了；如留在巴黎呢？不知道！秉明不已做出了估計嘛：「大概也走在無極、德群他們的道路上，排在他們的行列裡。」無極和秉明去年都曾回國，都到過我那破爛陰暗的兩間住室裡。為了找廁所，還著實使我為難過。我今天看到他們優裕的工作條件，自卑嗎？不。我雖長期沒有畫室，畫並沒有少畫。倒是他們應羨慕我們：朝朝暮暮，立足於自己的土地上，擁抱著母親，時刻感受到她的體溫與脈搏！我不自

覺地微微搖頭回答秉明的提問時，彷彿感到了三十年的長夢初醒。不，是
六十年！

載《人民文學》1982 年第 10 期

望盡天涯路─記我的藝術生涯

霜葉吐血紅

—— 自己的心路歷程

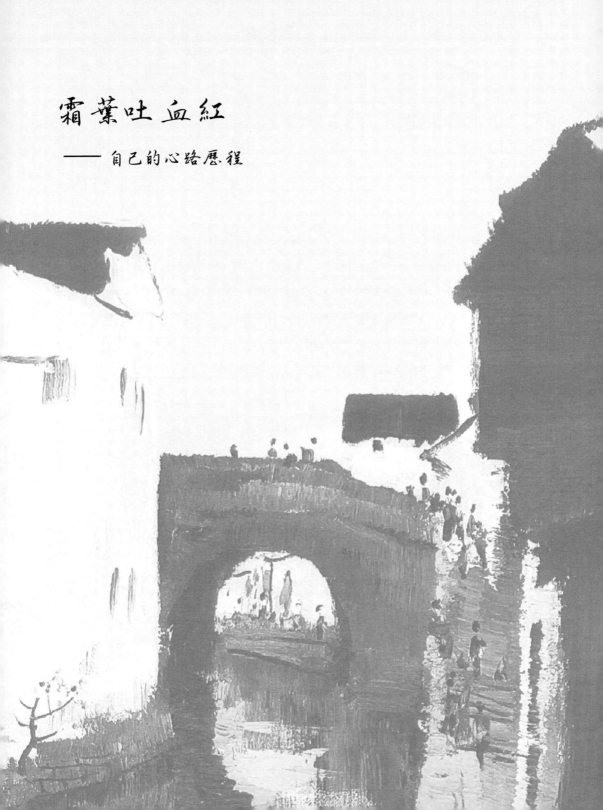

霜葉吐血紅—自己的心路歷程

> 永遠這樣推向新的邊岸，無盡長夜中有去無返，
> 在歲月的海洋中我們幾曾能夠，僅僅拋錨一天？
>
> —— 拉馬丁：〈湖〉篇首

性格決定命運。堅毅克服困難，似乎憑意志總能抵達目標。但，終於覺察自己成了老人，畢竟來日無多，任憑怎樣拚搏也追不回青春，留不住時光，是再也無法挽救的哀傷了，人們觀賞紅葉，紅葉，血色黃昏。

歧途的選擇決定命運。1919 年，我誕生於宜興農村，家庭貧困，逼我個人奮鬥，去投考不花錢的學校，畢業後有職業保證的學校。這類學校都極難考上，我在考試中永遠是優勝者，且名列前茅。先念省立無錫師範，後念浙江大學代辦省立高級工業職業學校電機科。十七歲的青年感情似野馬，一個偶然的機緣我接觸到了國立杭州藝專，那個藝術的天國使我著迷了，苦戀了。一見鍾情的婚姻往往潛伏著悲劇吧，但我心甘情願，違背著父母的意願，我轉入了杭州藝專，從此投入了藝無涯的苦海中沉浮。這是人生第一次歧途的大抉擇，決定一個人一生的命運。我非不知學藝者他日將貧窮落魄，但我屬於我自己，自己糟蹋自己誰管得！只暗暗願我的父母在沒有見到我落魄前於滿懷希望中逝世，我唯一的恐懼，就是我自己刺傷他們。讀莫泊桑小說《牡蠣》，我似乎已經是漂泊在海輪上賣牡蠣的浪子了。

日本侵略，國土淪喪，我隨杭州藝專內遷沅陵、昆明、重慶，開始艱苦的流亡教學歷程。因家鄉淪陷，音信阻隔，我們淪陷區的學生享受教育部的貸金，我靠貸金讀完了藝專，畢業後被國立重慶大學聘任為建築系助教。在沙坪壩這個文化區任助教很幸運，任教四年也就在中央大學文學院聽了四年文史課，主要攻法文。日本投降後，教育部在全國九大城市同時舉行各學科的公費留學考試，金榜題名，我爭取到了留法公費。於是於

1947 年到達巴黎留學，實現了最美滿的夢想，似乎前途無量了。

　　滿腔熱情投入法蘭西的懷抱，成了藝術聖地巴黎市的子民，心想從此開始飛黃騰達，不再返回苦難落後的舊中國。我認真學習，探索古典的、現代的藝術精髓，確乎大開眼界，深受啟迪。但漸漸地，我的內心在起著深刻的變化。我當時給在上海的吳大羽老師寫過不少信，吐露衷曲。不意大羽師家在「文革」中被抄家後發還的材料中還殘存我的部分信件，今日讀來更看清了當年的自己，不禁戰慄。今錄 1949 年初，即我到了巴黎一年半以後的信中章節：

　　羽師，……在歐洲留了一年半以來，我考驗了自己，照見了自己，往日的想法完全是糊塗的。在繪藝的學習上，因為自己的寡陋，總有意無意崇拜著西洋，今天，我對西洋現代美術的愛好與崇敬之心念全動搖了，我不願以我的生命來選一朵花的職業，誠如我師所說，茶酒咖啡嘗膩了，便繼之以臭水毒藥，何況茶酒咖啡尚非祖國人民當前之渴求。如果繪畫再只是僅僅求一點視覺的清快，裝點了一角室壁的空虛，它應該更千倍地被人輕視，因為園裡的一枝綠樹，盆裡的一朵鮮花，都能給以同樣的效果，它有什麼偉大崇高的地方，何必糟蹋如許人力物力。我絕不是說要用繪畫來作文學的注腳，一個事件的圖解，但它應該能夠，親親切切，一針一滴血，一鞭一條痕地深印當時當地人們的心底，令本來想掉眼淚而掉不下的人們掉下了眼淚，我總覺得只有魯迅先生一人是在文字裡做到了這功能，顏色和聲音的傳遞感情，是否不及文字的簡快易喻。

　　十年，盲目地，我一步步追，一步步爬，找一個自己也不太清楚的目標。付出了多少艱苦，一個窮僻農村裡的孩子，爬到了這個西洋尋求歡樂社會的中心地巴黎，到處看、聽。一年半來，我知道這個社會、這個人群與我不相干，這些快活發亮的人面於我很隔膜，燈紅酒綠的狂舞對我太生

霜葉吐血紅—自己的心路歷程

疏，我的心生活在真空裡，陰雨於我無妨，因即使美麗的陽光照到我身上，我也感不到絲毫溫暖。這裡的所謂畫人製造歡樂，花添到錦上，我一天比一天更不願學這種快樂的偽造術了。為共同生活的人們不懂的語言，不是外國語便是死的語言，我不願自己的工作與共同生活的人們漠不相關，祖國的苦難憔悴的人面都伸在我的桌前，我的父母、師友、鄰居，成千成萬的同胞，都在睜著眼睛看我，我一想起自己在學習這類近變態性慾發洩的西洋現代藝術，便覺到無限的愧恨和罪惡感。我想一個中國人更愛一個皮匠，他不要今天這樣的一個我，因他更懂得皮匠的工作，那與他發生關聯。踏破鐵鞋無覓處，藝術的學習不在歐洲，不在巴黎，不在大師們的畫室，在祖國，在故鄉，在家園，在自己的心底⋯⋯

及三年學習期滿，在矛盾的心態中決定不再延長公費，返回解放後的新中國，這是第二次人生歧途的大抉擇，影響著我今後的整個藝術生涯，畢竟今後選擇的範疇將愈來愈縮小了。

1950 年秋回到北京，我先任教於中央美術學院。我將西方取來的經統統倒進課室裡，讓比我更年輕的學生們選取，他們感到新穎。但後來，文藝整風，我和我取來的經統統遭到批判，說是資產階級的，是毒害青年，而在巴黎時我還以為我屬於無產階級。我一心想表現苦難中的父老鄉親，不習慣畫程式化的工、農、兵形象，更畫不了年畫、連環畫、招貼畫，每作畫，總被認為是醜化了工農兵。要我學了社會主義的藝術再來教課，到哪裡去學社會主義藝術呢，大概是蘇聯吧，於是我被調出美術學院，到清華大學建築系教素描、水彩，技法而已，離開了文藝思想鬥爭的旋渦。後來又調到北京藝術學院任教，歸隊文藝界，則正當提出「雙百」方針的時候了。藝術學院八年是我教課最多的時期，其後院系調整，我調入中央工藝美術學院，教繪畫基礎課，見縫插針講點形式美，似乎也是悄悄的。

面對具體作品，在審美觀的爭論中我絕不屈服。但對兩個大前提是認同的，即「來源於生活」與「油畫民族化」。不肯遷就庸俗的審美趣味，我下決心改行從事風景畫，風景畫當時不受重視，不提倡，甚至可說被瞧不起。甘於寂寞，我從此踏遍青山，在風景畫中探索油畫民族化的道路，這可說是第三次歧途的抉擇。為苟全性命（藝術生命），走偏僻的孤獨之路，通向藝術伊甸園的羊腸小徑，但風景中似乎難於發揮在巴黎時所憧憬的藝術功能了。從此開始了我三四十年背著笨重的油畫箱走江湖的艱苦生涯，往往被偏遠鄉村的老太太們認為是修雨傘或購雞蛋的。

我採用民族的構思、構圖與西方的寫實手法及形式美規律的結合，更著力於意境美，因此在每幅作品的創作中都需轉移寫生角度與地點。移花接木，移山倒海，運用各局部的真實感構建虛擬的整體效果，這與印象派的寫生方式是背道而馳了。那封閉的歲月，在封閉中我探索只屬於自己的路，這三四十年呵，像埋在土裡，倒正是我土生土長的大好年華。我之甘於寂寞，不合時宜，還緣於早先看清了外面的世界，繞過了「孤陋寡聞」。也正由於自身的實踐體會，令我衷心歡呼改革開放的新時代。我的一句屢遭批判而至死不改的宣言：「造型藝術不講形式，那是不務正業。」形式美的基本因素包含著形、色與韻，我用東方的韻來吞西方的形與色，蛇吞象，有時感到吞不進去，便改用水墨媒體，這就是我 1970 年代中期開始大量作水墨的緣由，迄今仍用油彩和墨彩輪番探索。油彩、墨彩，一把剪刀的兩面鋒刃，試裁新裝，油畫民族化與中國畫的現代化在我看來是同一實體的左右面貌。

作品是昇華了的現實，她與現實的關係我曾比作風箏，風箏放得愈高愈好，但斷不得線，這線，指的是作品與啟示作品的現實母體之間的聯繫，亦即作者與人民大眾間的感情，千里姻緣一線牽。我遇到了嚴峻的考

驗。在國內、外的展出中，有人欣賞那線，憑著線，他們懂了，似乎這是欣賞美的嚮導。有人認為不需那多餘的嚮導，自己欣賞更自在，應斷掉那線。人民大眾的欣賞水準確乎在不斷提高，「陽春白雪」終將流行成「下里巴人」。自然而然，我那風箏的線在變細，更隱匿，或只憑遙控了，但仍沒有斷，永遠不會斷。如果說我先承白居易的情，則繼後著意探李商隱之境了。

歲月匆匆，今耄矣，又見世事滄桑。為了躲避「破四舊」或煩人的批判，我曾將我的作品分藏親友處，考慮到待我死後總會有後來的趕路人探尋我的足印作參考吧，那時這些生不逢辰的畫圖也許將成為「出土文物」。換了人間，不意圖畫忽有價，我的畫價且大步上升，早已流出去的作品被炒來炒去，一度沸沸揚揚。有了身價，從此不得安寧，索畫的、出賣友誼的、寫匿名信來行兇的、別人為我的畫作案入了獄的……不幸我自己也落入了官司的陷阱，就是那指鹿為馬的〈炮打司令部〉荒誕案件，祥林嫂不願再訴說阿毛的故事，有心人可查閱 1995 年 3 月號《新華文摘》，其中載有《黃金萬兩付官司》，已說得明明白白。鹿死於角，獐死於麝，我將死於畫乎！

<div style="text-align: right">1998 年</div>

黃金萬兩付官司

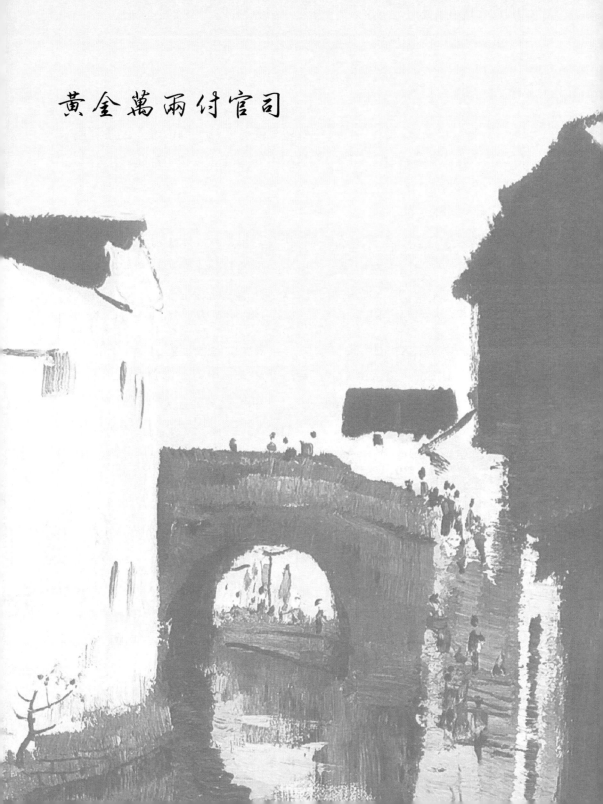

█ 電話潮

1994 年 12 月 29 日，偽作〈炮打司令部〉案在上海中級人民法院再次開庭，於是我家電話鈴聲不斷，來自海內外的問訊頻頻，都是親朋好友及正直人們的關懷，我衷心銘感。這是第二次開庭，第三次電話高潮。我必須將事件作最簡要的介紹：

上海畫店朵雲軒與香港永成拍賣公司，於 1993 年 10 月 27 日聯合主辦中國近現代字畫及古畫拍賣會，事前印出的目錄中有兩幅冒我之名的偽作，一幅《鄉土風情》，另一幅〈炮打司令部〉。我當即通過文化部藝術市場管理局，正式通知朵雲軒，請撤下兩幅偽作。對方不撤，結果〈炮打司令部〉以 528,000 港幣拍賣成交，並宣揚此畫創他們這次拍賣的最高價。海外報紙直截了當諷刺「這是利用毛澤東誕生百周年的熱潮，不擇手段牟暴利」，赤裸裸揭穿了交易的醜惡本質。我當即在《人民日報·海外版》撰文《偽作〈炮打司令部〉拍賣前後》，揭露真相。而朵雲軒卻咬定此畫確是吳冠中所作，並宣言不須吳本人承認，他們自有權威鑑定。我於是委託中央工藝美術學院，於 11 月 30 日代我以侵犯姓名權、名譽權為由，向上海中級人民法院起訴。

1994 年 4 月 18 日，上海中級人民法院民事庭開庭審理，我家第一次電話如潮。

辯論焦點針對畫的真偽問題。畫面畫毛澤東右手持毛筆的半身像，背景書：炮打司令部，我的一張大字報，毛澤東（原畫上分行書寫，無標點，左下角落款：吳冠中畫於工藝美院一九六：年。這是一幅完完全全抄襲王為政先生原作的劣作（包括毛澤東手書字樣）。1967 年 8 月 5 日《人民日報》頭版套紅發表《炮打司令部 —— 我的一張大字報》後，當時中

央工藝美術學院學生王為政便以此題材創作了這幅主席像，還煞費苦心地從毛主席已發表的許多手書稿中，集合拼湊成畫中字樣。偽作者抄襲了王的作品，並加上吳冠中畫於工藝美院一九六：年。被告說「六：」就代表「六六」。也罷，1966 年誰敢以 1967 年發表的重大政治題材作畫，而且公然署名？當時批判個人主義，誰作畫也不署名，王為政也只蓋了個「掃除一切害人蟲」的印章。我這個被剝奪創作權的反動學術權威，更是吃了豹子膽，也不可能書寫自己的姓名。被告在法庭上居然說，當時作為學生的王為政 1967 年之作，是抄襲了 1966 年吳冠中老師之作（即今日之偽作）。

30 年代，我曾從潘天壽老師學過傳統中國畫，以臨摹山水、蘭竹為主，從未畫過人物，在油畫中則主要畫人體。40 年代後便沒有接觸水墨工具。留學返國後，70 年代中開始探索彩墨畫創新，採用大板刷及自製滴漏等工具，強調對比，突出節奏，畫面與傳統中國畫程式差距甚大，我這些表現手法完全不適合表現受物件局限較大的肖像畫，故迄今我從未用水墨畫過肖像。偽作張冠李戴，一味為獲利而存心欺蒙，根本不顧及風格手法之迥異。

這次開庭沒有做出判決，法律專家們認為此案主要是侵犯著作權，於是我又決定聘請北京縱橫律師事務所沈志耕律師和上海天人律師事務所柳三泓律師，另以侵犯著作權為由向上海中級人民法院起訴。立案後，根據法律程式，撤去了前一個訴訟請求。

就在智慧財產權案即將開庭的前一個多月，1994 年 11 月 18 日，我家發生了第二次電話高潮，這次大都是來質疑，甚至質問，大家都感到驚訝。

我沒有訂上海《文匯報》，原來這天的《文匯報》上，刊發了這樣一條消息：

黃金萬兩付官司

本報訊（記者徐亢美）老年畫家吳冠中不久前令人費解地向上海市中級人民法院提出了撤訴申請。日前，經裁定，市中院民事審判庭根據法律規定，准許其撤回起訴。於是，在海內外媒介上熱鬧經年的吳冠中「〈炮打司令部〉假畫案」落幕，被告上海朵雲軒及香港永成古玩拍賣有限公司自然退出本案。吳冠中在交出減半收取的 8,800 元案件受理費後，留給人們的仍是一個大大的問號：〈炮打司令部〉一畫，假兮真兮？

此次著作權案的開庭自然照明了這條新聞的面目和背景。早在這條新聞發出前，沈志耕律師為二次開庭已向法院提供了有力證據，即中華人民共和國公安部的刑事科學技術鑑定，證明偽作上的落款署名不是吳冠中親筆所寫。被告這回感到情勢嚴峻，於是朵雲軒向法院提出了管轄權異議，說官司要到香港去打，被法院駁回。永成則乾脆不應訴了，後未出庭，似乎已山窮水盡，朵雲軒便炮製了這條新聞，《文匯報》記者未與法院或原告核對便排上版面。

我不了解世界上哪些國家或地區的法律是保衛偽劣假冒或縱容污蔑他人人格的。就說香港，大約是 1994 年 9 月分前後，因《東週刊》發表了一篇有損香港大學法學院院長張五常教授名譽的文章，張訴訟，《東週刊》雖道歉，法院仍判定罰款 240 萬港幣。這消息《北京晚報》亦曾轉載。

這回著作權案開庭，辯論的焦點已轉到法律適用方面，朵雲軒出示了他們專家證明偽作系我真作的鑑定書，我的律師建議請出這幾位專家到法庭作證。令人驚訝的是，這幾位專家在答辯中對我的繪畫風格、作法，及一般鑑定知識等等一問三不知，他們全是朵雲軒的職工，他們這個鑑定小組是在偽作早已賣掉而我向法院起了訴，為開庭而受命組合的。案件雖尚未判決，但人們在樂觀中等待著這宗明知故犯、公然販賣假畫案的結果，

因這首例美術假畫官司，關係到今後對偽造、販賣冒名作品是開綠燈還是紅燈的問題。繪畫的真假，有時確乎難於分辨，尤其有些古畫更是情況複雜，但有時也能一目了然。這幅〈炮打司令部〉偽作，根本毋須在藝術問題上糾纏，因為這是「文化大革命」中的現實問題，是特定政治史實案件。眾目睽睽，凡經歷過「文革」的人們，不用查資料，都能立即做出確切、深刻的答案。請教大量正直的歷史見證人吧，他們遍布全國、全球，他們注視這宗官司，也正因由此喚起各自苦難的回憶吧！去年，我隨全國政協李瑞環主席訪北歐，每到一個國家，當地使館工作人員、留學生、華僑，都曾向我問及這宗非同尋常的假畫案真相。

這樣黑白分明的事實，加之已有明文立法，我起先將事情看得很簡單，以為很快就能解決，然而一年多的時光流去了。事不息，人不寧，我依然不能恢復正常的創作生涯。一寸光陰一寸金，七十五歲晚年的光陰，實在遠非黃金可補償，黃金萬兩付官司，我低估了人的生命價值！

一年來，我天天默念著朱自清的《匆匆》，還有法國 19 世紀詩人拉馬爾丁的《湖》。《湖》是情詩，但其對生命流逝的敏感深深刺我內心，試譯其開篇第一句寫湖水：「就這樣！永遠推向新的邊岸，我們能夠？曾經能夠？拋一天錨，僅僅一天！」

我拋不了錨，雖來日無多，眼看光陰白白流逝，也無法拋錨！我企望我家第四次電話鈴響的高潮，誰知何時？

▍牌坊其厄

朵雲軒與永成聯合拍賣，很明顯，是利用朵雲軒老字型大小的信譽招徠買主。榮寶齋也幾度與香港「協聯」聯合拍賣，榮寶齋負責作品真偽的鑑定。有一回他們的拍賣目錄中，出現了冒我之名的偽作，我電話通知榮

黃金萬兩付官司

寶齋，他們立即撤下偽作，保護老字型大小的聲譽。最近報導榮寶齋拒絕回扣，只憑貨真價實作經營，這是值得表揚的老字型大小風格，也只有這唯一的正道，才能建立、保持名店信譽。正規拍賣行如失誤拍出了贋品，買主在一定期限內證實其偽，則可退貨。信譽建立在有錯必糾的實事求是作風中。遮醜，欲蓋彌彰，則將徹底摧毀百年老店。令人痛惜的是，名店、名牌在經濟大潮中眼紅偽劣假冒能輕易獲暴利，便大膽出賣自己的聲譽，殺雞取卵。朵雲軒推託該偽作是永成所提出，管不了對方。中外合資或合作，首先應考慮到民族利益與國家信譽，聯合拍賣中如對方提供黃色、反動的作品，你朵雲軒又管不了對方，怎麼辦？

新華社四川分社主辦的《蜀報》於 1993 年 8 月 21 日報導了一條新聞，標題是《上海朵雲軒首次拍賣蜀中畫家作品 —— 彭先誠〈貴妃出浴圖〉竟是贋品》，文如下：

《蜀報》成都訊（記者蔣光耘）記者近日獲悉，在解放前就開始經銷字畫的上海老字型大小朵雲軒首次舉行的拍賣活動中，拍賣一幅四川著名畫家彭先誠的彩墨畫〈貴妃出浴圖〉，竟是一幅極為低劣的贋品。

據畫家自己介紹，此事他是今年 5 月從一朋友口中得知的，當即便給上海朵雲軒去信，講明此畫系別人仿製的贋品。朵雲軒藝術品拍賣公司在復函中稱：這是由於他們工作中的缺點和考慮不周所致，但現在他們是受客戶委託拍賣，已刊入拍賣圖錄之中，公司單方無權撤下。

據悉，這幅編號 117，底價為 1.2 萬 —— 1.5 萬元的〈貴妃出浴圖〉，在 6 月的拍賣活動中，以 2.2 萬元成交……

報導不必再抄下去，贋品之出手沾了老字型大小的光。當記者問畫家為何不訴諸法律，畫家說打官司是件相當耗精力的事，只希望國家能儘快整頓一下字畫市場。那次朵雲軒是單獨經營拍賣，不存在管得了管不了對

方的問題，於是創造「印入圖錄便無權單方撤下」的彌天大謊，這是你家行規？真是欺侮老實人，欺侮老百姓。

我曾年年走江湖，踏遍祖國的角角落落，看到一些尚殘留的貞節牌坊。封建時代的貞操觀已不適應於今朝，但當年的貞節烈女犧牲了終生生活的幸福，牌坊之矗立是以生命為代價的，來之不易，非一般人所能企及，因之鄉間罵人：「又要當婊子，又要樹牌坊」，含義是廣泛的，不僅僅指蕩婦。貞節牌坊早已淘汰，烈士紀念碑永遠受人朝拜。我想起牌坊或烈士碑，都緣於有感成功與榮譽來之不易。但唯利是圖的經營方針中，名店名牌已在變質，牌坊其厄！有人來傳言，朵雲軒想和解了，我問什麼前提，答：吳先生以為是偽作，他們尊重吳先生的意見（仍保留他們認為是真作的意見 —— 其實就是保個面子）。他們想這樣保住自己的名聲，這是他們想保住老店信譽的最後上策吧，牌坊其厄！

唐僧之肉苦

老伴大病後，尚未痊癒，夜靜燈明，我陪她並坐沙發上閒話，話題總圍繞共度過的五十個春秋往事。我先學工程，棄而從藝，一味苦戀美術而不考慮生計，真是太任性了。我們戀愛時，她的父親就擔心學藝術的日後總是貧窮，為她著想，不同意我們的結合。她年輕單純，也任性了，隨我投入了預料中的貧窮苦難之海。人生一瞬，今日白髮已滿頭，不意我的畫價不斷上漲，我成了海內外商人眼中的唐僧肉，被齧咬得遍體鱗傷，我們幾乎遭到殺身之禍。

約四年前，自稱「來自國防前線的戰士」送來一封信，要我為他們戰士畫若干幅畫，必須精品，同時告誡我考慮我及我家人的安全。我們報了案。感謝北京市公安局同志們經幾個月認真、細緻的偵察、研究，某一

黃金萬兩付官司

天，他們突然來到我家蹲點，說「戰士」當天就可能上門作案。嚇得我家小保姆直發抖。大約過了一小時，公安人員手中的電話報警，告知案犯已在來我家途中被截獲。據後來報導，這夥案犯中的主犯在濟南已有殺人前科，早在被追捕中，這次被捕，很快便被槍決了。

70 年代末，為人民大會堂湖南廳製巨幅湘繡「韶山」，湖南省委邀我到長沙繪巨幅油畫「韶山」作繡稿。我被安排住入湖南賓館，因那裡的大廳便於作巨幅油畫。畫成後，湖南賓館要求我作一幅巨幅水墨懸掛廳堂。我便作了巨幅〈南嶽松〉，畫面大於整張丈二匹宣紙，賓館酬我一箱湖南名酒白沙液。此畫曾發表於某刊物，事隔二十餘年，漸漸淡忘。終於出事了，約兩三年前，有婦女攜女兒從湖南來京找到我家舊居，哭哭啼啼要見我，我兒子接見了她們。湖南賓館那幅〈南嶽松〉被換了一幅偽作，在賓館開省政協會議時，被一位有眼力的政協委員發覺，於是案發。後來破案了，人、贓俱獲，巨畫尚未出手，案犯就是來京找我求訴的那位婦女的丈夫。當地估價此畫值一百萬元，盜竊物價值一百萬元，該判何罪？我沒有接見不明其真相的啼哭婦女，我也無由插入案件。後來案犯的律師又從湖南趕來找我，我也無接見的必要。事隔大約兩年，不相識的案犯從獄中給我來信，表示懺悔，並說出獄後要學習繪畫云云，我願他先學做正直的人。

作完巨幅油畫韶山，湖南省委徵求我對報酬的意見，我只提一個唯一的願望：派一輛專車讓我在湖南省內尋景寫生。就是這一次，我無意中發現了張家界，大喜，撰文《養在深閨人未識 —— 張家界是一顆風景明珠》，發表在 1980 年元旦的《湖南日報》。後來張家界揚名海內外，成為旅遊熱點，最早的導遊手冊上，將我的撰文列於篇首。我們在張家界住在工人們的工棚裡，我借工人伙房的擀麵大案板，由幾個人幫助抬到大山腳

下當寫生畫板，畫了幾幅水墨風景。其中寬於二公尺高於一公尺的一幅，曾公開展出，印入畫集，後經人要求贈給東北某大賓館，還付給我三百元材料費。事過二十餘年，幾個月前，由友人介紹求我給鑑定一幅畫，說那畫來自哈爾濱外事辦公室，原來就是那幅寬於二公尺的張家界，大幅畫被疊成了一本雜誌大小的一厚疊塊塊，這能是堂堂正正拿出來的嗎？

北京一家著名週刊 × 年紀念時，我應邀贈了一幅〈春筍〉，並被印入該刊紀念刊中。約四年前，海外藏家買到了這幅落款 ×× 週刊紀念的作品，消息回饋到週刊辦公室，一查，此畫曾由某美編借出，留有收據，便問這位美編，答：此畫由吳先生本人借去出版了。追問：應請吳先生寫個借條。答：吳先生已定居香港。辦公室很快與我直接取得了聯繫，眼看破案在即，美編說畫已取回，他照印刷品仿了一幅偽作。

故事實在數不清了，我曾在《光明日報》發表過一文《點石成金》，傾吐情誼被金錢吞滅的悲涼。新故事仍在不斷發生。由於價高，買方千方百計通過各種管道要讓我親眼鑑定，因之海內外接連不斷寄照片來請我鑑定，百分之九十以上是偽作，偶有真的，則其間往往潛藏著令人驚訝的故事。有些畫商也許會感到請吳冠中鑑定他的作品，總說是假的 —— 我能冒領兒女嗎？！我覺察冒我名的偽作正在大量繁殖，蛆蟲的繁殖速度何其驚人！

《西遊記》其實早就告誡人們，唐僧肉是苦的。據說朵雲軒也在訴苦，他們不得不吞下自己釀造的苦酒、黃連。

老伴體弱，說多了話便累，我們不想再回憶如許醜聞，倒是在醜事中，我更了解到人際關係的底層。善良的人們，年輕的朋友，你們見到的人不少，你們幾曾見過人的心魂？我不幸而成為唐僧之肉，卻有幸窺見了形形色色的白骨精、黑骨精，光怪陸離的人間幻變之景！

婁阿鼠新市場

「兒子無才能，找些小事情做做，千萬不可當空頭文學家和美術家。」我忠實遵循了魯迅先生的遺教。蔣南翔任高教部長時，在一次報告中談道：「給我足夠的條件，我可以培養出五十個傑出的科學家，但我不敢保證培養出一個傑出的藝術家。」我當時一聽便起共鳴，並因有理解藝術本質的高教部長而深感欣喜。誰培養了魯迅？半殖民地的祖國、苦難落後的人民、專制獨裁的統治、傳統文化的深厚功底、西方文化的素養、犀利的眼力、敏銳的感覺、超人的智慧⋯⋯還有：硬骨頭。誰能集中那麼多條件和機遇呢？而成功的出色藝術家，確乎有其非一般人所具備的條件和機遇。我不讓我的孩子學畫，怕他們當空頭美術家。但我一輩子當美術教師，學生們既然進了修道院，我嚴格要求他們同我一樣當苦行僧，否則不如還俗。西方古代有一位國王說：「詩人像一匹馬，不能不給牠吃，不吃要餓死；又不能吃得太飽，吃得太飽它就跑不動了。」這番話，正道出了藝術家的命運。雖甘於苦難，學藝者沒有不想獲得驚人成就的，但絕無捷徑。梵谷、李賀等短命天才，畢竟只是鳳毛麟角，藝術之成長大都依憑漫長歲月的艱苦耕耘，「大器晚成」是藝術成熟的普遍規律，王母娘娘的蟠桃三千年成熟，倒像是揭示了藝術創作規律。最近，一位人過中年的畫家請我題詞，我贈言：「佳釀晚晴熟，霜葉吐血紅。」

我年輕時進藝術學校，發現同學們的文化水準普遍偏低。當時確有不少學生因考不取正規中學或大學，便只好學美術、音樂及體育等最不受重視的學科。我的大量同學、學生早改行了，淘汰了，固然大都由於社會環境，迫於生計，但也有自身的因素，缺乏較深的文化素養，在藝術道路中難於不斷深入探索。路遙知馬力的「力」，往往呈現在文化素養中，故解放後的藝術院校，對文化課的要求日益嚴格。繪畫絕非那麼輕易能獲得成

就，它是苦難的事業，學畫甚至是靈魂的冒險，但卻反被誤會為最方便的行當，湧入這個行當的人越來越多，專業的、業餘的、速成的，空頭美術家滿天飛揚。書畫被作為業餘愛好，修身養性，美意延年，是普及美育的方向，應予以鼓勵提倡，但今天書畫有了價，於是「書畫家」遍地崛起，如雨後春筍。空頭美術家之易於成活，也因環境優越：寰宇美盲多。

真正優秀的文學藝術之誕生，都是作者真誠感情的傾吐，感到非寫不可，非畫不可，動機毫無功利目的。優秀作品最終產生社會價值、商業價值，往往為作者始料所不及。如今逆其道而行之，一味為賺錢、騙錢而粗製濫造，畫家等同於乞食者。無論東方西方，外國街頭近乎乞食者的賣藝人也不少，但外國的窮藝人倒是本本分分憑自己的手藝謀食，冒名偽造他人作品的情況少見。到巴黎蒙馬特廣場去買一幅畫，你看中了，品質價格合適就可買，價錢不高，上不了大當，那裡也絕不會有假冒馬諦斯等名家之作。外國人，老外，來到中國，也許覺得東西都便宜，買了冒名偽作書畫的情況比比皆是，他們先是感到震驚，於是了解到中國人真狡猾，無道德、無恥。一位香港客人來北京買畫，打電話問 × 書店有沒有 ×× 名家的作品，回答說有；××× 的呢，也有；×××× 的呢，也有。任你點任何名家的作品，貨色齊全，客人於是請了一位畫家朋友一同去畫店選畫，老闆一見同來一位知名畫家，回答說：「管倉庫的將鑰匙帶走了，今天看不成。」

著作權法頒布不是為了錦上添花，而是為了確切保護智慧財產權，促進我國文化事業的健康發展。法律不是抽象的，有具體明文規定，凡製作或銷售冒名假畫均屬侵犯藝術家著作權的行為，違法所得數額巨大或情節嚴重的，除處罰金外，可判三年以上七年以下有期徒刑。而朵雲軒竟公然宣稱他們的拍賣行規，說拍賣作品真偽毋須畫家本人認可，否則他們以後

黃金萬兩付官司

拍賣就無法進行。此話有「道」，否則作偽者們憑什麼生存呢？作偽者之族真要感謝朵雲軒的救苦救難，不，豈止救苦救難，更為他們開闢了廣闊的新市場。偽作〈炮打司令部〉的作者尚躲在法紀之外，正在慶倖吧？你，你顯然學過畫，你顯然知道王為政，知道我，你可能還認識我們！無疑，你識字，但不知你寫不寫日記呢？如果將這本真實的日記發表出來，倒是震撼人心的不朽之作。你在獰笑、內疚、戰慄？……你仍平靜地生活著，與妻、兒、父、母、朋友天天見面，談笑自若？尼采宣布上帝已死亡，只有你，能夠站起來宣布「真人復活了」！但你畢竟只能永遠躲在陰暗裡。看來也許你比婁阿鼠幸運多了，因為況鐘比你早死。今日呼籲況大人，只緣阿鼠太倡狂！

載《光明日報》1995 年 1 月 18 日

横站生涯五十年

　　倫敦，1949 年。公共汽車上售票員胸前掛個袋，將售票所得的錢往袋裡扔，如北京常見現象。我買了票，付的是硬幣，售票員接過硬幣，尚未及扔入袋，便立即找給我鄰座一位紳士模樣的先生，他付的是紙幣，須找他錢。但他斷然拒絕接受售票員剛從我手裡收的硬幣，售票員於是在袋中另換一枚硬幣找他。我被歧視，我手中的英國硬幣也被英國人拒收。巴黎，在街頭排隊等候公共汽車，車來了，很空，排隊的人亦寥寥，我在排尾，前面的人都上車了，我正要跨步上車，車飛快開走，甩下我這個黃臉人。中午，美術學院的學生大都在就近餐廳用餐，每人托個菜盤，付餐券後，由工作人員給分一份菜，分給我的肉總比別人的小，或者僅是一塊骨頭，後來幾個中國同學碰面聊天，原來大家的待遇正相同。在課室裡，老師、同學很友好，甚至熱情，藝術學習中無國籍了，藝術中感情的真偽一目了然。是西方藝術的魅力吸引我漂洋過海，負笈天涯。為了到西方留學，我付出了全部精力，甚至身家性命，這個美夢終於實現了，但現實的巴黎不是夢中的巴黎，錯把梁園認家園，我雖屬法國政府的公費留學生，但卻是一個異國的靈魂失落者。學習，美好的學習，醉人的學習，但不知不覺間，我帶著敵情觀念在學習。我不屬於法蘭西，我的土壤在祖國，我不信在祖國土壤上成長的樹矮於大洋彼岸的樹。「中國的巨人只能在中國土地上成長，只有中國的巨人才能同外國的巨人較量」，這是我的偏激之言、肺腑之言。

　　北京，1950 年。大概由於也吃過那麼多苦，常常想起玄奘，珍惜玄奘取來的經典。我將取來的經傳給美術學院的學生，從此我被確認為資產階級形式主義者，承受各式各樣的批判。從童年到青年，我認識的祖國是苦難的祖國，我想在作品中銘刻這深重的苦難。冰凍三尺，非一日之寒，解放初期的鑼鼓和彩旗豈能掩住百年的貧窮真實，但我構思的作品一幅也

不許可誕生，胎死腹中，最近我發表了短文《死胎》，抒寫五十年前胎死腹中的母親的沉重。無法觸及深層的社會題材，我改弦易轍，改行作風景畫，歌頌山河，夾雜長歌當哭的心態。離開巴黎，我對西方的敵情觀念並未消減，反而更為強烈。每作畫，往往考慮到背後有兩個觀眾，一個是我的老鄉，一個是西方的專家，能同時感染他們嗎？難，我以我這一生拚搏在這個「難」字上了。

我經常參加全國性的大型美展之評選。「內容決定形式」成了美術創作的法律，於是作品成了政治口號的圖解，許多年輕人很用功，很認真，赤膽忠心，但不理解造型美的基本規律，製作了大批無美感的圖畫。我自己在教學中仍悄悄給學生們灌輸形式美的營養，冒著毒害青年的罪名。果然有一位學生被直接毒害了，他的畢業創作我評五分，但系裡用集體評分辦法改評為二分，不及格，影響畢業。1979 年是大手筆在中國大地上劃出的一條歷史分界線，我有幸被劃入 80 年代。從 1979 年起，我公開發表在教室裡對學生的悄悄話《繪畫的形式美》、《內容決定形式？》、《關於抽象美》。毫不掩飾地說，我發表這些必然引火焚身的文章，確是懷了救救中國美術的心情，救救中國美術是為了與外國美術較量，我的敵情觀念始終沒有淡化，雖然自己倒站在了中國美術界主流派的敵對方位，成為眾矢之的。

與外國的交流多起來，形式美、抽象美等等早都成了流行語，時髦話，但天下永不太平，我又惹了是非，是對待筆墨和傳統的立場問題了。

祖先的輝煌不是子孫的光環，近代陳陳相因、千篇一律的「中國畫」確如李小山呼籲的將走入窮途末路。我聽老師的話大量臨摹過近代水墨畫，深感近親婚姻的惡果，因之從 70 年代中期起徹底拋棄舊程式，探索中國畫的現代化。所謂現代化其實就是結合現代人的生活、審美口味，而現代的生活與審美口味是緣於受了外來的影響。現代中國人與現代外國人

有距離，但現代中國人與古代中國人距離更遙遠。要在傳統基礎上發展現代化，話很正確，並表達了民族的感情，但實踐中情況卻複雜得多多。傳統本身在不斷變化，傳誰的統？反傳統，反反傳統，反反反傳統，在反反反反反中形成了大傳統。叛逆不一定是創造，但創造中必有叛逆，如果遇上傳統與創新間發生不可調和的矛盾，則創新重於傳統。從達文西到馬諦斯，從吳道子到梁楷，都證實是反反反的結果。中國近代畫家中有思想有創造性者首推石濤，他的「一畫之法」闡明了他對「法」的觀念，認為法服從感受，每次感受不同，法（也可說筆墨）隨之而變，故曰「一法貫眾法」「無法而法乃為至法」。別人攻擊他沒有古人筆墨，他的畫語錄可說是針對性的反擊：即使筆不筆，墨不墨，畫不畫，自有我在。

「筆墨」誤了終生，誤了中國繪畫的前程，因為反本求末，以「筆墨」之優劣當作了評畫的標準。筆墨屬於技巧，技巧包含筆墨，筆墨卻不能包括技巧，何況技巧還只是表達作者感情的手段和奴才。針對以上情況，我發表了《筆墨等於零》的觀點，這個零，是指筆墨價值的統一標準，故開宗明義，我強調：「脫離了具體畫面的孤立的筆墨，其價值等於零。」我自己同時在油彩和墨彩中探索，竭力想在紙上的墨彩中開闢寬廣的大道，因不少西方人士認為紙上的中國畫沒有前途了。由於敵情觀念和不服氣吧，願紙上的新中國畫能與油畫較量，以獨特的面貌屹立於世界藝術之林，從這個角度看，我對中國畫不是革命黨，倒屬保皇黨了。

魯迅先生說過因腹背受敵，必須橫站，格外吃力。我自己感到一直橫站在中、西之間，古、今之間，但居然橫站了五十年，存在了五十年，緣於祖國正在大步前進，文藝作家享受到日益寬容的氛圍，今值大慶之年，以此短文回顧昨日，祝賀今天和明朝。

載《文匯報》1999 年 10 月 9 日

他和她

他和她

　　1987 年夏天，他訪印度後返國，經曼谷轉機，停留兩天。畫家，他愛走遍天涯，到處尋找形象特色。第一次到曼谷，當然要抓緊時間看風光。但這回異乎尋常，他住下後第一件事便是跟同機到曼谷的駐外使館的夫人們去金首飾店買了一個金鐲子。他根本不懂首飾的品質和行情，只聽這些夫人說曼谷的金首飾成色最好，又便宜，她們都不會放棄這個好機會，於是他跟去買了這個手鐲，式樣是老式的，而別人都買新潮型的項鍊。夫人們問他為什麼買這老式手鐲，他感謝她們旅途的照顧，又帶他這個大外行來買金首飾，便吐露了自己的故事和心願。1946 年，他考取公費留學要到法國去，沒有手錶，很不方便，但沒有餘錢買錶。他新婚的妻子有一隻金手鐲，是她母親送她的，他轉念想將手鐲賣了買手錶，她猶豫了，說那是假的，不值錢。她在母親的紀念與夫妻的情意間彷徨了，幾天後，對他說那是真金的，讓他去賣了買手錶。風風雨雨四十年過去了，她老了，他今天終於買到了接近原樣的金手鐲，奉還她。

　　她如今不愛金鐲子，年輕時也並不愛金鐲子。他出國留學時，她初懷孕，其後分娩、餵奶，便無法再在南京教小學，於是住到了他的老家，江南一個小農村裡，自然更不需要金鐲子了。三年的農村生活很清苦，但他的父母很疼愛這位湖南媳婦，無微不至地照顧她，勝過親生的女兒。家務都不讓她做，她專心撫育新生的孩子，孩子的沒有見過面的爸爸遠在巴黎，小孫孫更是爺爺奶奶的掌上明珠。鄉村生活平淡而單調，她給他的信總是日記式的平鋪直敘。有一次，她跟婆婆坐著小木船到十里外小鎮上去給孩子買花布做衣裳，她描寫途中的風光和見聞，便是書信中最有文采的情節了。從農村寄封信到巴黎，郵資是不小的負擔，她不敢勤寄，總等積了半月以上的日記才寄一次。信到巴黎，他哆嗦著拆開，像讀《聖經》似的逐句逐字推敲、揣摩。有一回他一個半月沒收到她的信，非常焦慮，何

以他父親也不代復一信呢？原來她難產，幾乎送命，最後被送到縣裡醫院全身麻醉動了大手術，母子僥倖脫險，她婆婆為此到廟裡燒了香，磕了頭。

吳冠中夫婦

　　他的公費不寬裕，省吃儉用，很想匯點錢給她，但外幣的黑市與官價差距太大，無法匯。有一次，他將一張十美元的票子夾進名畫明信片，再裝入信封掛號寄回國，冒險試試，幸而收到了，她的喜悅自然遠遠超過了那點美元的價值。有一年秋天豐收，村裡幾家合雇一條大木船到無錫去糶稻，公公和婆婆要讓她搭船到無錫去玩，散散心，城裡姑娘在這偏僻農村一住幾年，他們感到太委屈她了，很內疚。但她看到家裡經濟太困難，玩總要花點錢，不肯去，說等他回來再說吧。她的哥哥在南京工作，有一回

他和她

特地趕到鄉下來看她,她教孩子叫舅舅。那真是一次貴客臨門的大喜事,引得鄰居們都來看熱鬧:來了一個湖南舅舅。農村裡婚嫁都局限在本村本鄉,誰也沒有見過湖南親家。

他和她萍水相逢於重慶,日本人打進了國土,江南農村的他和湖南山村的她都被趕到了重慶。他於藝術院校畢業後在沙坪壩一所大學任助教,她於女子師範學校畢業後也到那所大學附小任教,由於他的同學當過她的美術老師,他們相識了,同在沙坪壩住了四年,四年的友誼與戀愛,結成了終身伴侶。他眼裡的她年輕、美貌、純潔、善良。他事業心強,刻苦努力,一味嚮往藝術的成就。但她並不太理解或重視他的這些品格,只感於他的熱情與真誠。她的父親曾提醒過她,學藝術的將來都很窮。她倒並不太在乎窮不窮,她父親是一個普通公務員,家裡也很拮据,她習慣於儉樸,無奢望,她只嫌他脾氣太急躁,有時近乎暴躁,在愛情中甚至有點暴君味道。她幾次要離開他,但終於又被他火樣的心攫住了,她不忍心傷他,她處事待人總不過分,肯隨和。但後來她亦常有怨言:除了我,誰也不會同你共同生活。1946 年暑天,他考全國範圍的公費留學,雖只有兩個繪畫名額,他下決心要考中,她不信,後來真考中了,她雖高興,也並非狂喜。此後,她成了妻子,生育、撫育孩子,放棄了自己的工作,忍受別離,寂寞的,默默的,無怨言。

他唯一的一件毛衣,紅色的,是她臨別時為他趕織的,他很珍惜這件毛衣。有一年春天,他同一位法國同學利用假期帶著宿營的帳篷,駕僅容兩人的輕便小舟順塞納河而下,一路寫生。但第一天便遇險,覆舟於江心,他不會游泳,幾乎淹死,他身上正穿著那件紅毛衣,帶著那個金鐲子換來的手錶,懷裡有她的相片。幸而他最後還是獲救了,直到他回國後她才知那毛衣曾陪他一同淹入過美麗的塞納河。有一回,他托便人帶回國很

漂亮的毛線，想讓她自己織件紅毛衣，那是 1949 年巴黎最流行的一種玫瑰紅，她用來織了兩件小孩的毛衣，第一件先給她老家的姪兒，第二件才給自己的孩子，她長得美，自己不稀罕打扮吧！

　　野心勃勃的他一心想在巴黎飛黃騰達，然後接她到法國永遠定居。有人勸他不要進學校以免落個學生身分，這對成名成家不利。但他還是認為應進學校認真學習，摸透人家的家底，同時他是公費生，按規定也必須進正式學院。無疑，他學習是拚命的，對愛情和藝術他永遠是那麼任性、自信。三年下來，他感到已了解西方藝術，尤其是現代藝術的精髓，但更明悟到藝術的實質問題，藝術只能在純真無私的心靈中誕生，只能在自己的土壤裡發芽，他最愛梵谷，感其虔誠。他吃了三年西方的奶，自己擠不出奶來，他只是一頭山羊吧，必須回到自己的山裡去吃草，才能有奶。祖國解放的洪流激起了海外遊子的心花，他想立足於巴黎的「意志」開始動搖。他給她的信中談這個最最要緊的問題時，她拿不定主意，不知如何答覆，她確乎不很理解藝術，更不理解藝術家創作的道路，但她願他的事業能如願，大主意只能由他拿，而她自己並不想一輩子住到外國去。她經常做夢了，夢裡永遠為他不再來信而焦急，一直到今天，頭髮斑白了的她，還偶然在夢中因等不到他在國外的來信而憂慮。他比她自私，他太重視自己的藝術生命，在回國與否決定性問題中她不過是天平上的小小的砝碼，但在關鍵時刻，小小的砝碼卻左右了大局。

　　1950 年秋，他終於回到了北京，他接她和三歲的孩子到北京定居，開始過團聚的小家庭生活。他在美術學院任教，他的學術觀點總遭到壓制、批判，他被迫搞年畫、宣傳畫，心情很不舒暢。她又開始小學教師的工作，整天在學校裡忙，晚上還帶回許多要批改的作業。她疲於對付工作和生活，愛情嘛，似乎將忘懷了。她又懷了第二個孩子，將分娩，在家休

他和她

息，陣痛難受，而他正專注於一幅關於勞模題材的創作，對她體貼很不夠，她感到傷心，作畫的事有那麼要緊嗎？！而他既沒有畫好這幅畫，又未能索性停筆坐在床前守著痛楚中的她，也為此永遠感到內疚，深深譴責自己的自私，這樣的靈魂深處能誕生藝術之苗嗎？！

　　他後來終於被排擠出美術學院，調至大學建築系任教，教繪畫技巧，倒也避開了「左」的文藝思潮的壓力。她也一同調到大學的附小任教。他們居住的條件改善了，他的母親從農村來到北京，照管小孫孫們。他的野心，或者說他對藝術的抱負並不因被批判而收斂，他不服氣，更加發憤作畫，奮力畫無從發表或展出的自己想畫的畫。經常因作畫耽誤吃飯的時間，又將有限的工資花在作畫的材料上，寒暑假還自費去井岡山等遠地寫生。她開始不滿，甚至有些氣憤，認為沒有必要這樣自討苦吃，憑已有的能力教課不是綽綽有餘了嗎？她回憶在沙坪壩時他專心攻讀法文，那是為了想到法國去，既然已留學回來，何苦還這樣苦幹，總是生活得那樣緊張，她從心底不高興，她不止一次地發誓：不管你有多大本領，下輩子再也不嫁你了。他聽了何嘗不感到深深的委屈和苦惱。他與她的戀愛起步於年輕和熱情，如今卻逐漸暴露彼此的巨大差異，他們不是同路人，他們間的距離在一天天擴大。他們已有了三個孩子，她擔負著整個家庭的安排，照樣照料他的生活，他很少管家務，一味鑽研自己的藝術，能說不是自私嗎？他也感到痛苦的內心譴責，但不能自拔。

　　一次工作的調動逐步消除了他與她之間在不斷擴大的隔閡。自從提出了「雙百」方針，文藝界松了一口氣，他被調到新成立的藝術學院，回歸美術教學的本職。接著，她也被調到這學院搞美術資料工作。她教孩子們時一向認真負責，並感到是生活中的安慰，如今面對這外行工作，接觸的又都是大學生了，很心虛。她本來只關心他的飲食起居，不過問他的藝

術，她嫁他，並非由於重視他的藝術，當他留學歸來在高等學府任教，她感到就可以了，她看到他帶回的大批高級畫冊，許多都是裸體畫，她不欣賞，尤其還有近代的馬諦斯、莫迪利亞尼等等，很反感。至於他自己的作品，她也無從辨其優劣，她根本不評論，那與她有什麼相干呢？而現在，她整天要同美術畫冊、畫片、史論著作打交道，不得不開始向身邊的他請教了。古今中外，她淹沒在美術的海洋中，他教她游泳，他收了一個新學生，他們像是被介紹而初相識的朋友。不過她並不肯定全聽他的話，她認為他太主觀。他每次陪她一同看畫展，在每一件作品前講解給她聽，教她，她有時肯聽，有時不接受，他往往為她不接受自己的意見而生氣。他教的學生遠比她聽話。他對她盛氣凌人：「教了你還不服受教。」但同事和學生們都對她的印象很好，說她耐心、認真、謙虛，對業務也開始熟悉了。一年、二年、三年、五年……她一眼就能認出范寬、沈周、弘仁、波提切利、郁特利羅、蒙德里安，而且從馬約爾和雷諾瓦的胖裸體中能區別出壯實與寬鬆的不同美感來。

從1950年代中期開始，他每年幾次背著油畫箱到深山、老林、窮鄉、僻壤、邊疆寫生，探索油畫民族化的新路。三十餘年苦行僧的生涯，一箱一箱的油畫堆滿了小小的住室，她容忍了，同情了，並開始品評作品的得失。有一回他從海南島寫生後，因將油畫占著自己的座位，人一直從廣州站到北京，腿腫了，她很難過，其實他寫生中的苦難遠遠不止於此，他不敢全對她講，怕她下次不放心他遠走。他後來寫過一些風景寫生回憶錄，有一則記敘了她第一次見他在野外寫生並協助他作畫的事。那是

1972年年底，各藝術院校師生正在各部隊農場勞動。他們盡了最大的努力，總算獲准短短的假期，到貴陽去探望她老母的病。路經桂林下車幾天，到陽朔只能停留一天一夜。多年來，他似乎生活在禁閉中，早被剝

他和她

奪了擁抱祖國山河的權利。即使只有一天，他渴望在陽朔能作一幅畫。要作畫，必須先江左江右、坡上坡下四處觀察，構思，第二天才好動手。但住定旅店，已近黃昏，因此他只好不吃晚飯，放下背包便加快步子走馬選景。其時社會秩序混亂，小偷流氓猖獗，她不放心在這人地生疏暮色蒼茫的情況下讓他一人出去亂跑，但她知道是無法阻止他這種強烈欲望的，而他又不肯讓她陪同去急步選景，以免影響他的工作，她只好在不安中等待，也吃不下晚飯。當夜已籠罩了陽朔，只在稀疏的路燈下還能辨認道路，別處都已落在烏黑之中。他一腳高一腳低，沿灘江捉摸著方向和岔道回旅店去，心裡很有些著急了。快到旅店大門口，一個黑黑的人影早在等著，那是她，她一見他，急得哭起來了。他徹夜難眠，構思第二天一早便要動手的畫面。翌晨，卻下起細雨來。他讓她去觀光，自己冒雨在江畔作畫，祈求上帝開恩，雨也許會停吧！然而雨並不停，而且越下越大了。她也無意觀光，用小小的雨傘遮住了他的畫面，兩人都聽憑雨淋。他淋雨作畫曾是常事，但不願她來吃這苦頭。她確乎不樂於淋雨，但數十年的相伴，她深深了解勸阻是徒然的，也感到不應該勸阻，只好助他作畫。畫到一個階段，他需搬動畫架，變動寫生地點，遷到了山上。雨倒停下來了，但刮起大風來，畫架支不住，他幾乎要哭了。她用雙手扶住畫面，用身體替代了畫架。冬日的陽朔雖不如北方凜冽，但大風降溫，四隻手都凍得僵硬了。他和她已是鬢色斑斑的老伴，當時他們的三個孩子：老大在內蒙古邊境遊牧，老二在山西農村插隊，老三在不斷流動的建築工地，他倆也不在同一農場，不易見面，家裡的房子空鎖著已三四年，這回同去探望她彌留中的老母，心情是並不愉快的。但她體諒到他那種久不能作畫的內心痛苦，在陪他淋雨、受凍中沒肯吐露心底的語言：「還畫什麼畫！」

這之前，還在「文革」前一年，因院系調整，他調到另一所美術學

院，她調到美術研究機構。後來「文革」中便隨著各自的單位到不同地區的農村由部隊領導著勞動，改造思想。因幾次更換地區，有一段時期，他和她單位的勞動地點相距只十餘華里，有幸時能在星期日被允許相互探望。探望後的當天下午，他送她或她送他返駐地，總送到半途，分手處是幾家農戶，有一架葡萄半遮掩著土牆和拱門，這是他們的十里長亭。當下放生活將結束返京時，他特意去畫了這小小的農院，畫面並飛進了兩隻燕子，是小資產階級的情意了，不宜洩露天機。

回顧在「文革」初期，他得了嚴重的肝炎，總治不好，同時痔瘡又惡化，因之經常通宵失眠。她看他失眠得如此痛苦，臨睡時用手摸他的頭，說她這一摸就定能睡著了。她很少幻想，從不撒謊，竟撒起這樣可笑的謊來，而他不再嘲笑她幼稚，只感到無邊的悲涼和無限的安慰。惡劣的病情拖了幾年，體質已非常差，她和他都感到他是活不太久了，但彼此都不敢明說，怕傷了對方。後來，他索性重又任性作畫，自製一條月經帶式的背帶托住嚴重的脫肛，堅持工作，他決心以作畫自殺。他聽說他留學巴黎的老同學已成了名畫家，回國觀光時作為上賓被周總理接見過，他能服氣嗎？！世間確有不少奇蹟，他的健康居然在忘我作畫中一天天恢復，醫生治不好的肝炎被瘋狂的藝術勞動趕跑了。肝炎好轉後，又由一位高明的盧大夫動大手術治癒了嚴重的痔瘡脫肛，他終生感激盧大夫還給了他藝術生命。面對著病與貧，她熬過了多少歲月，她一向反對他走極端，她勸他休息、養病，但她說不服他。而今他的極端的行動真的奏了效，她雖感到意外欣喜，但仍不願他繼續走極端，她要人，不要藝術，而他要藝術不顧人。

為了躲避「破四舊」，他的大量作品曾分藏到親友家，他深信他火葬後這些畫會成為出土文物，讓後人在中西結合中參考他探索的腳印。三中

他和她

全會的春風使他獲得了真正的解放。他受過的壓抑、他的不服氣、近乎野心的抱負都匯成了他忘我創作的巨大動力。他在三十餘年漫長歲月中摸索著沒有同路人的藝術之路、寂寞之路,是獨木橋?是陽關道?是特殊的歷史時代與他自己的特殊條件賦予了他這探索的使命感。他早先也曾在朦朧中憧憬過這方向,並也猶豫過。終於真的起步了,不可否認,她確是其中一個決定性的偶然因素。在苦難的歲月中,他說他的命運是被她決定的;當他感到幸而走上了真正的藝術之路,他說他的成就歸屬於她的賜予。是怨是頌,她都並不為之生氣或得意,她平靜、客觀。他的小小畫室裡每年、每月、每週誕生出新作品來,如果一個月中不產生更新穎的作品,他便苦惱。她勸他:哪能每月創新,這樣的創新也就不珍貴了。這勸慰對他毫不起作用,她為之生氣,她尤其生氣吃飯時刻他不肯放下工作,孩子們都獨立生活了,只剩老兩口一起吃飯,還一前一後,她做好了飯往往一個人自己吃。他事後道歉,但下次又犯,惡習難改。

　　她退休了。一輩子守著工作和家庭,除了下放農村那年月,她幾十年來沒離開北京去外地旅遊過。如今,她每次跟他一同到外地去寫生,嶗山、鏡泊湖、小三峽、黃河壺口、天臺山村、高原窯洞……不過他已有名氣,每到一地總有人接待、邀請,條件很好,她吃不到苦了。她本想多了解和體會些他一輩子風雨中寫生的艱辛,但太晚了,等待她的已是舒適和歡笑。她緊跟著他在山間寫生,幫他背畫夾,找石頭當坐凳,默默看他作畫,用傻瓜相機照他作畫中的狀貌,也幫他選景。她選的景有時真被他採納了,而且畫成了上等作品,她感到從未享受過的愉快。她眼中平常的景物,經他採擷組織,構成了全新的畫面,表達了獨特的意境,她很受啟發,她雖看過無數名作,但從未觀察過作品誕生的全過程。她陪他一同出來寫生,一方面因已晚年了,願到處走走散散心,也為了一路照顧他的生

活，近乎作伴旅遊。但意外，她窺見了人生的另一面，那是他生活的整個宇宙。她以前確乎很不理解這宇宙裡的苦樂，她與他共同生活了幾十年，卻並未真正生活在同一個宇宙裡。她以幫他發現新題材為最大的快樂，他也確乎開始依靠她了，自己的著眼點總易局限在自己固有的審美範疇內，她的無框框的或天真的愛好給予他極大的啟迪。每次外出寫生回家後，他依據素材創作一批作品，她逐步了解他工作的分量及每件作品的成敗得失，她毫不含糊地提意見，她，旁觀者清。她比他更能代表一個普通中國人的欣賞水準和審美情趣。他總考慮到他的作品前應有兩個觀眾，一個是西方的大師吧，另一個是普通中國人，那麼她就是這個中國人，或者說她是他最理想最方便的通向群眾的橋樑。她不僅是他作品的第一個讀者，並逐漸成為他作品的權威評論者，哪件作品能放在畫室，哪件該毀掉，他衷心尊重她的意見。因為有無數次剛作完畫時，他不同意她對新作的評價，但過了幾天，還是信服她的看法，承認自己當時太主觀。在那幽靜的山林或鄉村，他一寫生就是大半天，她看得不耐煩時，自己到附近走走。有一回住在巫峽附近的小山村青石洞，到沿江一條羊腸小徑上寫生，俯視峭壁千仞，十分驚險。她緩步走遠了，他發現她許久未回，高呼不應，認真著急起來，丟開畫具一路呼喚，杳無回音，急哭了。在今天的天平上，她已遠遠重於藝術，他立即回憶到未體貼她分娩陣痛的內疚，他只要她，寧肯放棄藝術了。終於在二華裡外找到了她，她正同一位村裡的老婆婆在談家常，重溫她的四川話。她自己也備個速寫本，有時坐在他身旁也描畫起來，反正誰也看不見，不怕人笑話。他卻從她幼稚的筆底發現真趣，他有些作品脫胎於她的初稿。她一輩子中不知借給了他多少時間，節約了他對生活的支付，如今她又開始提供藝術的心靈了。他欠她太多，永遠無法償還。

他和她

　　他在家作大幅畫時，緊張中不斷脫衣服，最後幾乎是赤裸的，還出汗。她隨時為他洗刷墨盆色碟，頻頻換水，並抽空用傻瓜相機照下他那工作中的醜態，她不認為是醜態。這種情況下他不吃飯，她是理解的、同情的，但當並不作這麼大畫時他仍不能按時吃飯，她仍為之生氣。她總勸他，要服老，將近七十歲了，工作不能過分。他不止一次向她吐露心曲：留在巴黎的同學借法國的土壤開花，我不信種在自己的土地裡長不成樹；我的藝術是真情的結晶，真情將跨越地區和時代，永遠扣人心弦，我深信自己的作品將會在世界各地喚起共鳴，有生之年我要唱出心底的最強音，我不服氣！他一再嘮叨這些老話，像祥林嫂不斷重複阿毛被狼吃掉的經過，她實在聽膩了：不愛聽，不愛聽！她認為他實在太過分，全不聽她勸告，真生氣了。而他被她潑了滿頭冷水，也真傷心了，各自含著苦水彼此沉默了許多天，往往要等到小孫孫們來家時才解開爺爺奶奶間難以告人的疙瘩。

　　她退休後在家裡更忙，為他登記往來的畫稿、稿費，到郵局退寄不該接受的匯款和包裹，代復無理的來信……她深入了他的社交關係，了解哪些是真誠的朋友，哪些是假意的客人，什麼樣的電話才叫他親自接，她輕易不驚動作畫中的他。他的畫室不讓小孫孫們走去搗亂，她什麼都遷就小孫孫，但禁止小孫孫進畫室去；孩子哭鬧著要進去時，她抱著他們進去一轉就出來，在孩子們的眼中，爺爺的畫室最神祕。

1980 年代，吳冠中在北京方莊住所的畫室中作畫

　　她並不喜歡來訪的外國人，外國客人走後接著來朋友或昔日的學生時，她感到分外愉快自如。1987 年，她隨他到香港參加他回顧展的開幕，她第一次離開大陸，飛在高空時心情很不平靜，倒並非急乎想看看未曾見過的花花世界，只為他的作品將在海外受到考驗而心潮起伏；而他卻是那樣自信，自己知道自己的分量，市秤或公斤並不能改變物體本身的重量。國外的邀請展多起來，她隨他飛新加坡，飛日本，也將飛美國與歐洲去吧，她比較感興趣的是巴黎，想看看他年輕時留學的環境，想看看他幾乎淹死在其間的塞納河。不過她並不喜歡這樣在國際間飛來飛去忙於展出，勸他偃旗息鼓，要他休息，每年一同到國內幽靜的鄉間尋找新素材，畫出

他和她

新穎的作品來就是最幸福的晚年了。他雖也深深同情這樣的心態，嚮往田園生活，在寧靜中相互攙扶著走向夕陽，但不時又感到尚未吐出胸中塊壘。

　　他和她總不能同一天離開人間，他們終有一天要分手，永遠分手。

<div align="right">1988 年 10 月</div>

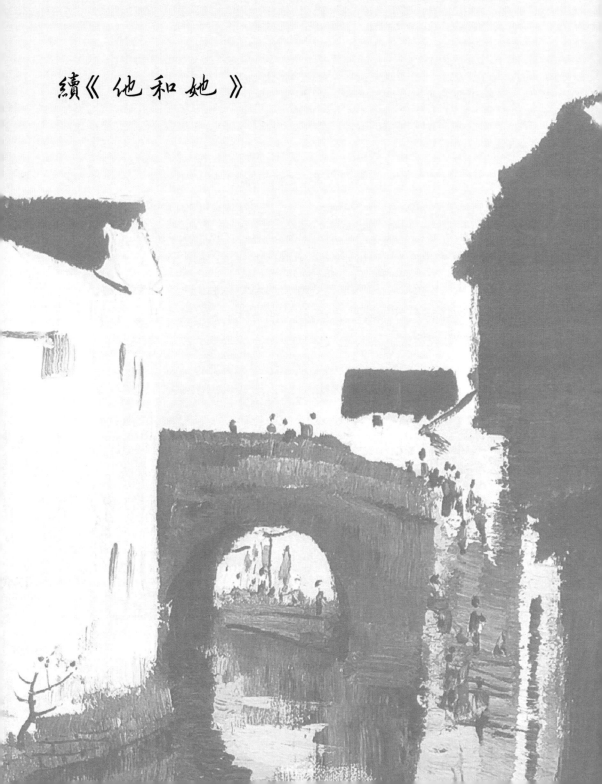

續《他和她》

續《他和她》

　　她突然病倒，病情嚴重：腦血栓。那是 1991 年的早春，他們住宅附近的龍潭湖公園裡楊柳轉青、桃花吐蕾，正編織著點線朦朧彩色詩境，而經常來此漫步的他和她消失了。他們一同墜入了恐怖的深淵，已看不見身外的世界。

　　她很少生病，但從巴黎回來後身體曾不適，終於確診患了冠心病。在巴黎一月，她太累了，不懂法語，一步也離不開他，而他除陪她參觀以外，主要要作畫，因此拖著她市內郊區到處跑，吃飯的時間也不規律。她利用他作畫時，有時在附近椅子上休息片刻，但 3 月的巴黎多雨，她又往往忙於打著傘保護他作畫。雖然辛苦，她還是滿意的，她喜歡巴黎，她終於看到了他當年學習的舊地。她參觀了他當年學習的教室及庭院，那所巴黎美術學院今天看來並不壯觀，卻是她在他故鄉農村時日日惦念中的神祕殿堂。近幾年來，她已多次去過東京、紐約、華盛頓、波士頓、洛杉磯、三藩市、新加坡……看夠了花花世界，但她最喜歡巴黎，喜歡巴黎的藝術氣氛。巴黎又有他們知心的朋友朱德群和熊秉明，情誼親切，大家一同去訪莫內故居，掃梵谷之墓，實在難得，真是愉快，她總懷疑是在做夢吧。在這裡，他們不用翻譯，兩人自由行動。他當年在這裡寫給她的大量書信中所談的一切，今天都想竭力給她印證一番，而那大批兩地情書卻在「文化大革命」中被燒毀了。

　　被確診冠心病後，她聽醫囑服藥，散步，注意休息，兩年來一直未發病，健康狀況很穩定。這次偶然出現頭暈，先以為是心臟病影響，到協和醫院急診，查心電圖仍無異常，便不介意。但一週後頭暈加劇，嘔吐，耳鳴，臉部及手腳有麻痺感，嘴亦開始歪斜……連夜趕到 301 醫院急診留觀。經多方檢查，確診是腦椎底動脈系統血栓形成，而且血栓在要害部位，醫生說潛伏著生命危險，情況非同小可。他和他們的兒子、兒媳們奔

走求名醫，找病房，親友、學生們都想來幫忙，但誰也幫不上忙，她也不願別人來看她。她頭暈不止，說話費力，發音含糊。小孫孫採了花要送去病房，大人不讓去，他便在家哭鬧：我要看奶奶，是我的奶奶，我要去！這時候，他們的長子在新加坡，正有一家大出版公司要聘他任編輯，他一面等工作准許證，一面又猶豫是留下工作還是返回北京。電話打到家裡總聽不到媽媽接，他感到有些反常。爸爸騙他說媽媽到弟弟家住了，並咬著牙回答：家裡一切都好。除非二十四孝的美德能救治母病，否則徒增海外遊子在關鍵時刻的彷徨，又何必呢？他到病房告訴她這情況，她主張都讓他們走，孩子們各家只能走各家的路，我們留住他們也無濟於事。但她掩不住內心的悽愴：你將最好的名醫都請來了，我的病看來已難治，你自己也做好安排吧！其時病情仍在發展中，他和她各自忍著淚，怕傷了對方，話不再說下去。

　　忙碌的他，一向被時間追趕，也追趕時間，如今卻被時間拋棄了。像被囚在一個死角，什麼也幹不下去，並不再有時間觀念。塊壘在胸中沉澱，無處傾吐。夜來，回到臥房，他哭了。反正她聽不到，抱著她的枕頭痛哭，是死別了！泉湧的淚似乎沖走一些鬱悶，哭罷倒似乎舒暢些，便吞安眠藥睡去，夜半突然醒來，依然失落在恐怖的深淵中。她不能走得太早，她才六十六歲，怎狠心摧毀了他最後十年的藝術生涯？他自恃堅強，其實脆弱；他繼承了中國文化的氣質和情思：人間信有鴛鴦鳥。

　　她平生最怕蛇，電視裡《動物世界》出現蛇的時候，她便閉上眼睛，甚至走開。怕蛇，也怕鱔魚，但他最愛吃鱔魚。他們在重慶沙坪壩初戀時，他第一次請她吃飯，點了一個自認為最好的菜：鱔魚，她不吃，又不好意思說原因。凡蛇皮做的鞋、手提包及一切工藝品，她都不敢觸摸。然而如今，偏偏要用毒蛇來治她的病。用由蝮蛇毒液提煉的抗栓酶輸入血

續《他和她》

液，是目前治腦血栓較新的療法。她聽到要用蛇毒，先是吃驚，但很快就接受了，天天讓蛇毒注入自己的血液。見不得蛇的她，如今盼望毒蛇救她的性命了。蛇毒的治療使病情緩解，逐步好轉，雖然見效很慢，畢竟前景顯現光亮了。他隨之珍惜毒蛇，體諒它吐毒液原只是為了保衛自身。愛護毒蛇吧，應捕殺的倒是惡毒的人，比蛇更毒的人正多著呢。

在病院裡緩慢地度過了三個月，躺臥了三個月，她開始聽到鳥鳴，啊，耳聾好轉了！窗外柳絮亂飛，不是雪花，她視力也有了進步！歪的嘴也回復，接近原位了！陪住的小阿姨扶她到院裡小坐，她仰首看看藍天，看看浮雲，大自然仍那麼悠閒，並未注意到她的病倒。雖然依然有些頭暈，她願被扶著自己試走。走，像學步的孩子。她爭著想自己獨立地走，走進人生去，她要走回人間。

又是初夏了。每年夏季的傍晚，他和她總要到附近農貿市場散步一圈，欣賞各式各樣的菜蔬果品，觀察賣菜農民們的行動和心態，這往往引起他們在他故鄉農村居住時的種種回憶。從醫院回來，他偶爾一個人也去散步一圈，回憶他們一同散步時的情景，自然那是另一種孤獨心情了。突然，一雙小手從背後伸過來抱他，他的小孫孫追上來：「爺爺，奶奶叫我陪你散步，前天我跟媽去醫院時，奶奶悄悄說的。」

她的病情剛開始緩解，另一種急劇的情緒向他襲來，那是永遠在齧咬他、吞噬他的惡魔。或許有人認為那是藝術之神，是天使，但他卻為之付出了全部身家性命而不得解脫。他曾轉念，這回跟她走了，也就逃脫了魔掌，安息了吧，他總記得梵谷的最後一句遺言：「苦難永不會終結。」他突然翻開塵封的畫具，展開素紙，思緒縱橫，落筆潑墨失去指揮。揮毫似撒網，情如線，理還亂，網不盡人間歡笑哀怨，他抒寫的也許就是情網。

他憤怒了，巨筆落濃墨，團團黑，繪成不祥之花黑牡丹，自題：「妻

病，心情惡，丹青久閒擱，落墨成黑花，有人遭身戮。」

多年來，她經常記日記。她不推敲文辭，只記下生活中的真情實事，記的都是關於他或小孫孫們的事，不談她自己。人家發表了他的年譜，錯誤多，要校正，他們的兒媳擔任校正工作，主要的依據便是她抽屜裡那一堆大大小小的日記本。病倒後，日記中斷了，他想為她續寫，寫她，但心憂如焚，寫不下去。病情緩解，痛定思痛，夜闌人靜，是回憶病房朝暮的時候了。

急診觀察處在地下室，條件不好，護理人員少，她的兒媳餵她飲食時，她坐不住，他用胸頂著她的背，維持她上身的平衡。曾有人發表過文章，說他在野外寫生時，因限於環境條件，她曾用自己的背為他當畫板。這說得太誇張了，她只是在大風中幫他扶住畫架，助他完成作品，今天他用自己的胸頂住她病中的背，苦於仍不能解除她絲毫痛苦。她只吃幾口飯或喝幾口水，就累得滿頭是汗，甚至嘔吐。他看著她那痛苦的模樣，伸手撫摸她的額頭，想緩解她的苦難。他記得，當年他患嚴重的失眠時，她用手撫摸她的額頭，並發誓保證：我這一摸，你定能入睡。但今天她卻意識不到他撫摸她時的心情與隱痛，她只立即肯定地、科學性地做出反應：不發燒。他明知她不發燒，她大概以為不發燒便足以安慰他了。

香港寄來一份英文版《亞洲週刊》畫報，其中發表了他和她的幾幅彩色大照片，是他們去年應香港土地發展公司之邀，在街頭作畫被記者採訪時拍攝的，那時她顯得健康而愉快。小孫孫搶著要將畫報送去病房給奶奶看，他擋住了。奶奶的嘴正歪得厲害，五官不正，在病情惡化中看了照片，她會更難過。後來，她臉部肌肉癱瘓好轉，嘴也正過來，他便給她看畫報。她顯得很平靜。她從來不愛出頭露面，更不願以他的榮譽來增自己的光彩。1990 年，新加坡電視臺拍攝他的專題片《風箏不斷線》，她被勸

續《他和她》

說多次才肯出場，她頑固地繼承了中國婦女傳統素養。

　　他們雖都已退休，昔日的學生來問候及探望的仍不少。她同他一樣了解每個學生的業務水準、人格品德及不同的遭遇。他先構思搞一次師生畫展，因感到自己這一頁將被歷史翻過去，該學學鍾馗嫁妹，了卻心頭夙願。她雖深感搞展覽太麻煩，卻很同意組織並資助這樣的展覽。後來又有海外友人熱心資助，促成了展出，並出版了師生作品選。5月間，展覽在中國歷史博物館的正廳開幕時，氣氛熱烈，展覽性質和展品品質也頗引人注目，遺憾的是她無法出席。各屆畢業同學，包括從外地趕來的，都在展廳找她，才知她已病倒。他們要集體去醫院看她，幾番聯繫，她都婉謝了。前些時，他的一位研究生曾偷偷打聽了地址到病房看她，見她的模樣便止不住流淚。怕影響她的情緒，藉口她該休息，急匆匆離去，而她已深深感受到了彼此一晤間的悲涼。

　　從位於勁松七區的家到玉泉路病院，相距甚遠，轎車要走一小時，乘公共汽車或地鐵則要近二小時。她的兒子、兒媳們幾乎整天奔走在擁擠的交通線上。他們不讓他走公共交通路線，怕他心緒不寧，路上走神出事。他只能每次雇計程車往返醫院，每月工資不足付車錢。他絕不吝嗇車錢，但感到有車在醫院外面等著，心裡太不自在。有一天下午，他突然想去病院，但事先並未訂好車，便自己偷偷乘公共汽車趕去看望她。抵達病院已值下班時刻，她驚訝他的突然來臨，怨言甚於喜悅。她叫陪住的小阿姨電話通知他們的兒子，兒子臨時約他學院的轎車來接他，因司機正要吃晚飯，飯後趕到病院已晚上九點。他到家大約已過十點，小阿姨及兒子們相繼來電話詢問是否平安抵達。她的不安的心態及孩子們的周密安排，使他不再能隨時任性去看她，他感到失去了自由，感情的自由。

　　她雖然頭暈、眼花、聽力差、說話困難，神志卻始終很清楚。幾年來

在東、西方各國的見聞，以及參加各種場合的活動，接觸到各式各樣的人，都增加了她淡泊處世的意願。她勸他懸崖勒馬，遠離名利，經常到祖國幽靜的山林與小村子裡去享受輕鬆的晚年，沒有真正的新意就不必再作畫。他逐漸被她說服，傾向於接受她的觀點，以後一同多往偏僻的山野走，少出國或不再出國。這場惡病的劇變，卻又粉碎了他們嚮往隱遁生活的晚年夢。他和她無論失去了誰，都失去了所有的路，所有通向鬧市和通向僻壤的路，通向榮譽或通向淡泊的路。當年他長期在逆境中搏鬥、掙扎，在不斷遭批判中能堅決走自己的路，她的淡泊與善良一直是他精神上的保護傘。他老了，曾經滄海，即使無風雨，似乎也永遠離不開那保護傘了。他曾經常常埋怨她拖後腿，因她總勸他少作畫。今日病重而神志清醒的她，卻勸他少來病院，回家作畫。她深知他只有作畫才能忘我。但他這回不，他不畫了。直到她病情好轉，他才真的又想作畫了。他想將方莊新住所的畫室先收拾起來，以便作巨幅。方莊的新住所將是他倆的新居，畫室較寬敞，要不是她生病，他們早已搬過去了。但她聽說他想一人去新居作大畫，太不放心，立即叫兒子兒媳們阻止，絕不讓他一人去作畫。她心裡確也沒有了藍圖，想不出他們的明天，明天的他和她。

1990 年代，吳冠中與老伴和小孫女在自己的作品前

續《他和她》

　　5月下旬一天下午，他在臥房獨坐，似乎什麼也不想，聽憑時光流逝。電話鈴響了，他懶得去接。電話總是太多，如果她在家，所有的電話幾乎都是她先接，過濾，儘量不打擾他的工作。這一次，話筒裡直呼他的名，是女人的聲音，他估計大概是哪個老同窗來問候她的病情吧。但，偏偏是她本人！她居然從病房被扶到電話機前自己同他直接通話了。他居然聽不出她的聲音，這突然和偶然使他喪失了一切經驗和理解。他哭了，哭她復活了。人們哭死亡，哭生離死別，恐怕很少哭過復活。第二天傍晚，他出門漫步，回家後兒媳告訴他這期間媽（她）來過電話。於是他幾乎每天不敢出門，但她並沒再來電話。她為了顯示病情的好轉，掙扎著去打電話，其實是頗費力的。

　　因為長子已確定在新加坡工作，兒媳和小孫孫必然將離開爺爺奶奶，並已開始辦理出國探親手續。十歲的小孫孫似乎也已看到未來的情況。自奶奶發病住院後，每週總有一二次中午飯只有爺爺和孫孫兩人吃。爺爺等孫孫放學回家後商量如何做飯，其實只需煮麵條，菜在冰箱裡，是兒媳早晨去醫院探望前先準備好的。雖然這樣簡單，還是孫孫指導爺爺煮面及弄菜的步驟，爺爺平時全不懂廚房裡的任何操作程式。孫孫叫爺爺趁早跟他媽媽學做飯，擔心日後誰來做飯呢，這本是奶奶操心的問題，奶奶似乎管不了了。但她真能不再操心嗎？他自己倒真沒操心到吃飯問題。他告訴小孫孫說，爺爺在抗日戰爭年代當窮學生時，曾經用臉盆煮一盆飯和青蠶豆，分三天吃，就是說，煮一次吃三天。

　　一經發現樹枝冒芽，那芽便日夜不停地生長，展葉，不多久就綠樹成蔭了。病院設在一個部隊的大院之中，這裡也許原是郊區叢林墓地，今日仍保留著松林喬木，又摻雜著種了各類灌木花卉，薔薇與月季吐開了一簇簇紅、白花朵。隨著病情的逐步好轉，病人覺察到花開花謝的生命遞變，

生，長，顯然都是奔向消亡，那又何必急匆匆追趕呢？但生命的旅程既停不了腳步，也放緩不了腳步，都由不得自己。他扶著她到病房旁幽靜而寂寞的林園裡小坐，她看到松林裡有一棵白皮松，感到很親切，指給他看：這不是白皮松嘛！她知道他一向愛畫白皮松。芍藥已經開過，只剩下葉叢，她記得她母親當年曾在景山公園買了束鮮豔的芍藥，送家來給他畫。他畫了一幅油畫及一幅水彩，那水彩送了朋友，前幾天香港畫商還寄來這幅水彩的照片，要求鑑定真偽。同時寄來的還有一幅葫蘆，小孫孫說爺爺從未畫過葫蘆，肯定是假的。奶奶說：我們以前住前海大雜院時種過葫蘆，爺爺畫過葫蘆，那時你爸還是小學生，不過這幅葫蘆畫得不好，像是別人偽作。病中的她，不願現實的事來干擾，也不願過問現實的事，但遙遠的事卻樁樁件件浮現到眼前來。到花園小坐逐漸成了每天的功課，醫生也說今後要多靠自己鍛鍊。她試著獨自走，圍繞一個橢圓形花壇走，如感到頭暈或吃力，隨時可以扶住花壇的水泥圍欄。她已繞過一個花甲的人生，又回到了幼兒時代的小圈子裡打轉轉，脫落了枯葉的乾枝等待再度冒新芽。

病院春秋，幾家歡樂幾家愁。逐漸恢復健康的病人早晚都掙扎著到園裡學步，學步中的病友彼此雖並不熟識，但相互顯得頗關心。大家知道她不久將出院了，恭賀她，羨慕她。她向來探望的他談得最多的便是一個個病友的病情，各人走路的姿勢和症狀的要害。已潛伏在深水幾個月，她觀察和熟悉的只是身邊各種魚類的活動。

出院的日子一天天接近，她將浮出水面，回家去。他記得他們在南京結婚後一同回到他農村的老家時，他的家人曾放爆竹歡迎她這位湖南新娘。最近，法國文化部將授予他文藝勳位，授勳的日子正巧是她出院的日子，他願以這榮譽作為她回家的志慶。但因法國大使臨時回國，授勳活動

續《他和她》

推遲一個月，他因她而為此感到遺憾。在沒有爆竹、沒有榮譽的平淡中她被接回家了。守鐵門的老大爺、掃院子的老阿姨，親熱地過來叫她大姐，恭賀她的歸來。由小阿姨攙扶著，她自己一步一步緩慢地登上三樓。他幫著攙扶，她不要，嫌他不會扶，她在病院時已和小阿姨合作著試登過多次樓梯了。她早已練習攀登，為了攀登到自己的家。

她確乎感到又回到人間了。撫摸著臥床、桌椅、衣櫃，自己走，自己坐到沙發上，自己摸進廁所，又摸到他的畫室。為了讓她有較寬的步行餘地，他收起了畫室的大案子，這階段只縮在一角畫小幅油畫。晚上，在新加坡的兒子來電話，急於聽到病後母親的聲音，至少已四個月沒聽到慈母之音了。通話很短，遮掩了她口齒發音不甚清晰的症狀，也避免了情緒的激動，這是家人最擔心的一個電話。此後，便切斷了她臥室的電話，隔離紅塵，讓她安心靜養，照常服藥，因為病症並未完全消失。

吃飯的時候，她起來坐到桌前吃。病前，只是她和他兩人吃，兒子兒媳一家在另一室吃。如今兒子遠在新加坡，兒媳和小孫孫便和爺爺奶奶一同吃。小孫孫叫吳言，但她幾次都叫他「可雨」，引得小孫孫大笑，因吳言的爸爸才叫可雨，奶奶把他當爸爸了。奶奶說病了便糊裡糊塗，弄錯了。其實不怪她弄錯，她自己覺得回到人間了，真真實實回到人間了，她從頭開始生活，又回到了年輕時代，何況小孫孫吳言和兒子可雨又長得那樣相似。

有一回她自己學著從暖瓶裡倒出開水來，沏了茶，自己舉著茶杯送到正在作畫的他的面前，叫他休息喝茶。他從來沒有在作畫中停下來喝茶的習慣，以往她每叫他停下喝水，他都反感，不聽她的勸，這回他接過她顫巍巍送來的茶，眼前卻浮現出孟光的故事。

她的病像天氣陰晴般變化，他的感情也隨著波動。一次，當他為急於

赴宴而找不到襪子著急時，她責備他，並抱怨自己過去照顧他太多了，這些生活瑣事本該他自己處理。她病後，家裡早已凌亂不堪，裡裡外外的事已忙得他頭腦超載、心煩意亂，接近精神錯亂的邊緣，再聽她責怪，幾乎想砸爛衣櫃發洩悶氣。屈於她的病，他耐下了難耐的暴躁，也許將由此孕育某種惡症吧。

北京遇上了一個多雨的夏天，林蔭道上總是溼漉漉的，清晨更是涼爽。保留了病院的作息習慣，她六點多便起床，由小阿姨扶著下樓，沿著穿繞樓群的林蔭道練習走路，他也跟著走。每遇小片樹林，總有三五成群的老年人在默默鍛鍊身體。蟬尚未開始高唱，很寂靜，掛在枝頭鳥籠裡的百靈鳥的鳴叫成了晨曲中的主旋律。她謹慎地、認真地走，唯恐頭暈或摔倒，顧不上欣賞葉上的水珠，也不聽鳥的歌唱，倒往往停步注視老人們鍛鍊的姿勢，猜測別人的病情。人，最注意同路人。在與疾病掙扎的險途中，她覺得自己是孤獨者，失去了生活的情趣，失去了笑容。他不被認為是同路人，他感到被她冷漠的無名悲涼。如果她的病不再能完全康復，也不知他和她將墜入怎樣相同或相異的苦難中去。他似乎逐漸明悟到生、老、病、死的人生為什麼會釀造出佛的宇宙。他能入禪嗎？他一向嘲笑佛與禪的虛妄。

1991 年 7 月 17 日，法國駐華大使克洛德·瑪律當先生代表法國文化部給他授勳，授予法國文化最高勳位。瑪律當先生在授勳儀式的致辭中介紹了他的簡歷，準確地點到了他歷程之艱難並熱情洋溢地評價了他的藝術特色，及對中、法兩國人民的影響。致詞的真摯觸動了他的心弦，他原以為大使先生只是執行一種官方的手續。他的答詞只說自己誕生於農村，是土生土長的中國人，接受了中國的傳統文化教育，留學法國也使他愛上法國的文化、人民和土壤，那裡確是他學習中的第二故鄉。這時他腦海中又

續《他和她》

泛起了當年回國與否的舊矛盾、舊波濤。波濤中呈現出她的形象。她不是洛神，鬢色斑斑的她此刻正躺在病床上。他持回勳章和法國文化部部長傑克朗先生簽名的證書給她看，這本是他曾盼望作為迎她出院的喜訊。如今喜訊遲到了，但她對此卻頗為淡泊，不急於看，讓小孫孫搶著金光閃閃的勳章先看，她只從旁補了一句：「你也真不容易。」他想回答：「你也真不容易。」但他沒有說出口。這畢竟是一種榮譽吧，但是是苦難織成的榮譽，而且是兩個人的苦難。榮譽及有關榮譽的一切都來得太晚，對他倆已是昨日的花。他想起印象派的猛士莫內，在被官方嘲笑和咒罵中探索了一輩子，當他的藝術被世界鼓掌時，法蘭西學院終於提供一把交椅，請九十高齡的大師進入這堂皇的殿堂。莫內婉謝了。「文革」前，人民美術出版社已印就石魯的畫集，但被迫要抽掉《南征北戰》這一幅作品，不得不徵求作者的意見。石魯斷然拒絕，並退回了稿費。這些忠貞藝術的探索者，他十分崇敬，感到自己確乎不該享有法國文化部的勳章，何況目下北京的《美術》雜誌還發表譏諷他的文章。他並未到達真正的坦途，探索中本來永無坦途。

他和她也許正掙扎在夕陽中，夕陽之後又是晨曦，願他們再度沐浴到晨曦的光輝。

1991 年 7 月

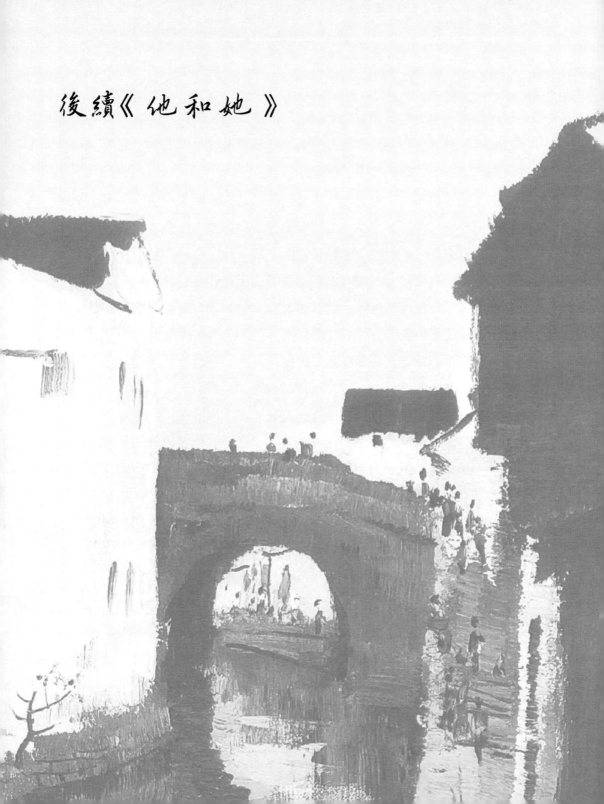

後續《他和她》

後續《他和她》

　　她成了嬰兒。

　　病作弄她，她忘記了有幾個兒子，但能說出三個兒子的名氏。早上他守著她吃了藥，說好中午、晚上再吃，轉身，她將一天的藥都吃了。於是他只能按次發藥給她吃，平時將藥藏起來。

　　她自己知道糊塗了，很悲觀，連開放水管與關閉電視也弄不清。家裡不讓她接觸火、天然氣，但她習慣每晚要到廚房檢查一遍，檢查煤球、煤餅爐有沒有封好火。封火，是她平生的要事，現在只須開關天然氣及電門按鈕，但她仍說是封火，每次試著開關多次，最後自己還是糊塗了，不知是開是關，於是夜裡又起床到廚房再檢查。家人只好將廚房上鎖，她不樂意，到處找鑰匙。無奈，他只好開了鎖，跟她走進廚房巡視一遍。

　　每晚，他們各吃一個優酪乳，總是她從冰箱裡取出優酪乳，將吸管插入奶盒，然後分食。最近一次，剛好只剩一盒優酪乳了，誰吃？互相推讓。因吸管也沒有了，她找來小匙，打開奶盒，用匙挖了奶遞給他，像是餵孩子，是她沒有忘記終生對他的伺候呢，還是她一時弄錯了，該遞給他盒奶而不是用小匙餵奶。夜，並坐沙發看電視，她不看，看他毛衣上許多散髮，便一根一根撿，深色毛衣上的白髮很好尋，她撿了許多，捏成一小團，問他丟何處，他給她一張白紙，她用白紙仔細包起來，包得很嚴實，像一個日本點心，交給他，看著他丟進紙簍，放心了。

　　他的妹妹是醫生，從湖北常來電話，時刻關心她新近的病情，哭著說報不盡琴姐（嫂子，即她）的恩，因家窮，以往總穿琴姐的衣服。他同她回憶這些往事，她弄不清是說事還是說情，反問：是衣服太瘦？欣喜與哀愁一齊離她遠了，她入了佛境。有一次，她隨手抽出一張報刊畫頁看，看得很細緻，她想說話，但說不出來，看來她在畫頁上沒找見他的作品，有疑問，想提問。他見她語言又生了障礙，更心酸，拍著她的背說：不說

了，不看了，早些睡覺吧，今天輸液一天太累了。她很聽話，讓他牽著手走進臥房，他發現她忘了溺器，這本是她天天自己收撿，連阿姨也不讓碰的工作。

他兩年前病倒，像地震後倖存的樓，仍直立，並自己行走，人家誇他身體好，不像八十六歲的老人。其實機體已殘損，加之嚴重的失眠，他是悲觀的，他完全不能適應不工作、無追求的生活，感到長壽只是延長徒刑。最近她的病情驟變，他必須伺候她。她終生照顧了他的生活，哺育了三個孩子，她永遠付出，今日到他反哺她的時候了。他為她活著，她是聖母，他願犧牲一切來衛護聖母。他伴著她，寸步不離，欲哭也，但感到回報的幸福。但他們只相依，卻無法交談了。她耳背，神志時時不清醒，剛說過的話立刻全部忘掉，腦子被洗成了白紙。他覺得自己腦子的底色卻被塗成可怕的灰暗。

醫生診斷她是腦萎縮，並增添了糖尿病。因此每頓飯中他給她吃一顆降糖藥。有一回兒子乙丁回來共餐，餐間乙丁發給她降糖藥，她多要一顆，給他吃，她將藥認作童年分配的糖果。

春光明媚，陽光和煦，今天乙丁夫婦開車來接她和他及可雨去園林觀光，主要想使她的思維活躍些。到她熟悉的中山公園了，但無處停車，太多的車侵占了所有的街道和景點的前後門，他們只好到舊居什剎海，停車胡同中，步行教她看昔日的殘景和今天的新貌。老字型大小烤肉季新裝修的餐廳裡，一些洋人利用等待上菜的時刻，忙著在印有圓明園柱石的明信片上給友人寫短信。她看看，並無反應。又指給她看自家舊居的大門，她說不進去了。她將當年催送煤球煤餅，倒土、買菜、買糖的事一概抹盡，這住了二十年的老窩似乎與她無關，或者從未相識。

她和他在家總是兩個人吃飯，吃飯時遇他正忙事時她便自己先吃了。

後續《他和她》

有一回晚間他發燒，立即去醫院，家裡正晚餐時候，叫她先吃，她很快吃完，但吃完後一直坐在飯桌不走，等他回來吃飯。偶爾他因事晚回來，冬日下午五點鐘，天已擦黑，他進門，廳裡是黑的，餐廳是黑的，未開燈，不見她。臥室陽臺的窗戶上，伏著她的背影，她朝樓下馬路看，看他的歸來。

一次，她自己在床上擺弄衣褲，他幫她，她不要，原來她尿溼了衣褲，又不願別人協助。她洗澡，不得不讓步讓阿姨幫忙了。他洗澡都在夜間臨睡前，她已睡下，聽到他洗澡，她又起床到浴室，想幫他擦背。年輕時代，誰也沒幫誰擦，她只為三個孩子洗過澡，那時是用一個大木盆擦澡。面對孩子，她的人生充實而無愧。她今天飄著白髮，扶著手杖，走在公園裡，不相識的孩子們都親切地叫她奶奶，一聲奶奶，呈現出一個燦爛人生。

他有時作些小幅畫或探索漢字造型的新樣式，每有作品便拉她看，希望藝術的感染能拉回她些許情絲。她仍保有一定的審美品味，識別得作品的優劣，不過往往自相矛盾了。有時剛過一小時，再叫她重看，她問：什麼時候畫了這畫，我從未見過。他不能再從她那兒獲得共鳴。沒有了精神的交流，他和她仍是每天守護著的六十年的伴侶。他寫伴侶二字，凸出了兩個人、兩個口、兩道橫臥的線、兩個點，濃墨粗筆觸間兩個小小的點分外引人，這是窺視人生的眼，正逼視觀眾，直刺觀眾的心魄。

1946 年在南京，教育部公費留學放榜，她從重慶趕到南京結婚，「洞房花燭夜，金榜題名時」。他們享受到了人生最輝煌的一刻，但她，雖也欣慰，並非狂喜。這個巨大的人生閃光點也很快消失在他們的生存命運中。最近，像出現了一座古墓，他無比激動，要以「史記」為題記錄他年輕時投入的一場戰役。1946 年，陳之佛先生作為教育部部聘的美術史評卷

者，發現一份最佳答案，批了九十幾分。放榜後他去拜訪陳之佛，陳老師談起這考卷事，才知正是他的，他淚溼。但誰也不會想到陳老師用毛筆抄錄了那份一千八百字的史論卷 —— 抄錄時他也不知道誰是答卷者。六十年來，陳老師家屬完好地保存那份「狀元」卷，那是歷史的一個切片，從中可分析當年的水準、年輕人的觀點。陳老師對中國美術發展的殷切期望，其學者品格和慈母心腸令人敬仰。陳老師家屬近期從他有關文集中了解到他正是答卷人，並存有陳老師為他們證婚的相片及為他們畫的茶花伴小鳥一雙，也甚感欣慰。他同她談這件新穎的往事，六十年婚姻生活的冠上明珠，她淡然，此事似乎與她無關，她對人間哀樂太陌生了。他感到無窮的孤獨、永遠的孤獨，兩個面對面的情侶、白髮老伴的孤獨。孤獨，如那棄嬰，有人收養嗎？

因一時作不了大畫，他和她離開了他的大工作室，住到方莊90年代初建的一幢樓房裡，雖只有一百來平方公尺，但方向、光線很好。前年，孩子們又給裝修一次，鋪了地板，煥然一新。春節前後，客送的花鋪成了半個花房。孩子們給父母不斷買新裝，都是鮮紅色，現代型的。她穿著紅毛衣、紅襪，手持杖，篤！篤！篤！在花叢中徘徊，也不知是福是祿。

但老年的病痛並不予他安享晚年。他不如她單純，他不愛看紅紅綠綠的鮮豔人生，他將可有可無之物當垃圾處理掉，只留下一個空空的空間，他的人生就是在空間中走盡，看來前程已短，或者還餘下無窮的思考。思考是他唯一的人生目標了。他崇拜過大師、傑作，對藝術奉之以聖。40年代他在巴黎時去蒙馬特高地參觀了那舉世聞名的售畫廣場，第一次看到畫家伸手要法郎然後給畫像，討價還價出售巴黎的風光和色相。呵！乞丐之群呵，他也只屬於這個群族，彷彿已是面臨懸崖的小羊。從此，居巴黎期間他再也沒去過這售畫場，而看到學院內同學們背著畫夾畫箱，似乎覺得

後續《他和她》

他們都是去趕高地售畫廣場的。今天住在姹紫嫣紅叢中的白頭人偏偏沒有失去記憶，乞丐生涯是自己和同行們的本色。在生命過程中發揮了自己的全部精力，對生生不絕的人類做出了新的貢獻，軀體之衰敗便無可悲哀。他和她的暮年住在溫暖之窩，令人羨慕，但他覺得同老死於山洞內的虎豹們是一樣的歸宿。她不想，聽憑什麼時候死去，她不回憶、不憧憬。他偶爾拉她的手，似乎問她什麼時候該結束我們病痛的殘年，她縮回手，沒有反應。年年的花，年年謝去，小孫子買來野鳥鳴叫的玩具，想讓爺爺奶奶常聽聽四野的生命之音，但奶奶爺爺仍無興趣，他們只願孫輩們自己快活，看到他們自己種植的果木。

載《文匯報》2006 年 3 月 27 日

鐵的紀念

—— 送別秉明

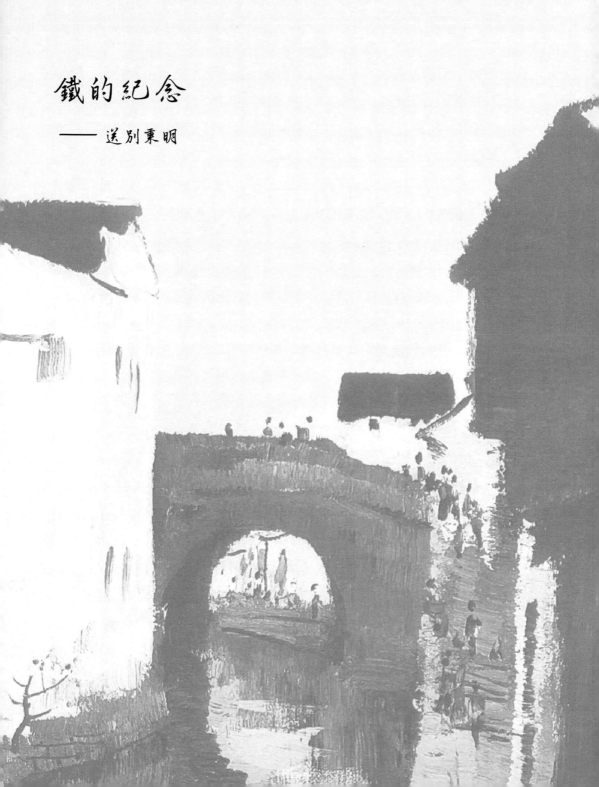

鐵的紀念──送別秉明

熊秉明因腦溢血，於 2002 年 12 月 14 日晚九時四十五分逝世。巴黎時間晨三時，北京已近十時，我聽完噩耗後，放下電話，緩步室內，回顧。撫摸秉明的兩件作品，一件鐵鑄的牛，另一件是鐵片打成的魯迅浮雕像，都是鐵的。

2001 年 9 月 25 日，秉明在《人民日報》（海外版）發表《關於魯迅紀念像的構想》，今錄其中小段：

1947 年我留學法國，在巴黎結識吳冠中。第一次見面，他學畫，我學哲學，一時抓不到共同的話題，有些冷場的尷尬。忽然說到魯迅，說到梵谷，頓時如烈火碰到乾柴，對話於是畢畢剝剝地燃燒起來。那時我們二十幾歲，彷彿在昨天。後來，我在西方滯留下來，五十多年了，魯迅的形象一直隱顯在我的想像世界裡，大概是在 80 年代，我曾用硬紙板剪貼魯迅的像，朋友們看了都以為不錯，1999 年北京大學慶祝百年校慶，留歐同學會決定贈母校一座雕像，妻丙安想到我的剪貼魯迅像可以放大用鐵片焊製為浮雕，大家一致贊同。這浮雕現在懸在北大圖書館。

魯迅的紀念像當是鐵質的。

鐵是魯迅偏愛的金屬。鐵給人的感覺是剛硬的、樸質的、冷靜的、鋒銳的、不可侵犯的、具有戰鬥性的。在文章中，在小說中，他常以「鐵似的」來比喻他所讚美的人物。

《鑄劍》：「擠進一個黑色的人來，黑鬚黑眼睛，瘦得如鐵。」

《理水》：「只見一排黑瘦的乞丐似的東西，不動，不言，不笑，像鐵鑄的一樣。」

《秋夜》：「……而最直最長的幾枝，卻已默默地鐵似的直刺著奇怪而高的天空……」

秉明贈我的那件魯迅浮雕像，就是為北大製作時的鐵的初稿。40 年代

他在巴黎放棄哲學而轉入美術學院學雕塑，後來以鐵打的東方寫意性作品引來巴黎藝壇矚目。他曾說戰後銅貴因而取用鐵，他的鐵的形式中蘊藏著魯迅精神，故他偏愛塑造牛，他的巨型《孺子牛》將永遠伏在南京大學校園中。

我和秉明屬抗日戰爭勝利後，教育部首屆全國嚴格競爭考試挑選的公費留學生，留法的共四十名，其中像吳文俊在數學上做出了傑出成就的固可喜，但在各行各業裡也都該是菁英，如顧壽觀、端木正、王道乾、何廣乾、朱榮昭……遺憾的是，並未能賦予他們充分發揮才華的機緣，相反，遭到各式各樣的不幸，於今大都飄零不知情況了。我們經歷了兩個不同的時代，我們嘗盡難言之苦。今摘 80 年代秉明為我畫集所作序言的小段：

淹留在藝術之都的巴黎做純粹的畫家呢？回到故土去做拓荒者呢？冠中也曾猶豫過，苦惱過。1950 年他懷著描繪故國新貌的決心回去了，懷著唐僧取經的心情回去了，懷著奉獻生命給那一片天地的虔誠回去了。但是不久，文藝的教條主義的緊箍咒便勒到他那樣的天真的理想主義者的頭上，一節緊似一節，直到「文化大革命」，藝術生命完全被窒息。我們的通訊中斷了。他最後的信說：今生不能相見了，連紙上的細說也不可能。人生短，藝術長，但願我們的作品終得見面，由她們去相對傾訴吧！

其實，當我未回國前，我們，包括所有的同學，在巴黎已多次通宵相互傾吐、分析、討論過回國與否的大問題。我們都熱愛自己的專業，不怕為專業而捨身，但對政治，多半不關心，顯得幼稚、無知。正因我們生活在被歧視的西方，分外熱愛祖國。我們推崇西方先進的文化，奮力學習，但卻鄙視媚外心態，自己甚至是帶著敵情觀念學習的。在這樣的生存環境和思想基礎上，解放後先行回國的幾批留學生似乎屬於探路的冒險者，留在海外的注視著先行者的命運。接著 1957 年反右，一直在回國與否間彷

徨的秉明，下決心將其居室改名「斷念樓」。樓名斷念，其實正因念不能斷也。

從此，我和秉明在不同的社會條件和不同的人際關係中走不同的人生之路，我們各自支付掉自己的青春、中年，直到齒危髮禿的老年。他從雕刻、繪畫、文藝分析一直跨入書法，他於無疆界的文藝領域任性馳騁，而似乎又永遠離不開哲學的思辨。我說他對藝術只戀愛，從不考慮結婚，他認為我這樣評語對他是貼切的。誠然，他沒有適合的帽子：哲人、畫家、文學家、詩人、文藝理論家……我沒有留他的名片，名片上大概只能印一個戶籍吧：巴黎大學東方語言文化系教授兼系主任。但這已是過時的頭銜了。

在他眾多作品和著作中，我認為最具獨特建樹性價值的是《中國書法理論體系》，此著作該得諾貝爾獎。書法，始於實用，借用了形象，無意中撞入藝術之門庭。今日看，書法的構架、韻律、性情之透露，都呈現了現代藝術所追求的歸納與昇華。無可爭辯，書法與藝術抽象結緣已久遠，但她不可能下嫁給抽象藝術，成為抽象藝術之家的兒媳，因為，她永遠離不開生養她的家門：實用性與可讀性。秉明結合西方藝術的造型規律，分析、闡明中國書法的形體演變與精神展拓。中西文化的比較已是治學的必經之道，對此，需要客觀、冷靜的心態。既不盲目崇洋，也不陶醉於古人的輝煌。在傳統的光環與祖先的祕方中，勇於犀利地揭示自己之缺失甚至卑劣的，是魯迅。秉明，我們，我們這一代，起步於魯迅對傳統的尊視而非陶醉的出發點。

天翻地覆慨而慷，1979 年改革開放，換了人間。秉明於 80 年代發表了他 40 年代的日記擇抄，其間一篇《回去》，談當時我們在巴黎大學城討論回國問題，爭辯了一整夜，倦極，他翌晨回去倒頭睡去。書出版時他加了附記：

也許可以說醒來時，已經 1982 年。翻閱並重抄這天的日記時，三十年過去了。這三十年來的生活就彷彿是這一夜談話的延續，好像從那一夜起，我們的命運已經判定，無論是回去的人，是逗留在國外的人，都從此依了各人的才能、氣質、機遇扮演不同的角色，以不同的艱辛，取得不同的收穫。當時不可知的，期冀著的，都或已實現，或已幻滅，或已成定局，有了揭曉。醒來了，此刻，撫今追昔，感到悚然與肅然。

　　長夜夢醒之後，我們常見面了，在香港、臺北、巴黎、北京。在巴黎我們一同去吊梵谷墓，訪米勒故居，當我們在米勒故居前石條凳上合影時，他說上次餘光中來就是在這同一地點同一角度留影的。秉明陪過不少國內去的學人參觀羅丹、奧賽、吉美等等博物館，深感我們這一代中國知識份子的心態與情思是如此相似，我們是我們時代的鐵製雕刻，有的發鏽了，有的被磨亮了。我和秉明不僅真的見面了，我們的作品自然也相互傾訴了。秉明、德群和我的作品在新加坡博覽會中舉辦過聯展，秉明的和我的文集又在天津百花文藝出版社及上海文匯出版社的叢書中相聚，我們享受著團圓的愉快。秉明則更感到回歸的歡樂，他的個展「遠行與回歸」在北京、上海、昆明舉辦時，規模不算大，卻獲得了超乎尋常的巨大反應，人們深深感受到一位遠行歸來、鄉音未改鬢毛衰的老藝術家的童心。在經濟大潮中，弄潮兒都到海外去找尋發跡的機緣，而五十年後歸來的熊秉明在彈唱中，伴奏的卻是故國絲竹之音。展覽請柬上那斷腸人騎著瘦馬，正步在小橋上，他於夕陽西下中起步歸來，而抵達祖國時已是晨曦。在北京的座談會上，人們由衷述說各人對秉明作品的感受，造型的、心靈的、智慧的、良知的……秉明，坐著傾聽的瘦小老頭，當最後人們要求他發言時，他有些驚訝：大家讚美著一位出眾的藝術家，但我不敢相信，這位真、善、美的人能是我嗎？

1980 年代，吳冠中與夫人拜謁米勒故居

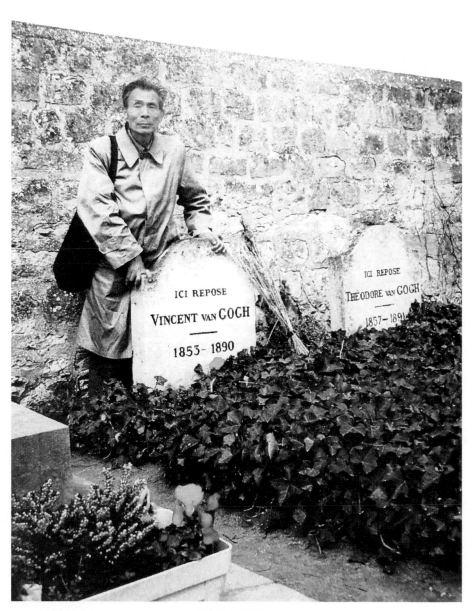

吳冠中在梵谷墓前

鐵的紀念—送別秉明

確乎，秉明的觀眾和讀者群在祖國，他們比西方的人們更感知作者的寒暖。看來作者客居巴黎五十餘年，雖徹悟西方藝術的真諦，吸取、消化，但再吐出的自己的作品，是浸染過自己的血液的，對這血的氣息，同胞們特殊敏感。

秉明在巴黎大學教授中國語文、書法。我遇到不少法國駐外使館的官員，甚至法航的服務員中，凡能講華文的，多半是巴黎大學秉明的學生，秉明在巴黎普及了中國文化。近幾年來，他除了回國展覽、講學，並多次到北京為書法班講課，他用造型藝術的基本規律分析字的構成，從技進於道，有異於傳統的書法講授。他在東西方做普及文化的工作，但他的「普及」緊依著提高現代文化的軸，他是以直觀來貫穿普及與提高的，他著意於童心與哲理的呼應。

大概有人了解秉明與我的友誼，因此不少記者、出版社、讀者想通過我認識秉明，向他約稿並表示景仰之情，我給秉明轉達了人們的真情實意。事實上，秉明晚年的工作對象，他的觀眾和讀者也主要在東方，在祖國。他最後定居在巴黎遠郊，那附近有公園和森林，他約我到那林中去漫步，說那裡有我喜歡的老樹。我感到了他的寂寞，一個異國老人，客居海外，為祖國工作著。我認為他不如歸來，就落戶在嘈雜的父老鄉親中。但我沒有向他建議，因這明明是徒然，人生之緣都早已被誰圈定。當我常冥想著他的歸宿時，意外地提前爆發了他的崩塌。半年前，我在京與他在書法班上相敘後，返巴黎前他本想偕夫人再來我家告別，並看望我的老伴。我看他太忙太累，又住得遠，便勸說免了，下次再見。他也確乎太累，就接受我的意見，在電話中告別。豈料，從此，永無下次再見了，我面對著他「遠行與回歸」展的請柬，注視那斷腸人騎著瘦馬，而那小橋已斷，他回不來了，魂兮歸來！

載《文匯報》2003 年 1 月 13 日

海外遇故知

——访巴黎畫家朱德群

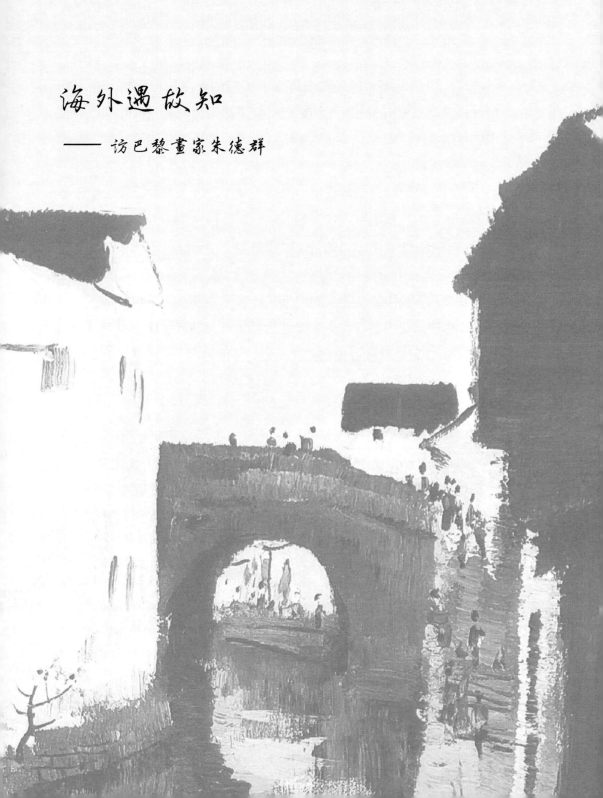

海外遇故知—訪巴黎畫家朱德群

與外界隔膜數十年，我突然回到三十年前的學習舊地巴黎，尋新訪故，有時感到眼花繚亂，有時又不無一枕黃粱之歎。我一向喜愛現代藝術作品中感覺的敏銳性和表現手法的多樣化，十年動亂中在偏遠農村勞動期間，也總惦念著歐美現代藝術日新月異的變化。這回我是先到奈及利亞，首都阿布賈的一些現代雕刻與繪畫顯然是受了西歐或美國的影響，在巴黎正展出墨西哥的古代雕刻及現代繪畫，現代部分顯然也是歐美式的抽象面貌。對照近幾年在北京展出過的日本現代繪畫、南斯拉夫現代藝術、菲律賓的現代繪畫及波士頓博物館藏畫展中的現代作品，再看巴黎的藝術傾向，我感到現代作品中抽象形式的共性強於各民族國家的特色，雖不能抹殺作品中作者們自己的個性特色，但多數抽象作品給我一種「似曾相識」的類同感。一方面，現代藝術日益世界化，另一方面，民族藝術要現代化，其間將是怎樣複雜微妙的關係呢？有相愛、有誤會，時時會鬧點彆扭吧！

我這個鄉下佬在巴黎現代藝術的花花世界中還是想尋找鄉親吧！是的，鄉親還是不少，首先在巴黎畫家朱德群的工作室中，我遇到了鄉親、知音。在他大量的大幅油畫作品前，我感受到的是中國山水畫中氣韻生動的美感，而全未意識到自己正面對著抽象繪畫。作者一幅又一幅翻出他的作品，我時而如登上了雲南玉龍山，眼看白雪欲吞噬黑石，搏鬥難分難解，引來助陣的喜鵲與烏鴉；時而如進入了故鄉善卷洞的水洞裡，潺潺流水拍擊千層岩嶂，水裡蕩漾著燈光漁火，倏忽明滅；忽而跌入深潭數千尋，草藻沉浮，卵石隱隱，魚躍水濺，一團被捲入了漩渦……知音，故國之音，鄉土之色，這些道是抽象卻具象的畫境立即在我同去訪問的中國畫家間引起了共鳴，大家感到一樣親切！

我仔細分析朱德群的作品，他用流暢半透明的色調控制畫面的氣氛，

他用濃郁潑辣的色塊滲入畫面，有時像是轟入了畫的深層，時隱時現。他用奔放的筆或寬闊的刷子揮寫出網狀、線狀的運動感和節奏感，大弦嘈嘈似急雨，小弦切切似私語。巨幅畫面一氣呵成的效果使內行人一眼就可體會作者創作時的緊張情緒，正如德拉克洛瓦作畫之始，鋪色塊時像餓虎撲食，並說要用掃帚開始，以繡花針來結束。朱德群畫面的主要構成因素是「動」，每幅畫都是一部運動的和聲，作者將他運動的節奏之美統一在和諧的色調之中，讓人隔著水晶看狂舞而聽不到一點噪音，粗獷的力溶於寧靜的美。這裡還涉及空間深度與平面裝飾效果的配合問題：若用寫實手法表現深遠空間，畫面虛處多，前景實處的形象往往偏於一隅而陷於單薄；若著力於近景的選擇，使實的裝飾效果成為畫面的主體，則空間深遠之感又嫌不足。朱德群的抽象繪畫不受近景遠景具體物象的約束，他竭力追求深遠的空間感與具體筆墨的韻律相結合，使縱深感與形象性都得到最充分的發揮。雖然朱德群作品表達的情緒每幅不同，但約略可找到兩類傾向。一類傾向「擴張感」，用色以冷調為多，淡雅透明，汲取了也發揮了宣紙墨趣的效果，色韻結合了墨韻，不難於此辨認中國傳統繪畫的氣質；另一類傾向「包圍感」，用色以暖調為多，表現中光感起了主要作用，觀眾如瞥見電擊叢林、火生原野，混沌宇宙中珠寶透出異光，東方畫家與倫勃朗擁抱了。也許作者自己並未意識到，但我感到這兩類不同的傾向透露了作者曾在兩條道路中艱苦探索的腳印：從東方出發尋找西方，又從西方出發回頭尋找東方。作品大都無題，但我可以代為命題：「奔騰」、「滂沱」、「蜿蜒」、「沉浮」……然而我發現有一幅作品是作者自己命了題的：《懷鄉》。我立即回憶起四十餘年前我和朱德群在國立杭州藝專同學時的情形。

他也是科班出身，從預科用木炭畫希臘石膏頭像開始，畫素描裸體、

海外遇故知─訪巴黎畫家朱德群

油畫裸體，在吳大羽等老師的指導下，經受了六年嚴峻的基本功鍛鍊。同時又跟潘天壽老師學國畫，大量臨摹了自宋元至明清的山水、花鳥、蘭竹、人物，也是一板一眼地學習傳統繪畫的手法。藝術觀點的一致使我們長期保持著堅固的友誼，後來我先去巴黎，他在臺灣師大藝術系任教，音信一度阻隔。當他 1955 年 5 月 5 日也抵達巴黎時，他立即打聽我的地址，我已回國了。他在巴黎開始了新的探索，在堅實的寫實基礎上他汲取中國傳統肖像畫的單純統一，所作夫人景昭的肖像於 1956 年春季沙龍獲榮譽獎，他沿著這條道路再探索，第二幅景昭肖像於 1957 年春季沙龍獲得了銀質獎。我看掛在他們夫婦床頭的這兩幅二十餘年前的肖像畫，像是昨天新畫的，風格我一見就認得出，三十年前舊相識。但，到巴黎二年後，朱德群的畫風很快就變了，特別是斯太埃爾（N·Stacl）給了他新的啟示，他於是轉向用色、線、塊、面等純粹的繪畫語言來表達自我感受，他 1956 年作的第一幅黑底色的抽象繪畫參加了五月沙龍，博得了藝術界的讚揚，這是他繪畫生涯中的里程碑，象徵了他此後付出二十餘年實踐的新路。

我在三年前收到德群的一本畫冊，乍看，一集都是抽象繪畫，是無標題音樂，但我感到熟悉、親切，一如別後數十年的老友來訪，尚未見面，先聽到門外嬉笑說話的聲音，便知是誰來了。印刷品只是印刷品，海河照片不是海，朱德群的原作比印刷品豐富多了，他畫面的滋潤感印刷品就根本反映不出來。德群是安徽蕭縣人，北方人性格，豪爽、熱情，對朋友毫不吝嗇，他在作品中亦竭力想使觀眾得到最豐富的視覺享受、最大的滿足，他盡情繪寫，畫面層次複雜，多樣統一。你想從他的畫裡數清有多少構成因素嗎？不容易，其中如蒼穹幻變，方圓互讓，有疾風驟雨，也有光怪陸離，但也還是可以找到許多不知名狀的形象的姻親的：王蒙的披麻、板橋的蘭竹、石濤的苔點、范寬的山影⋯⋯

就是由於意境與表現手法中的中國情調吧，朱德群在歐洲抽象畫派中始終獨樹一幟，數十年來除巴黎及法國別省不斷舉辦他的個展外，義大利、西班牙、德國、瑞士、盧森堡等亦多次舉辦他的個展，作品經常去美國、丹麥、希臘、比利時等各地展出。畫家朱德群的成功，說明了中國藝術氣派受到了歡迎。猶如在海外做出了貢獻的科學家，不少海外的藝術家在漫長的艱辛的歲月中也取得了獨特的成就，發揚了祖國藝術的傳統，擴大了她的影響。

　　是時候了，我希望三十年巴黎事丹青的老友能回國探親，再次呼吸祖國大地的泥土氣息。

<div style="text-align:right">載香港《大公報》1982 年 4 月 11 日</div>

海外遇故知—訪巴黎畫家朱德群

燕歸來

—— 喜迎朱德群畫展

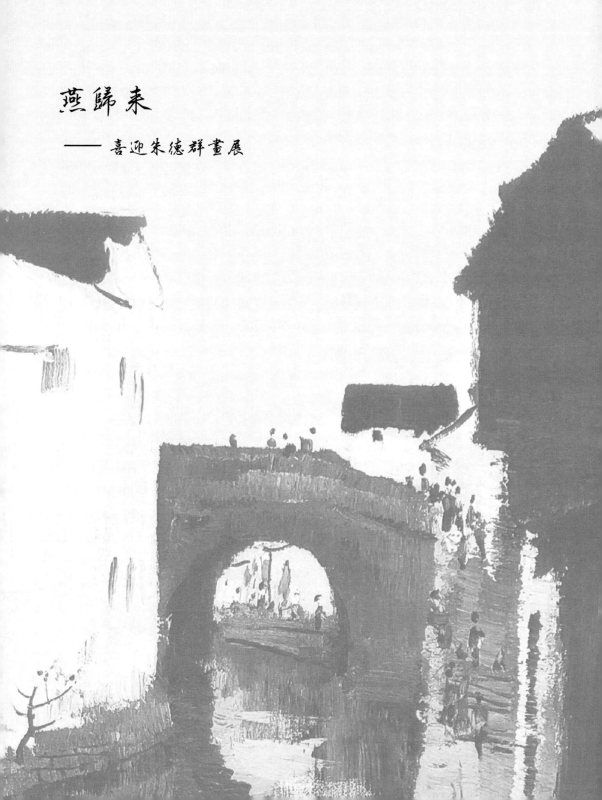

燕歸來—喜迎朱德群畫展

　　柳絲飄綠，桃花吐紅，春天，燕子飛回來了。1997 年是祖國鮮豔奪目的春天，民族復興，人民歡騰，當這最美好的時光，迎來了朱德群畫展。

　　朱德群走過了漫長的藝術歷程。漫長，不僅僅由於他辛勤耕耘了六十年，也指他從東方到西方，從具象到抽象的探索，探索之艱苦與收穫之難得。他開始學藝於國立杭州藝專，打下了堅實的造型基礎，更得益於林風眠、吳大羽及潘天壽等幾位高瞻遠矚的教授的啟蒙，很早接觸到西方現代藝術和民族傳統藝術，並特別重視其精華與糟粕的識別，這識別，影響了畫家終生的航向。朱德群在寫實或寫意的作品中，牢牢掌握作品的美感，對形式美進行推敲。面對具體物件，更吸引畫家的是物件中形的構成、線的組合、塊面的安排、色彩的呼應等等。他在這一領域中追求了二十年，從杭州到重慶，到南京，到臺灣，基本上是「吾道一以貫之」。1955 年到巴黎定居後，情況慢慢開始演變。其時抽象畫風覆蓋巴黎甚至整個西方畫壇，從朱德群看來，抽象畫所表現的構成、起伏、進退、蜿蜒、奔瀉、濃縮、擴散、虛實、韻律等等因素，本都隱隱約約蘊藏在傑出的具象作品中，如今只是揚棄具象的軀殼，讓這些構成美感的因素獨立自由闖蕩畫面，創造新的視覺世界。斯太埃爾的作品突出了塊面構成，但仍遺存具象的蹤影，這對當時的朱德群頗有啟示，朱德群終於逐步跨入具象的探索。

　　朱德群這位高個子北方人，曾是籃球運動員，體魄壯健，處處追求力度，初步跨入自由的抽象園地，他痛痛快快用大黑塊及或粗或細的黑線來抒發胸中豪氣，水墨畫的濃郁的黑、流暢的線於是湧進了他的油畫。中國傳統藝術中的大寫意、狂草、紋樣、隨方就圓的處理手法，都顯示了審美中的抽象品味，而太湖石當更是亨利‧摩爾（Henry Moore）的知音。由民族藝術哺育過的朱德群到巴黎後不久遭遇到西方抽象藝術的挑戰，倒喚醒了他內心深處的東方神韻。從此他在抽象繪畫中搏鬥了四十年，他嘗試過

明暗相襯相咬，焦點聚光式的林布朗效果；跨越過通體明亮，淡雅色彩流瀉的宇宙氛圍；織造過線、面糾纏，複雜穿梭的迷宮景觀……

　　朱德群作品永遠在追求運動感，山雨欲來風滿樓，波濤翻滾中似見魚龍隱現，或令人感到十面埋伏、草木皆兵。他用大刀闊斧而多轉折的筆觸構成主旋律，用鮮明的色塊或鋒利的線條來擊節，奏出最強音。1993 年，我的十二歲的小孫孫跟我到巴黎德群家做客，德群翻出新作，寬敞的工作室裡展開一幅幅巨大的畫面，我們高談闊論，旁若無人，小孫孫伏在地上默默看，悄悄聽，他像隻小狗，我們忘記了這小傢伙的存在。深夜回到公寓，我才想起問小孫孫：你在朱爺爺的畫上看到了什麼？他發議論了：這些都是抽象畫，但抽象裡有許多具象的東西。我追問：什麼東西？他搖頭晃腦思索片刻：有戰爭，有街市，有燈光射進了溶洞，有高山流水……我拍拍他的小腦袋，他爸媽也讚揚他，他似乎真的成了評論權威了。兩家門下轉輪來，具象與抽象絕非格格不入，實質上兩家原屬一家，營造美感之家。如果具象繪畫中缺乏抽象的美之因素，則畫得再「像」，再精緻，卻無美感。一位中國農民曾猶豫地評論我的一幅失敗了的作品：畫得很像。但對另一幅我自己認為滿意的作品，他脫口而出：很美。我這兩幅畫都是以具象面貌出現的，美與「像」孰重孰輕？抽象藝術愈來愈普及了。以鬼畫桃符充抽象繪畫來唬人的空頭美術家正大量繁衍，這當由於抽象作品還不夠普及，魚目混珠何時了，今朱德群的作品終於能回到祖國展出，給了我們一個難得的參照機緣。十二歲的孩子從抽象中看到了多樣具象，而作者經半個多世紀的探索，才在具象中發現、提煉出美感之抽象菁英，幸運的兒童品嘗了作者六十多年才出窖的佳釀。

　　朱德群一幅代表性巨幅作品名〈白色的森林〉，何謂白色的森林，並非森林雪景。畫面筆觸縱橫，塊、點隱現，嘈嘈雜雜，騰躍於太空，更多

細線錯落如網，均織入銀灰色的世界中。畫家任性揮灑，繪出了繁雜多樣、虛實夢幻、喜怒奔放……這一切其實均系人生經歷中所積澱的哀怨與幸運，一朝衝破內心深處的幕紗，展示出作者漫長藝術生涯的軌跡與烙印。白點濛濛，非花非霧，將人間萬象推向遙遠，那遙遠是無際森林，白茫茫的人生森林。諒作者並非事先有意表現森林，而系面對自己完成了的作品，才發現、覺察了自己的生命之「森林」。朱德群更常用墨綠、朱紅、明黃、深藍等濃重色彩營造畫面，追求黃鐘大呂鳴奏之洪亮效果。王希孟〈千里江山圖〉的金碧輝煌也在他的油彩中被濃縮，被發揚。傳統中國藝術的精華將被子孫譯成現代造型語言，與西方現代藝術相對照、媲美，看來已是必然的新潮了。

德群首先著眼於畫面的全域效果。遠看西洋畫，西方繪畫近建築性，著眼於上牆後的遠距離效果，這方面卻往往是我國傳統繪畫的薄弱環節。中國畫講究可讀、可遊，〈江山臥遊圖〉甚至是躺著品味的。中國有人說西洋畫是「近看鬼打架」，這當指印象派以後的作品，鬼打架不一定都屬缺點。而中國傳統則從筆墨的運轉及就絹或宣紙的質地特點創造了宜近視耐看的肌理。德群在粗獷的油彩揮寫中竭力發展中國的筆韻墨趣，賦予筆墨以時代性與世界性。黏糊糊的油彩被德群改織成半透明的新裝，透明或半透明的效果本是宣紙特有的風采，願這種中華風采從祖傳祕方而飄揚寰宇。

由於偶然又特殊的機緣，我因認識了德群而誤入藝途。從此我們患難與共，成了藝術道路中的生死之交。人生又使我們分道揚鑣五十年，終於又殊途同歸，對各自藝術上的發展過程，彼此一目了然，而且觀點始終頗接近，今日相敘猶如學藝之初朝夕相處的情況。少年同窗，今均已白髮滿頭，廉頗老矣，希能加飯，為發揚祖國藝術再做一分努力。

1997 年

藝途春秋

—— 五十年創作回顧

藝途春秋—五十年創作回顧

　　往事如昨。五十年創作生涯：東、西求索。青年時代在巴黎面臨去留的選擇，那將決定我終生的道路。留：爭取在法蘭西的大花園也開一朵玫瑰花；去，回去，歸來，矢志開出自己的臘梅花來，三味書屋的那棵臘梅花，魯迅眼裡的臘梅花。

　　取回了西天的經：視覺形象中的形式美感。學玄奘譯經，在傳統的意境美領域中播種形式美因素，或者發掘、發展其原有的潛伏的形式美因素。說時容易做時難。我背著沉重的畫具，從東海之濱到西藏高原，數十年來踏遍祖國大地，在油畫寫生中探索民族風格，人民喜聞樂見的新形式，西方人同樣能感受的東方審美情致。兩家門下轉輪來，摸透了雙方的家底，發現愈往高處走，東、西方藝術的本質愈顯得一致，油彩或墨彩工具之異不是區分中西藝術的關鍵。也因在油畫中趨向概括、洗練，也因油畫工具先天不足，難於表達各樣感受，我同時運用水墨揮寫。油彩與墨彩，如剪刀的兩面鋒刃，願剪裁出時代新裝。

　　面對西方，不服氣。倒並不認為別人的葡萄是酸的，但堅信能種出自己的甜葡萄來。競爭意識包含著敵情觀念。然而我的藝術觀被國內有關方面長期認為是資產階級的，是形式主義。魯迅說過他腹背受敵，必須橫站，分外吃力，我嘗到了那吃力的滋味。人同此心，心同此理，我深信人民理解的到來，或早或遲。我無安泰之大力，但與安泰共有母親。

　　世事沉浮，禍兮福兮之轉化也由不得自己。畫有了價，金錢誘人，我 70 年代那些冒著批判，不敢簽名，畫成便藏起來的油畫也成了商品市場的「貨」。於是，送友人、同學的畫，為紀念館、賓館、報刊作的畫，甚至畫稿、不像樣的廢畫都進入了流通市場，紛紛透過各種管道來請我鑑定真假。偽作之多、之劣，令人咋舌。年過古稀，來日苦短，為避免謬種流傳，我加緊毀盡不滿意的作品，雖然件件作品皆浸染血汗，卻是病兒！

最近，因法國文化部授予我文藝勳位，不少當年的老同窗從海內外來信祝賀，他們確認我當年從巴黎回國的選擇是正確的、有膽識的。近半個世紀前的舊事重提，仍觸動我的心弦，因我只能作一次選擇，至今步入暮年，仍無法對自己的藝術生涯做出結論，也許我以一生的實踐提供了人們一個作比較研究的例證，是功是過，任人評說。

1993 年

吳冠中藝譚 —— 藝術人生：

從誤入「藝」途到視之為信仰，走過半世紀的創作生涯，是功是過，任人評說

作　　者：吳冠中

主　　編：賈方舟

編　　輯：林緻筠

發 行 人：黃振庭

出 版 者：崧燁文化事業有限公司

發 行 者：崧燁文化事業有限公司

E-mail：sonbookservice@gmail.com

粉 絲 頁：https://www.facebook.com/
　　　　　sonbookss/

網　　址：https://sonbook.net/

地　　址：台北市中正區重慶南路一段六十一號八
　　　　　樓 815 室

Rm. 815, 8F., No.61, Sec. 1, Chongqing S. Rd.,
Zhongzheng Dist., Taipei City 100, Taiwan

電　　話：(02)2370-3310

傳　　真：(02)2388-1990

印　　刷：京峯彩色印刷有限公司（京峰數位）

律師顧問：廣華律師事務所 張珮琦律師

定　　價：375 元

發行日期：2023 年 04 月第一版

◎本書以 POD 印製

國家圖書館出版品預行編目資料

吳冠中藝譚 —— 藝術人生：從誤
入「藝」途到視之為信仰，走過半
世紀的創作生涯，是功是過，任人
評說 / 吳冠中著，賈方舟主編 . --
第一版 . -- 臺北市：崧燁文化事業
有限公司 , 2023.04
面；　公分
POD 版
ISBN 978-626-357-250-8(平裝)
1.CST: 吳冠中 2.CST: 畫家 3.CST:
傳記
940.98　112003487

電子書購買

臉書